반 고흐
인생수업

일러두기

- 단행본·잡지·신문 제목은 『 』, 영화·단편소설·시·기사 제목은 「 」, 전시회 제목은 〈 〉로 묶어 표기하였습니다.
- 인명과 지명 등의 외래어 표기는 국립국어원의 규정을 따르는 것을 원칙으로 했습니다.
- 이 책에 인용된 빈센트 반 고흐의 편지 중 따로 출처가 표기되지 않은 것은 『세상에서 가장 아름다운 편지』(박홍규 옮김, 아트북스 2009)에서 가져온 것입니다.

반 고흐
인생수업

지금, 원하는 삶을
살고 있는가?

이동섭 지음

아트북스

빈센트의 삶에
내 청춘을 비춰보다

삶의 의미를 찾으려 한 시절을 보냈다. 그리고 나는 삶에는 의미랄 것이 없다는 결론에 이르렀다. 그 사실을 어떻게 처리해야 할지 난감했다. 받아들이자니 앞으로 살아갈 시간들이 허무했고, 부정하자니 무엇에 기대어 살아야 할지 막막했다. 20대의 종착지는 초라했고, 다시금 질문들로 빈약한 나를 몰아갈 수밖에 없었다. 질문의 답이 또 다른 질문이 되어 던져지는 것, 그것이 삶이었다. 그 과정에서 삶의 의미라 부를 만한 것들을 한 줌 거둬들일 수 있었다.

나는 사람보다 풍경에 마음을 기대었다. 특히, 해가 지는 장면은 모든 것을 긍정할 만큼 장엄했다. 산 너머, 바다 아래, 빌딩 모퉁이로 물러서는 태양은 제시간을 끝내야만 새로운 시간이 시작됨을 일러주었다. 지는 해가 떠오르듯이, 하루를 열심히 살면 그다음 하루도 살아질 것이란 믿음을 그 앞에서 부정할 수 없었다. 삶은 그렇게

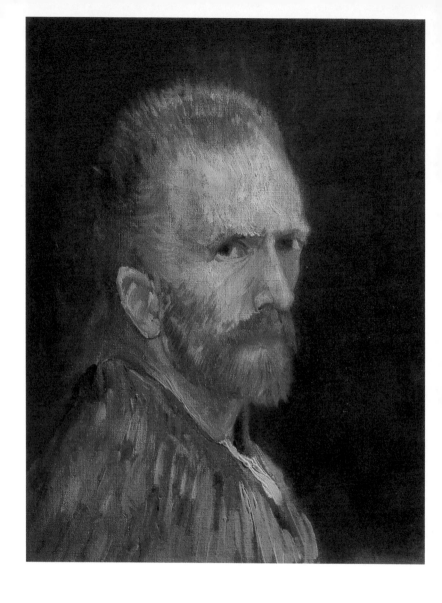

「자화상」, 1887
캔버스에 유채, 41×33.5cm,
하트퍼드, 워즈워스 문예협회

주어진 매일을 열심히 살아내는 데 있었다. 나는 그것을 서른 살이 몇 해 지난 다음에야 깨달았다.

열정에 물들다

파리에서 예술을 공부하던 시절, 내게 빈센트 반 고흐는 큰 의문이었다. 그는 무엇으로 서양 미술사의 한 시대를 대표하는 화가가 되었을까? 작품? 그랬다면 미학적 관점과 역사적 판단이 복잡하게 얽혀들었을 텐데, 그는 그 편차를 없애고 그저 '반 고흐'로서 불렸다. 자살한 미치광이 화가? 그림 외적인 것으로 그 자리에 올랐다니 어쩐지 탐탁지 않았다. 그래도 되고 그럴 수도 있지만, 그런 화가를 굳이 나까지 좋아할 필요가 있나 싶었다. 프랜시스 베이컨 등 아끼는 화가들로 인해 몇 번 그와 부딪혔지만 스쳐 지나갔다. 그러다 내가 깊이 사랑하는 분의 죽음을 통해 처음으로 빈센트를 '만났다'. 왜 나는 빈센트의 그림을 보며 그분을 애도하게 되었을까. 그 이유를 찾으러 빈센트의 전 생애를 통과하며 묻고 물었다. 자주 오르세 미술관을 찾았고, 그의 삶과 그림을 연결시켜 이해하려 노력했다.

빈센트는 무릇 예술가란 어떤 상황에서도 세상과 타협하지 않고 꿋꿋하게 개성을 지켜야만 순결하고 고귀하다는 이미지를 만들어냈다. 그렇다면, 그분의 무엇이 나를 빈센트에게 빠져들게 만들었을까? 내가 찾은 답은 단순했다. 그들은 평생 원하는 것을 적극적으로 찾았고, 찾은 후에는 그 일에 목숨까지 걸었다. 열정적으로 살았

고, 열정의 그림자인 수난마저 정열적으로 헤치고 넘었다.

그들의 열정에 청춘의 나는 물들고 싶었던 것이다. 열정의 빈 칸을 나는 삶의 질문들로 메우고 있었다. 그래도 채워지지 않던 허기는 여자의 가슴에 기대어 잊으려 했다. 사랑은 달콤했으나, 나는 좋은 연인은 되지 못했다. 빈센트와 그분 덕분에 나는 처음으로 살아가는 일의 의미를 깨달았다. 이것이 지금 내가 인간 빈센트 반 고흐를 꺼내는 이유이다. 오늘의 청춘들과 그의 열정적인 삶을 나누고 싶었기 때문이다. 그래서 이 책은 빈센트와 그의 그림에 대한 해설서이기보다는, 그를 통해 나를 돌아보고 우리를 살펴보기 위한 인문학적 재료라 할 수 있다.

빈센트를 거울삼아 나를 비춰보다

빈센트가 살았던 오베르의 밀밭을 가봤다. 수확이 끝난 빈 들판엔 잘려나간 밀의 흔적들이 가득했다. 한 포기 밀이래야 가녀린 풀일 뿐이지만 그것들이 모여서 단단한 무리를 이루어, 지난여름 동안 뜨거운 햇빛을 받아내며 바람에 출렁였을 것이다. 인간은 맛볼 수 없는 태양과 바람, 비와 달이 스쳐간 흔적의 맛이 밀의 맛일까. 빈 들판에 서서 곡식과 고기를 먹어야만 살 수 있는 인간의 한계를 생각했다. 빈센트도 추수가 끝난 황량한 밀밭을 보며 죽어야만 끝나는 제 몸의 징그러운 허기를 생각했을 것이다. 화가가 된 후로 그는 과연 돈 걱정 없이 몇 끼나 배불리 먹었을까.

내일은 오늘과는 다른 날이 될 것이란 희망을 더 이상 품지 못할 나이에 그는 이곳으로 왔다. 화가로서 감당해야 할 현실은 버거웠다. 땅과 하늘은 지평선에서 만나 캔버스의 소실점이 되지만, 왜 그림과 생활은 영원히 평행선을 달리기만 할까? 그림을 포기하면 가난은 면하겠으나, 그림 없는 삶은 살아갈 의미가 없었다. 모순을 끌어안고 그는 지쳐갔다. 영혼이 반쯤 망가지면서도, 그것들이 화해할 영원의 순간을 꿈꾸었다. 영원은 인간의 눈으로는 확인되지 않는 세계였고, 보이지 않는 세계를 소실점 안으로 그려넣을 수는 없었다. 그래서 그것은 그림 안으로 들어오지 못하고 밖에서 초조하게 서성거릴 뿐이었다.

이런 상황이 「까마귀가 있는 밀밭」에 담겨 있다.

밀밭에 가로막혀 초록의 길은 하늘로 뻗지 못하고, 파란 하늘은 땅으로 내려오지 못한다. 밀은 먹어야만 사는 인간의 현실이었고, 그것은 곧 빈센트의 한계였다. 서로 가닿지 못한 두 세계 앞에서 그는, 날아오르는 까마귀들에 한계를 넘어서려는 열망을 담았다. 하지만 까마귀 떼의 무질서한 비행은 두 세계의 확연한 분리를 확인시키며 강조할 따름이다. 의도가 빗나간 풍경화는, 그의 마지막 자화상으로 읽힌다.

이런 고뇌와 고통마저도 인생의 일부로 받아들이며 묵묵히 제 삶을 말끔히 살고 떠난 그는 아름다웠다, 고 말한다면 누가 아니라고 할까. 인간은 무엇으로 사는가. 빈센트의 답은 알 수 없고, 나는

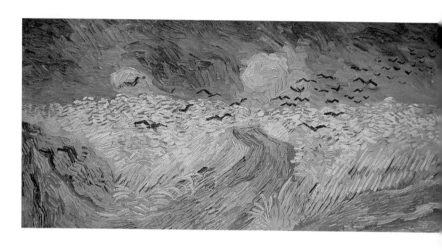

「까마귀가 있는 밀밭」, 1890
캔버스에 유채, 50.5×100.5cm,
반 고흐 미술관, 암스테르담

내 질문을 쥐고서 그가 그리지 않은 방향의 들판을 바라보다가 밀밭에서 내려왔다.

　쌀을 불려 밥을 짓듯이 거친 생각들을 오래 불려서 글로 지었다. 설익은 밥은 혼자 먹기에도 민망했다. 지워지고 잘려나간 문장들이 종종 꿈에 불구의 문자로 나타났다. 부족한 글 솜씨로 인한 힘듦도 여전하지만, 무엇보다 빈센트를 거울삼아 지금의 나를 정면으로 바라보는 일이 고역이었다. 피하려고도 했지만 그럴수록 글은 빗나갔기에, 받아들이고 내 지난 삶을 반추하며 솔직하게 적어나갔다.

　서른이 다 되어 그림을 시작했으면서도 빈센트는 자기만의 그림을 그렸다. 그 길고 외로웠던 과정을 죽는 순간까지 글과 그림으로 꼼꼼히 기록했다. 그것들로 나는 빈센트를 가깝게 느꼈고, 그는 나를 친구처럼 다독여주었다. 그러니 빈센트를 통해 나를 바라보는 시간들은 많이 힘들었으나 크게 유익했다. 내가 빈센트를 선택했으나 그가 나를 성장시켜준 셈이다. 빈센트는 젊어서 죽었다. 그 나이를 지나서도 살아 있음이 자주 부끄러웠다. 내 청춘의 고민과 헤맴을 갈무리하며, 나는 이 책을 썼다.

2014년 봄

이동섭

빈센트의 연애법

왜
연애를
할까?

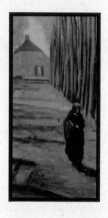

사랑하는 테오,

네가 미슐레를 읽고 충분히 이해해서 너무나 기쁘구나.

그런 책은 적어도 사랑에는 보통사람들이 거기에서 추구하는 것

이상이 있음을 가르쳐준단다. 그 책은 나에게 계시이자 복음이야.

(……) 즉 여자란 남자와 '전혀 다른 존재라는 것',

또 네가 말하듯이 아직 우리로서는 알 수 없는, 기껏 겉으로밖에

알 수 없는 존재라는 것. 그래, 나도 분명 그렇게 생각해.

그리고 여자와 남자는 하나가 될 수 있다는,

즉 반반씩 둘이 아니라, 하나의 전체가 된다고 나 역시 생각해.

_1874년 7월 31일 테오에게 쓴 편지에서

연애는 나를 알아가는 과정이다. 연애를 하다 보면, 내 예상과 전혀 다른 상대의 반응에 자주 놀라게 된다. 오해나 갈등이 생기는 이유는 다양하지만, 대체로 상대가 내게 맞춰주기를 바란다. 그런데 그건 상대도 마찬가지. 서로 다른 두 마음이 같은 것을 바라다 보니, 부딪힘은 피할 수 없다. 그래서 연애는, 가장 내 마음대로 하고 싶은 사람이 가장 내 마음대로 되지 않는 것이라고들 한다. 연인과 다툼이 생겼을 때 나의 대응 방식을 통해, 평소엔 알지 못했던 내 모습을 발견하게 되니, 연애는 스스로를 속속들이 알 수 있는 기회이다. 무릇 위인은 비범한 연애를 하기 마련인데 빈센트의 연애는 어땠을까?

첫사랑, 잘못된 독서로 망치다

빈센트는 여자에게 인기가 없었다. 잘생긴 외모, 높은 신분, 창창한 미래, 유머 감각, 다정다감한 성격 가운데 그는 아무것도 갖지 못했다. 친구는 별로 없었고, 남의 충고는 듣지 않는 고집불통에 극단적인 성격이었으니 남자로서 매력이라고는 거의 없었다. 그러나 영어와 프랑스어에 능통했고, 열여섯 살에 얻은 첫 직장에선 꽤 좋은

평판도 받았다. 숙부의 낙하산을 타고 들어가긴 했지만, 구필 화랑에서 런던 지사의 담당 직원으로 보낼 정도로 신임을 얻었다.

고향 암스테르담을 떠나 런던에 도착한 빈센트는, 프랑스 목사의 미망인이 운영하는 하숙집으로 들어간다. 그리고 당시 열아홉 살이었던 하숙집 딸 유제니에게 반해버렸다. 그녀를 향한 영원히 변치 않을 사랑을 확신했으나 표현하지는 않았다. 완벽한 짝사랑이긴 했지만, 짝사랑도 사랑은 사랑인지라 바야흐로 빈센트에게도 사랑의 창세기는 시작되었다. 유제니의 아주 사소한 행동, 표현, 인사나 평범한 미소조차도 그에게는 하느님 말씀을 직접 듣는 듯한 격정적인 파도를 일으켰다. 물론 그녀는 빈센트의 마음속에서 무슨 일이 펼쳐지고 있는지 전혀 알지 못했고, 알 수도 없었고, (나중에 보니) 알고 싶지도 않았다.

이런 상황에서 크리스마스를 함께 보낼 정도로 모녀와 가까워지자, 빈센트는 그녀들을 지켜주는 강인한 기사로 자신을 상상했다. 달콤한 착각 속에서 그는 행복했으나, 상상 속 행복은 오래 가지 못했다. 불행은 한 권의 책에서 비롯되었다. 빈센트는 쥘 미슐레가 쓴 『사랑L'Amour』을 읽으며 감동을 받았다. 문제는 그 책이 사랑과 여자에 대한 민족주의자 남성학자의 대단히 편협한 시선으로 쓰여졌다는 점이다. 이해를 돕기 위해 그 책의 내용을 약간 소개하면 이렇다. 한 장章의 제목이 패기 넘치게도 「여자는 환자」이다. 정확히는, 여자는 상처받은 존재이기 때문에 한 달 중에 일주일은 피를 흘

린다며, 여자가 생리하는 이유를 창의적인 이유로 깔끔히 정리했다. 따라서 원래 열등한 존재인 여자를 남자가 다시 창조해내야 하며, 현실을 살아가기에 적합하도록 새롭게 교육시켜야 한다고 호방하게 가르친다.

요즘 저런 내용의 책을 출판한다면, 여성부에 의해 금지 도서가 되고 지은이는 노골적인 여성 비하로 인한 집단 모욕죄로 법정에 설지도 모른다. 하지만 19세기 말에는 남녀의 지위가 지금과는 사뭇 다르지 않았던가? 물론 지금 정도는 아니었지만, 계몽주의 시대를 지나면서 그 전과 같지도 않았다. 그래서 당대의 여성 소설가 조르주 상드는 시대착오적인 저런 구절들을 읽다가 정신적인 쇼크를 받았으며, 적극적인 여성 독자들은 미슐레에게 편지를 보내 비난을 퍼부었다.

설령 빈센트가 이런 내용 때문에 남성 우월주의자가 되었다 하더라도, 여자를 보호해주고 보살펴야 하는 대상으로만 간주하는 가부장적인 보수주의자 정도가 되었을 것이다. 빈센트에게 끼친 진짜 해악은 그런 내용과 결합된 그 책이 지닌 낭만성이었다. 부인과 사별한 미슐레는 죽음을 뛰어넘는 영원불변한 사랑의 다짐을 아름다운 문장으로 기록했기 때문이다.

여보, (당신이 떠난 후 나는) 너무 빨리 늙고, 많이 울고 있소. 창백해진 별들을 바라보다 아침이 되어서야 겨우 잠이 드오. 아! 당신에

게 얼마나 하고 싶은 말이 많은지! 당신이 살았을 때, 왜 그토록 말을 아꼈던 것인지……. 신이 나에게서 첫 마디를 앗아갔던 그 말을 이제야 당신에게 할 수 있소. 사랑하오. 당신을 이런 내 마음으로 영원히 물들이겠소. _다비드 아지오, 「반 고흐」(폴리오) 53쪽에서 재인용[1]

이런 문장들을 읽으면서 빈센트는 유제니를 향한 깊디깊은 사랑이 솟구쳐 오르는 것을 느꼈고, 한 번 차오른 사랑의 샘은 마르지 않았다. 특히 "사랑하오"와 "영원히"가 심장 깊숙이 꽂혔다. 그 순간부터 빈센트의 심장은 유제니의 것이었다. 곧장 심장 주인의 방으로 달려가 노크했다. 문이 열리자마자, '나의 신부가 되어주오'라며 프러포즈를 했다.

자, 그럼 유제니 입장에서 이 상황을 재구성해보자. 네덜란드에서 온 말수가 적고 어딘가 친해지기 힘든 한 살 많은 하숙생 오빠가 문을 열자마자 갑자기 결혼하자고 고백했다. 그녀의 반응은? 당연히, 거절. 왜? 결혼 프러포즈가 택배도 아니고, 신분을 확인하자마자 배달하듯 툭 던졌으니 장난인 줄 알아서? 반지도 없이 말로만 해서? 이때, 빈센트가 몰랐던 사실 하나가 밝혀진다. 그녀는 예전 하숙생이었던 새뮤얼 플라우먼과 이미 은밀히 약혼한 상태였다. 말인즉슨,

1 이 책에 인용된 다비드 아지오의 책은 국내에 번역되지 않았으며 모두 지은이가 직접 번역한 것이다. David Haziot, *Van Gogh*, Folio, 2007.

확고한 거절이란 뜻.

그 사실을 안 빈센트의 반응은 어땠을까? 보통은 포기하기 마련이지만, 불멸의 사랑이라 확신한 빈센트는 전혀 굴하지 않았다. 『사랑』을 통해 미슐레의 열혈한 제자가 된 그에게 유제니는 불완전하고, 새롭게 교육시켜야 하는 대상일 뿐이었다. 계속되는 그녀의 거절에도 그는 확고했다. 집착과 사랑을 혼동한 빈센트는 점차 스토커에 가까워졌다. 그녀가 다른 남자를 사랑한다는 점을 믿고 싶지 않았고, 믿으려 하지 않았으며, 믿을 이유도 없었다. 이처럼 빈센트는 미슐레의 문장을 곧이곧대로 해석하여 강압적으로 유제니를 설득하려고만 했다.

사랑은 설득의 대상이 아니다. 이 모든 재앙은 빈센트가 책 속의 내용을 무조건적으로 받아들여서 생긴 결과이다. 독서를 권하는 이유는, 그것이 지식과 사고의 폭을 넓히고, 잘 변화하지 않는 인간을 그나마 발전시킬 가능성이 있기 때문이다. 그러려면 무엇보다 책 읽는 방법부터 알아야 한다.

독서법을 독서하라

프랑스로 유학 가서 석사 논문을 쓰는데, 정말 힘들었다. 처음엔 내가 프랑스어를 못해서 그렇다고 믿었다. 늘지 않는 프랑스어 실력을 탓하다 보니, 한 학기가 가버렸다. 다급한 마음에 한국어로 쓴다음 번역하기로 결심했다. 그래도 서너 줄 이상 나아가지 못했다.

아는 게 없어서, 쓸 말이 없었기 때문이다. 다음 날부터 이 책 저 책을 뒤적이고, 전문서와 잡지 들을 열심히 읽고 정리했다. 그렇게 1년을 보내고 나니, 그럴 듯한 주제도 잡혔고, 할 말도 생겼다. 그래도 채워야 하는 100페이지 논문 분량에는 훨씬 미치지 못했다. 도대체 박사들은 아는 게 얼마나 많은 거야? 복받치는 존경심을 가라앉히고 논문들을 읽다가, 나는 한 가지 중요한 사실을 깨달았다. 즉, 논문은 내가 이미 알고 있는 걸 쓰는 게 아니라, 내 질문에 대한 답을 찾아가는 과정을 쓰는 것이었다. 문제를 푸는 과정이 답보다 더 중요했다. 결국, 내가 논문을 쓰기 힘들었던 이유는 논문 쓰는 방법을 몰랐기 때문이었다. 논문을 쓰려면 논문 쓰는 법부터 배워야 했다. 그러니까, 공부란 공부하는 방법을 배우는 것임을 그때 깨달았다. 독서도 책 읽는 방법부터 익혀야 한다. 따라서 무슨 책을 읽느냐만큼 어떻게 읽느냐도 아주 중요하다. 같은 책을 읽고도 사람마다 수확이 다른 결정적인 이유는 독서법의 차이에서 비롯된다.

책은 삶에 필요한 지식과 교양을 얻는 수단, 재미있는 이야기의 저장고, 세상을 만나는 창, 인류 문화사의 보고이다. 또한 책은 시간을 보내는 수단, 사교에 필요한 소재의 제공처, (지적) 허영심의 도구, 여행과 휴식의 동반자 등으로 쓰인다. 이렇듯 책은 읽는 이의 목적에 따라 그 효용이 달라진다.

내게 책은 무지無知를 줄여주는 수단이다. 지식은 우리를 자유롭게 만든다. 아는 게 많으면 대체로 삶에서 유리하다. 컴퓨터 작동

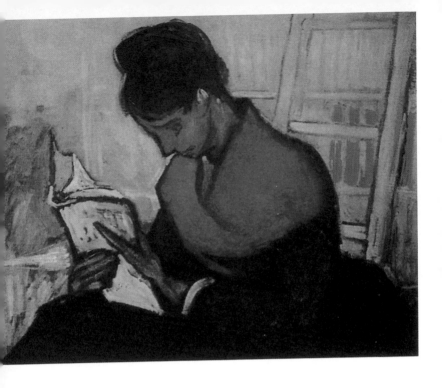

서양 미술사에서 빈센트 반 고흐는 아주 문학적인 화가로 기억된다.
2,000여 통 이상의 편지를 썼고, 그것들은 그림과 예술,
정치와 사회에 대한 깊은 통찰로 가득하다.
화가가 되지 않았더라면, 소설가가 되지 않았을까?
그는 모파상, 알퐁스 도데, 피에르 로티, 발자크 등
당대 프랑스 작가들을 특히 좋아했다.

「소설 읽는 여자」, 1888
캔버스에 유채, 73×92cm,
개인 소장

원리와 설계 방식을 모르더라도 사용하는 데 문제는 없지만, 알면 컴퓨터를 좀 더 잘 쓸 수 있다. 또한 책은 내 호기심의 해결사이다. 경험하지 못한 세계의 역사와 문화, 내가 생각하지 못했던 철학의 개념과 오랜 연구를 통해 파헤친 인간심리의 비밀 등을 알려준다. 나의 관심 주제나 관련 분야의 정보는 책을 통해 넓어지고 깊어진다. 이때 정보를 지식으로, 지식을 지혜로 만드는 일은 온전히 내 몫이다. 비유하자면, 책은 남이 그려놓은 지도와 같다. 여행은 그 지도를 들고 있기만 해서 되는 것이 아니다. 지도 보기가 곧 여행이 아니듯, 내 발로 직접 그곳의 땅을 밟아봐야 한다. 그러니까 읽은 책의 내용을 혼자의 힘으로 해석하고 적용해봐야 한다. 책은 생각의 재료를 제공할지언정, 우리를 대신해서 우리가 살아갈 현실에 대한 답을 줄 수는 없기 때문이다.

읽고, 이야기하라

18세기 프랑스 최대의 베스트셀러인 『쥘리, 혹은 새로운 엘로이즈』에서 장자크 루소는 주인공 생프뢰를 통해 효율적인 독서법을 알려주고 있다. 생프뢰는 연인 쥘리에게 주관적인 이성을 통해 여러 번 고찰해야 책 속의 지식이 독자의 소중한 지적 자산이 될 수 있다며, 읽은 것에 대해 서로 광범위하게 이야기할 때 비로소 지식은 소화된다고 말한다. 즉, 읽고 토론하거나, 글을 쓰고 다시 생각하는 과정을 반복해야 책의 내용이 우리의 것으로 단단하게 자리 잡힌다. 아, 빈센

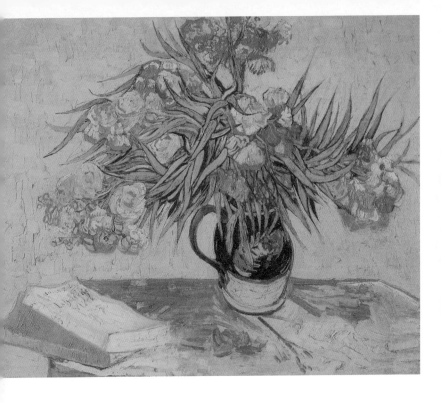

테이블에 놓인 책은
빈센트가 아껴 읽었던
에밀 졸라의 『삶의 즐거움』이다.
꽃은, 책을 향하여 피어난다.

「협죽도가 꽂힌 꽃병과 책」, 1888년경
캔버스에 유채, 60.3×73.6cm,
뉴욕 현대미술관

트에게도 미슐레의 『사랑』을 읽고 이야기를 나눌 수 있는 쥘리와 같은 연인이 있었더라면! 그랬다면 미슐레의 오류를 그대로 반복하지 않고 자신의 것으로 소화시킬 수 있었을 텐데! 불행히도 빈센트에게 쥘리는 없었다. 쥘리가 없었으니, 유제니도 얻을 수 없었다.

동생 테오가 있었던 점은 그나마 다행이다. 집을 떠나 살았던 빈센트는 평생 동안 테오와 편지를 주고받으며 책과 그림, 삶과 사랑에 대한 생각을 지속적으로 나누었다. 책장을 뜯어먹을 듯 밑줄 치며 읽은 감동적인 구절도 며칠만 지나면 스르륵 잊히기 마련이다. 그러니 밑줄 친 까닭을 생각하고 그것을 글로 써두어야 한다. 그래야 눈으로 얻은 문장이 마음에 박히며 독서가 마무리된다. 그런 면에서, 테오는 빈센트의 좋은 독서 파트너였다. 독서법을 모르고 책을 집어든 청춘의 빈센트는 모든 책을 성경처럼 읽었다. 『사랑』을 읽고 의문 없이 시키는 대로 했으니, 첫사랑은 실패할 수밖에 없었다. 하느님을 향한 진실한 마음만으로도 구원을 받을 수 있으나, 사랑은 진심만으로 이뤄지지 않는다. 올바른 독서법뿐만 아니라, 사랑을 얻는 기술도 필요하다.

'밀당'이 필요하다

짝사랑 중에는 모든 것을 내 마음대로 믿을 수 있기 때문에, 나의 기대와 희망은 별다른 장애물 없이 곧바로 사실로 각색된다. 그리하여 '내가 널 사랑하니'는 '너도 날 사랑하는구나'로 이어진다.

빈센트도 그랬다. 사랑은 상상이 아닌 현실에서 이뤄져야 한다. 사랑은, 상대를 향한 내 마음에 더하여 상대도 나를 사랑해줄 때 완성된다. 따라서 사랑은 서로를 향한 감정의 이름이자, 그것을 주고받는 관계의 이름이다. 그렇다면, 사랑의 감정이 연인 관계로 발전하기 위해서는 무엇이 필요할까?

> 어느 여인을 6년간 그리워하다가, 그 여인이 맞선 본 남자의 구애에 채 6시간도 못되어 넘어가는 것을 보고서야, 그제서야 그는 한 번도 구애를 하지 않았다는 사실을 깨달았다. 세월은 빠르고, 여인들은 더 빨리 늙는다. 그리고 그 세월에 밀려 그리움은 스스로 구애를 밀어낸다. _김영민, 『동무론』(한겨레출판, 2008), 60쪽

고백이 필요하다. 시도되지 못한 고백은 실현되지 않는 사랑을 증언한다. 상대에게 내 마음을 정확히 알려줘야 한다. 그렇다면, 언제 고백해야 할까? 정답은 없다. 다만 정답에 이르는 최선의 방법은 있다. 그것은 '밀당'(밀고 당기기)이다. 연인이 되기 전에 너무 밀고 당겨도 진실성이 부족해 보이지만, 너무 하지 않아도 곤란하다. 사랑에 빠지면 시인이 된다는 말은, 상대의 각종 신호(말과 행동 등)를 예민하게 해석하는 능력을 갖게 된다는 뜻이다. 그러니 서로의 마음을 넌지시 드러내어 확인할 수 있는 '밀당'은, 사랑을 현실의 관계로 만드는 데 꼭 필요한 과정 같다. 밀당을 하며 나를 향한 상대의 감정 상

태를 탐색한 후, 적절한 타이밍에 고백해야 한다. 철학가 김영민의 말처럼, 세월보다 여자는 빠르게 늙어가니 너무 빠르지 않게, 그렇다고 너무 뜸들이다 상대가 지쳐 포기하기 전에 고백은 이뤄져야 한다.

고백해야 한다는 건 누구나 알지만 아무나 하지는 못한다. 왜? 상대의 거절이 두렵기 때문이다. 괜히 고백했다가 다시는 상대를 보지 못하게 될까 봐, 차라리 그냥 지금처럼 지내는 게 낫지 않을까 망설인다. 그래서 고백에는 용기가 필요하다. 용기는 두려움이 없는 게 아니라, 그 두려움을 극복하는 힘이다. 마음에 드는 상대를 얻는 기쁨은 길고, 거절의 파장은 길어봐야 며칠이다. 고백을 해도 될까 망설이는 이들에게 나는 이렇게 말해준다. "너는 네 마음만 표현해. 그걸 듣고 어떻게 할지는 상대가 판단할 일이야. 상대가 결정할 기회마저 빼앗지는 마."

빈센트의 고백은 늦었고, 방법마저 잘못됐다. 오랫동안 품어왔던 사랑의 고백 없이 결혼하자는 결론만 툭 던졌다. '처음 봤을 때부터 사랑을 느꼈으나 다른 남자도 너를 좋아하는 듯하여 내 사랑을 표현할 수 없었다. 하지만 이제 확실히 알겠다. 너는 내 인생에 꼭 필요한 사람이다. 내가 널 영원히 책임지겠다. 그러니 나를 믿고, 우리 결혼하자.' 이런 내용으로 담담하게 고백했더라면 유제니의 반응은 달라지지 않았을까? 서투른 고백은 거절당했고, 유제니의 방문은 차갑게 닫혔다.

절망의 문 앞에 서 있다 고개를 숙이고 힘없이 계단을 걸어 내

려갔을 스무 살의 빈센트를 상상해본다. 그러자 눈도 못 맞추고 혼자서 마구 말을 쏟아냈던 열아홉 살의 내 첫 고백이 떠오른다. 입은 바싹바싹 타들어갔고, 심장은 몸 밖에서 뛰는 듯하여 그녀의 대답은 들을 엄두도 내지 못하고 휙 뒤돌아 뛰었다. 물론 '첫 고백 실패 법칙'에 따라 나도 거절당했다. 세상의 모든 처음은 잊지 못할 효과를 남기는데, 거절당한 고백은 더욱 그러하다. 그때 들은 거절의 이유는 당사자에겐 평생의 상처로 남을 수 있기 때문이다. 그러니 고백을 받는 분들이여, 거절에도 예의가 필요하다.

이상형을 만나야 행복하다

만약 빈센트의 구애가 성공했다면? 하고 싶은 건 곧바로 행하는 성격이었으니 유제니와 결혼하고 구필 화랑의 일을 열심히 해서 삼촌의 후계자가 되었으리라. 런던(교외)의 아름다운 집에서 아이들과 애완동물에 둘러싸여 안정된 중상층 가정을 꾸렸을지도 모른다. 하지만 빈센트의 결혼 생활은 그다지 행복하지 못했을 듯하다. 그는 유제니로는 만족하지 못했을 것이기 때문이다.

확고한 이상형이 있다면, 그런 상대와 결혼해야 한다. 작곡가 로베르트 슈만을 이해한 클라라 비크, 프란츠 리스트의 동반자였던 마리 다구, 빅토르 위고의 후반기 인생을 함께했던 쥘리엣 드루에, 장폴 사르트르를 받아준 시몬 드 보부아르처럼, 빈센트는 진정으로 자신을 이해하고 영혼을 나눌 여자를 원했다. 하지만 유제니는 속세

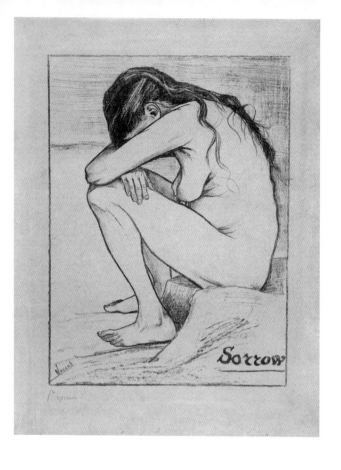

「슬픔」, 1882
석판화, 38.5×29cm,
반 고흐 미술관, 암스테르담

를 사는 평범하고 좀 예쁘장한 여자였을 뿐이다. 집안의 원조를 받아 그녀와 결혼했더라도, 아마도 그는 영혼을 나눌 여자를 계속해서 찾지 않았을까? 또한 편모슬하에 자란 유제니는 든든하고 믿음직스러운, 아버지 역할을 해줄 남편을 원했을 것이다. 그러니 예민하고 섬세한 빈센트를 거절한 유제니는 현명했다. 둘은 서로가 서로에게 적합한 상대가 아니었다. 유제니는 누구와 결혼해야 할지 알았지만, 빈센트는 몰랐다. 만약 알았다면, 미슐레의 가르침대로 유제니를 바꿀 수 있다고 착각한 것이 틀림없다. 확실한 점은, 잘못된 상대와의 사랑은 이뤄져도 고역이다.

유제니의 거절에 빈센트는 처참하게 무너졌으며, 몇 년 동안 깊은 좌절과 우울에 빠졌다. 이런 실패를 통해, 빈센트는 자신을 보다 잘 알게 되었다. 그랬으나, 다음 연애에도 별 도움이 되지는 않았다는 게 반전! 부적합한 대상을 선택하여 고백한 일은 불운이나, 그 대상에 집착한 일은 불행이다.

집착은 불행하다

가족들은 폐인처럼 지내는 빈센트를 고향으로 불러들였다. 몇 달 후인 1876년 4월 중순, 그는 돌연 영국 켄트 지방의 동쪽 끝에 위치한 작은 항구 도시 램스게이트로 떠났다. 이곳 학교의 보조 교사로 프랑스어와 산수, 기초 독일어 등을 가르쳤고, 10~14세 소년 24명의 생활 지도를 맡았다. 가족들은 빈센트가 안정된 직장을 얻자 한

시름 놓았다. 하지만 3주 후, 테오에게 쓴 편지에는 말 못할 고민이 담겨 있었다.

이곳에서 보내는 하루하루는 행복해. 그렇지만 이 행복과 평온을 나는 전적으로 믿지는 않아. (……) 어쨌든 침묵 속에서 갈 길을 가야겠지. _1876년 5월 6일 테오에게 쓴 편지(다비드 아지오, 『반 고흐』, 77쪽에서 재인용)

학생들에 둘러싸여 행복한 나날을 보내면서도 빈센트는 그 행복에 온전히 젖어들지 못했다. 이 무렵 그는 처음으로 '목사와 선교사 사이'의 직업을 찾고 싶다고 밝혔다. 아버지처럼 성직자의 길을 가겠다는 뜻으로, 이로써 그는 그동안 벌어졌던 가족과의 거리감을 좁히는 듯했다. 하지만 그의 진짜 속셈은 따로 있었다. 그 직업을 얻으면 런던 가까이로 갈 수 있었기 때문이다. 런던은 왜? 그곳에 유제니가 살고 있기 때문이다!

그녀를 잊지 못한 채 빈센트는 행복할 수 없었다. 실패한 첫사랑의 여운은, 이처럼 삶의 방향을 결정지을 만큼 크고 깊었다. 빈센트는 곧바로 종교에 관련된 직업을 얻기 위해 노력했고, 우여곡절 끝에 런던 근교 아이즐워스의 토머스 슬레이드-존스 신부 밑으로 들어갔다. 그리고 1876년 11월 4일 존스 신부 성당에서 첫 설교를 성공적으로 마쳤다. 유제니에게 거절당한 후로 2년 반 만에 처음 맛보는 성취감에 들떠 빈센트는 부모님께 자신의 길을 찾았노라고 당당히

밝혔다. 기쁨에 젖은 3주가 지난 후, 그는 런던으로 가서 유제니의 엄마를 만났다. 그리고 또다시 추락했다. 과연 런던에서 무슨 일이 있었을까?

'혹시 그녀가 새뮤얼과 헤어졌을까? 혹시 내 고백을 거절한 걸 후회하고 있지 않을까? 그렇다면, 유제니와 다시 잘될 수도 있지 않을까?' 은밀한 기대와 희망에 들떠 빈센트는 익숙한 그 집으로 달려갔다. 하지만 유제니는 새뮤얼과 더없이 행복한 사랑을 하고 있었다. 차 한 잔을 마신 후 빈센트는 죽을 만큼 고통스러운 가슴을 안고서 그 집을 나올 수밖에 없었다. '현실에서 성공해봐야 유제니를 얻을 수 없다면, 그것들이 도대체 무슨 소용이 있단 말인가?' 또다시, 그는 거대한 좌절의 늪으로 빠져들었다.

연애는 나를 성장시킨다

사랑에 빠지면 많은 가정을 하게 된다. 하지만 내가 사랑하는 그 사람이 원하는 것을 내가 갖지 못했다면 그런 가정은 나를 더 비참하게 만들 뿐이다. 통상적으로 여자는 남자의 부, 지위, 권력 등을 고려하고, 남자는 여자의 아름다운 육체(외모)에 끌리는 경향이 강하다. 여자는 성공한 남자를 통해 그 성공을 공유하려 하고, 남자는 아름다운 여자를 곁에 둠으로써 성공을 확신하려 하기 때문이다. 하지만 빈센트는 유제니를 성공의 증표가 아닌 유제니 자체로 사랑했다. 속세에 물들지 않은 그 순수함은 아름답지만, 유제니에게는 이미

새뮤얼이 있었다. 그러니, 깔끔하게 그녀를 단념했어야 한다.

사랑은 한 사람의 인생을 망쳐버리기도 하고, 세상을 살아가는 데 중요한 지혜와 열정을 꺾어버리기도 한다. 우리는 사랑을 얻는 대신 종종 자신의 소중한 그 무엇을 잃어버리기도 한다던 철학가 쇼펜하우어의 말처럼, 사랑을 얻지 못한 그는 잃기만 했다. 같은 상대에게 두 번 거절당하며 얻은 열등감과 패배감, 상실감과 외로움으로 비틀거렸다.

첫 연애에서 그는 누구를 사랑해야 할지 몰랐고 일은 거기에서부터 꼬이기 시작했다. 누구를 사랑해야 할지 알려면, 우선 내가 어떤 사람인지부터 알아야 한다. 그것을 알 수 있는 가장 좋은 경험은 아이러니하게도 연애이다. 왜냐하면 누군가를 만나 사랑하고 다투고 이별하는 과정을 거치면서 내가 모르던, 모른 척하던, 보기 싫은, 없애고 싶은 내 모습의 밑바닥까지 볼 수 있기 때문이다. 그때 내가 어떤 사람인지 숨김없이 알 수 있고, 그래야 자신에게 진짜 적합한 상대를 만날 수 있다. 이상형은 대체로 머리가 만들어낸 이성형理性形일 가능성이 큰데, 연애야말로 내 마음을 움직이는 진짜 이상형을 찾기 위한 소중한 경험이다.

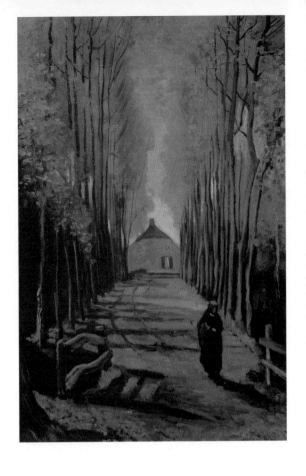

혼자 산책하는 사람의 마음은,
그가 걸어가는 길의 풍경을 닮는다.
빈센트의 풍경화에서 나무가 둘러싼 길은
우리에게 상처와 상념의 인상을 남긴다.

「포플러 길」, 1884
나무에 붙인 화포 위에 유채, 99×66cm,
크뢸러-뮐러 미술관, 오터를로

빈센트의 결혼 상대 결정법

결혼은
누구와
해야 할까?

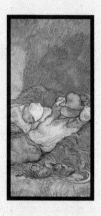

아무리 네 조건이 나쁘더라도 내가 너를 사랑하니,

결혼하여 함께 잘 살아보자고 할 때 결혼은 낭만적이다.

낭만이 곧 밥은 아니지만, 낭만은 밥을 벌 힘을 우리에게 준다.

그래서 연애가 나를 알아가는 과정이라면,

결혼은 나를 깨우치는 과정이다.

실패한 첫사랑의 슬픔 속에서 빈센트는 성경을 통해 빛을 보았고 종교에 투신했다. 복음 전도자로서 큰 이상을 품고 탄광촌 보리나주에 왔다. 가난하고 불쌍한 이들의 영혼을 구원하겠다던 성직자 빈센트의 결심은 현실의 벽 앞에서 무력했다. 고된 노동으로도 겨우 연명하는 광부들에게 하느님을 믿고 천국을 가야 한다는 자신의 설교는 부끄러웠고, 행동으로 도울 때 비로소 성경을 몸으로 느꼈다.

하지만 열정으로 가득 찬 사람은 위험하다. 지하 700미터 갱도에 내려가 직접 목격한 광부들의 작업 광경은, 빅토르 위고의 소설 『레미제라블』보다 훨씬 더 끔찍했다. 빛이 들지 않는 그곳에서 성경이 약속한 천국은 아득했다. 종교적 소명감은 확연히 옅어졌고, 빈센트는 이익 배분에서 광부들의 몫을 늘리려고 적극적으로 노력했다. 따뜻한 성정으로 약자들에게 감정이입했고, 그들의 고통을 자신의 것으로 느꼈기 때문이다.

빈센트에게는 사람이 먼저였다. 교회에서 쫓겨난 빈센트는 오랫동안 존경해온 화가 밀레처럼 가난하나 정직한 이들의 소박한 모습을 그림에 담기로 했다. 종교로 가난한 이들을 구원하지 못한다

면, 그럼으로 그들을 위로하겠다고 다짐했다. 새로운 열정이 샘솟았다. 더 이상 그곳에 있을 이유도, 명분도, 무엇보다 돈도 없었다. 어쩔 수없이 부모님 집으로 돌아오게 되었다.

사랑은 구원이다

20대 중반에 파리로 가서 10여 년 살다가 한국으로 돌아온 내게, 결혼은 어려운 질문이었다. 한때 가슴을 설레게 하는 여자들은 있었으나, 결혼 상대는 없었다. 대학 후배는 예비 신부를 보자마자 '아, 내가 이 여자와 결혼하겠구나' 예감했었다며, 내가 아직 상대를 못 만났을 뿐이라고 웃으며 청첩장을 건넸다. 중학교 때 친구는 사귀던 여자가 술에 취해 단호한 눈빛으로 결혼할 거 아니면 헤어지자는 최후통첩에 놀라, 결혼은 두렵고 싫지만 그녀를 잃는 게 더 두려워서 결혼했다. 결혼 8년차 선배는 결혼과 죽음은 미룰수록 좋다고, 내가 너라면 결혼 안 한다며 소주를 연거푸 들이켰다. 연애 상대와 결혼 상대는 확실히 다르니 이제부터는 결혼을 염두에 두고 적합한 상대를 찾으라고 조언했다.

말뜻은 쉬웠으나, 내게 적용하기는 어려웠다. 내 지난 여인들 모두 나를 이해해주고 아껴주었으며 아름답고 능력까지 있었다. 세속의 잣대로 보자면 결혼 상대로 내게는 과분했다. 그래도 끝내 결혼하자는 말은 입에서 떨어지지 않았다. 문제는 나에게 있었다. 정말 결혼할 만큼은 그녀를 사랑하지 않았나? 그렇다면 결혼이 무엇이기

에 몸 뜨겁던 사랑마저도 식혀버렸을까?

　유학을 마치고 한국에 왔을 무렵 먹고살 길이 막막했다. 그런데 나와 다를 바 없는 처지였던 몇몇은 결혼을 잘도 했고, 심지어 아이까지 낳았다. 세계관의 차이가 결정적이었다. 내게 결혼은 남자인 내가 가장으로서, 한 집의 경제를 책임질 만한 능력이 있어야 하는 것이었다. 하지만 당시의 나는 혼자 먹고살 만큼 버는 정도였다. 그러니 결혼은 곧 남의 집 귀한 딸 데려다 고생시키는 일이었다. 그 지점에서 나는 결혼을 향한 자신감을 잃었다.

　결핍은 사람을 움츠리게 만든다. 나처럼 빈센트에게도 결핍은 '필요한 것은 모두 손이 닿지 않는 곳에 있는 느낌'이라고 표현한 가난이었다. 엄격한 보수주의 목사인 빈센트의 아버지에게 가난은 무능력과 불성실 등과 같은 말이었다. 그러나 우리의 빈센트는 자신의 경우는 본의 아니게 그리 되었다고 항변했다. 나아가 그 나름의 고통과 원인을 아름다운 비유로 풀어낸다.

　　앞에서 말한 또하나의 쓸모없는 사람은 새장에 갇힌 새와 비슷해. 그들은 정체를 알 수 없는 끔찍한, 끔찍한, 오, 정말 그렇게도 끔찍한 새장에 갇혀 있기에 아무것도 할 수 없어. _1880년 7월 테오에게 쓴 편지

　이 편지에서, 빈센트는 경제적인 이유 때문에 자유가 없는 감옥 같은 당시 상태에서 벗어나는 길을 제시하고 있다. 그것은 '깊고

왼쪽은 빈센트가 사랑했던 사촌누이 케이이고
오른쪽 여인은 빈센트의 어머니이다.
어머니는 그림의 재능을 물려주었으나,
성격은 차갑고 무정했다.
테오를 편애해서
평생 빈센트는 애정결핍에 시달렸다.

「에텐 정원의 추억」, 1888
캔버스에 유채, 73.5×92.5cm,
예르미타시 미술관, 상트페테르부르크

참된 사랑'이다.

> 깊고 참된 사랑이 있어야 해. 친구가 되고, 형제가 되며, 사랑하는 것, 그것이 최상의 힘이자 신비한 힘으로 감옥을 열게 되는 거지. 그게 없다면 우리는 죽은 것과 같아. 그러나 사랑이 부활하는 곳에 인생도 부활하지. 그 감옥은 편견, 오해, 치명적 무지, 의심, 거짓된 겸손의 다른 이름이기도 해. _1880년 7월 테오에게 보낸 편지

편지를 보낸 몇 달 후, 아이와 남편을 잃은 사촌누이 케이가 그의 집으로 천사처럼 날아왔다. 함께 산책을 하는 날들이 쌓이면서 케이를 향한 빈센트의 눈빛은, 불행을 겪은 과부에서 지식과 안목을 겸비한 매력적인 여자로 급변했다. 그에게 유제니가 풋사랑이었다면, 케이는 성숙한 사랑이었다! 이상적인 배우자를 이제야 만났다! 가난했지만 그녀가 자신을 진심으로 이해해주리라 확신했다. 그녀만 함께해준다면 서로 깊고 참된 사랑으로 그토록 바라던 쓸모 있는 인간이 될 수 있으리라 믿었다. 그러니까 빈센트에게 케이는 인생의 페이지를 넘길 절호의 기회였다.

첫사랑에서 얻은 '사랑 고백 법칙'에 따라, 빈센트는 곧바로 케이에게 청혼했다. 하지만 "절대로, 절대로 있을 수 없는 일"이라며 케이는 단호히 거부했다. 사촌 사이의 결혼은 당시 흔했다. 그렇다면? 사랑했던 남편을 생각하며 평생 혼자 살겠다는 이유였다. 그렇다고

단념할 빈센트가 아니다. 거듭된 구애에 케이는 암스테르담의 부모님 집으로 돌아가버렸다. 빈센트는 갈등에 빠졌고, 테오에게 보낸 편지에 당시 상황을 자세히 적었다.

> 그래서 나는 어떻게 해야 할지 두렵기만 하구나. "안 돼요, 절대로 안 돼요"라는 말에 포기해야 할지, 아니면 아직 끝나지 않았다고 생각해 여전히 희망을 가지고 포기해서는 안 되는 것인지.
> 나는 후자를 선택했어. 그리고 나는 여전히 "안 돼요, 절대로 안 돼요"에 직면하고 있지만, 지금도 그 결심을 후회하지는 않아. 그때부터 나는 물론 '인생의 사소한 고통'을 체험했어. 그런 것도 책에 씌어 있다면, 사람들이 흥미로워할지 모르지만, 그게 내 일이라면 결코 즐거운 감정일 수 없지. _1881년 11월 3일 테오에게 쓴 편지

큰 불행을 연이어 겪은 케이는 책임감 강하고 듬직한 남편이 필요했다. 하지만 당시의 빈센트는 하던 일은 모두 중도에 포기했고, 뒤늦게 그림을 시작했으며 20대 후반에도 여전히 경제적 기반이 불안정했다. 이런 사촌동생을 동정할 수는 있어도 동반자로 삼을 수는 없었을 것이다. 빈센트가 케이의 불행을 알듯이, 케이도 빈센트의 무능함을 잘 알고 있었다. 따라서 빈센트는 고백도 하기 전에 이미 거절당한 것과 다를 바 없었다.

나는 처음엔 빈센트가 제 욕심에 눈이 멀었다고 생각했다. 나

밭일을 하던 아버지에게
걸음마를 시작한 딸아이가 두 팔을 벌려 걸어온다.
정갈하게 머리를 빗은 어머니는
행여 넘어질까 아이를 꼬옥 붙잡고 있다.
초록의 나무와 노란 꽃들이 피어나는 이 집의 행복을
빈센트는 평생 가지지 못했다.

「걸음마(밀레를 따라서)」, 1890
캔버스에 유채, 72.4×91.2cm,
뉴욕 현대미술관

는, 사랑이 모든 문제를 해결할 수 있는 힘이며 사랑만 있으면 나머지 문제는 모두 해결된다고는 도무지 믿질 못하겠다. 한 사람이 다른 사람을 사랑함은 아름답지만 그것이 둘 사이에서 생겨나는 모든 문제의 만병통치약이 될 수는 없다. 그러니 사랑이란 감정을 지속적으로 유지하려면 현실적인 조건들이 뒷받침되어야 한다. 그렇다 보니, 나의 경제 상황은 결혼 앞에서 나를 위축시켰다. 그리고 이것이 눈 뜬 무지였음을, 나는 빈센트를 통해 알게 되었다.

결혼은 나를 깨우친다

인간은 혼자 태어나서 사람들과 어울려 살아간다. 혈연으로 얽매인 가족과 달리, 결혼은 피 한 방울 섞이지 않은 상대와 평생 함께 살겠다는 의지이다. 모든 아름다움에 이르는 길이 가시밭이듯, 결혼도 그러하다. 연애는 오롯이 나와 너의 문제지만, 한국 사회에서 결혼은 나와 너를 앞세운 나의 집과 너의 집의 결합이다. 사실 우리나라처럼 근대 유럽에서도 결혼은 비슷한 수준의 가문들끼리 중매를 통해 이뤄졌고, 부부는 가정을 유지하고 자식을 낳아 대를 잇는 책임이 있었다. 그래서 남녀 간의 애정을 표현하거나 갖지 않는 편이었다. 그런 감정은 정부나 연인을 통해 각자 배출했다. 결혼은 가문과 지위 등 사회적 조건의 거래나 계약으로 이뤄졌다.

하지만 시대가 변했고, 결혼 적령기에 접어든 청춘은 왠지 속물처럼 조건을 따지기보다는 사랑에 근거해 결혼을 결정(해야) 한다

(고 믿는다). 그리하여 결혼은 사랑이라는 감정을 완성시키는 상징이다. 아무리 네 조건이 나쁘더라도 내가 너를 사랑하니, 결혼하여 함께 잘 살아보자고 할 때 결혼은 낭만적이다. 낭만이 곧 밥은 아니지만, 낭만은 밥을 벌 힘을 우리에게 준다. 그래서 연애가 나를 알아가는 과정이라면, 결혼은 나를 깨우치는 과정이다.

결혼은 누구와 해야 할까?

눈이 높다고 할 때, 대개는 학벌, 재산, 외모, 성격, 종교, 세계관, 취향 등을 골고루 갖춘 상대를 찾는다는 뜻이다. 하나만 보면 결혼은 쉽다. 반면에 외모와 재산, 학벌과 취향, 외모와 재산과 성격 등을 모두 갖춘 사람을 찾으면 결혼은 어렵다. 어렵지만 불가능하지는 않다. 무엇보다 내가 원하는 결혼 상대자의 조건을 정확히 알아야 한다. 그리고 좋은 조건의 상대를 원하면, 내 조건도 그런 상대가 원할 만큼 좋아야 한다. 결혼을 통해 이득을 보려 할 때, 결혼은 거래가 된다. 그런 거래를 받아들인다면 나도 상대에게 평가당할 각오를 해야 한다. 내가 상대를 따져 보면, 분명 상대도 나를 평가한다. 그때 내가 매기는 나의 가격과 상대가 매기는 나의 가격이 어긋나면, 거래는 깨진다. 세상에 공짜는 없다.

영화 「결혼은, 미친 짓이다」(유하 감독, 2002)의 주인공 연희(엄정화 분)는 공존하기 어려운 두 가지를 충격적인 방법으로 모두 가진다. 그녀는 부유한 의사와 결혼한 후에도 결혼 전부터 사귀어온 가

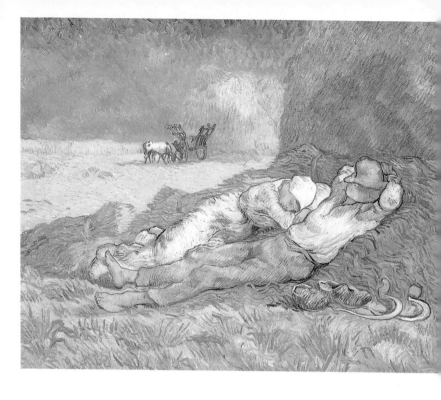

한바탕의 노동이 끝나고,
볏단에 기대어 낮잠을 잔다.
남편의 품을 향해 잠든 여인의
다정함이 가깝게 느껴진다.
나란히 놓인 낫처럼,
부부는 생활의 피곤함을
빈센트는 사랑의 다정함으로 풀고 있다.
노랑과 파랑은 그에게 행복의 조합이다.

「낮잠」, 1889
캔버스에 유채, 73×91cm,
오르세 미술관, 파리

난한 대학 강사 애인 준영(감우성 분)을 계속 만난다. 남편을 통해서 사회적 신분과 물질적 안정을 얻고, 준영을 통해서는 감정의 소통을 이뤄낸다. 비도덕적이고 이기적이지만 그녀의 입장에서 보자면, 포기할 수 없는 두 가지를 가지는 유일한 방법이다.

인생에 정답은 없다. 각자 하나뿐인 인생이니, 자기가 원하는 대로 살면 된다. 사랑 없는 결혼은 결혼 없는 사랑을 찾게 만든다. 그렇다면 모든 면에서 나와 비슷한 상대를 찾으면 되지 않을까? 물론 서로 사랑하고 말이 통하고 세계관과 취향이 비슷하며 경제 수준도 유사한 상대! 내가 아는 한 가장 그에 근접한 상대는, 바로 나의 여자 버전이다. 즉, 그동안 나는 결혼 상대로 '여자 이동섭'을 찾고 있었으니, 나는 나 자신과 결혼할 수밖에 없다. 이런 결론에 도달하고 나니 나란 남자, 참 못났다. 옛 애인들에게 전화를 걸어 미안하다고 사과하고 싶었다. 늦었다고 느낄 때는, 정말 늦은 것이다. 강물은 흘러갔고, 미련은 없다. 다만 내 그릇의 작은 크기가 부끄럽다.

예쁜 여자가 좋다

카페에서 만난 남자 후배에게 빈센트의 사랑 이야기를 들려주었다. 끝까지 듣더니, 탄식처럼 한마디 했다.

후배: 분명, 그 여자들 완전 예뻤을 거야.

나: 왜?

후배: 원래 예쁜 여자를 만나면 모든 게 아름다워 보이고, 성격도 막 좋아지잖아요. 또 여자 친구한테 으쓱대고 싶으니까 열심히 살게 되고……. 반 고흐도 그러면서 그림을 잘 그리게 됐을 거예요. 형은 안 그래요?

형도 그랬다. 생각해 보니, 그녀를 만날 때 열심히 책을 읽고 글을 썼다. 그녀에게 어울릴 만큼 괜찮은 사람이 되려고 노력했다. 그땐 그런 줄 몰랐지만, 사실은 그랬었다.

사랑으로 모든 것을 해결할 수 없지만, 돈으로 해결할 수 없는 것을 사랑은 해결해낸다. 돈과 관련된 문제는 대체로 어떻게든 해결할 수 있으나, 사랑은 합의하고 협의해서 조절 가능한 무엇이 아니다. 대체 가능한 돈과 대체 불가능한 사랑 중에서 당연히 후자가 중요하다. 그러니까 빈센트에게 케이는 대체되지 않는 소중한 특질을 가진 여자였고, 케이에게 빈센트는 무능한 남자였을 뿐이다. 케이는 자신을 진심으로 아껴줄 한 남자를 잃었고, 빈센트는 그 가치를 모르는 무감한 여자를 잃었다. 케이가 빈센트의 가치를 알아보지 못한 이유는 아마도 결혼을 통해 안정을 얻으려 했기 때문일 것이다. 그녀가 빈센트를 사랑하지 않아서 청혼을 거절했다면 몰라도, 경제적인 조건과 빈센트의 미래 등을 고려하여 거절했다면 케이에게 결혼은 자신의 불안정한 상황을 해소할 수단이었다. 내가 그의 비빌 언덕이 되어주겠다고 생각했다면 사랑은 물처럼 흘러 자연스레 결혼

한 병의 와인, 두 개의 잔,
치즈와 바게트 한 조각의
소박한 식탁이지만,
사랑하는 이와 함께라면
충만한 식사이다.

「와인 병과 치즈가 있는 정물화」, 1886
캔버스에 유채, 37.5×46cm,
반 고흐 미술관, 암스테르담

에 도달했을 것이다. 생각이 여기에 이르자, 현실을 주어진 대로 그틀 안에서 맞춰 살아가려 했던 나의 나약함과 소심함에 얼굴이 붉어졌다.

결혼은 채워가는 과정이다

결혼은 내가 생활 조건을 완전히 갖춘 후에 하는 것이라는 전제에서 출발했으니, 결혼 이야기가 나올 때면 늘 아직은 준비가 되지 않았다고 변명했다. 준비를 다 하고 언제 결혼하느냐, 부족한 대로 결혼해서 차차 함께 만들어가는 것이 결혼이라고 부모님은 말씀하셨다. 빈센트와 케이를 통해 나의 경우를 비춰보니, 그 말씀이 맞았다. 서로 조금씩 모자란 부분을 알아가고 채워주는 게 사랑이고 결혼이었다.

한눈에 상대가 오랫동안 기다리고 찾던 나의 배우자인지 아는 방법은 없다. 그것을 감지할 수 있는 능력은 적어도 나에겐 없다. 다만 만나고 사랑을 키우고 가꾸어나가는 일상의 나날 속에서 자연스럽게 나의 배우자임을 확신할 것 같다. 또한 서로가 더 좋은 인간이 되려고 노력하는 과정을 통해서 돈으로 살 수 없는 우리의 사랑은 더욱 튼튼해질 것이다. 좋은 교훈은 혹독한 대가를 치르고서야 얻어진다.

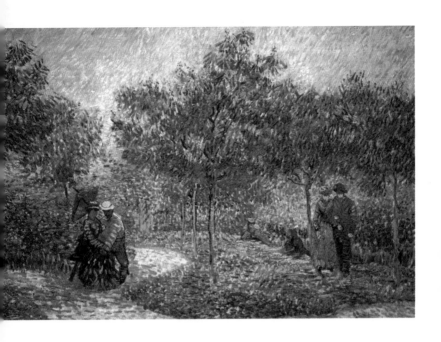

사랑은 사람을 아름답게 만든다.

「아스니에르의 부아예 아르장송 공원」, 1887
캔버스에 유채, 24×41cm,
반 고흐 미술관, 암스테르담

내 사랑은 죽어갔다

케이는 암스테르담으로 떠났고, 빈센트는 더 이상 결혼까지는 바라지 않았다. 다만 미래에 대한 희망을 갖게 해준 그녀와의 관계는 이어가고 싶었다. 열렬히 케이에게 편지를 썼고, 오지 않는 답장을 기다렸다. 빈센트는 케이가 그녀의 부모님 때문에 답장을 못하고 있다고 믿었다. 사랑은 눈을 멀게 만드는데, 불리할 때 빈센트는 아예 눈을 감았다.

테오에게 부탁했던 돈이 오자, 빈센트는 곧바로 케이를 만나러 떠났다. 예고도 없이 그는 케이 부모님 집에 도착했다. 하인은 빈센트를 저녁 식사 중인 케이 가족들에게 안내했다. 하지만 거기에 그녀는 없었다. 그가 온 사실을 알고, 곧바로 피신했기 때문이다. 커크 더글러스가 빈센트 반 고흐로 분한 영화 「열정의 랩소디」(빈센트 미넬리 감독, 1956)에 잘 묘사되어 있듯이, 빈센트는 흔들리지 않는 강렬한 눈빛으로 당당하게 그녀를 청한다. 케이의 아버지(빈센트의 외숙부)가 없다고 하자, 그는 단지 이야기를 나누러 왔다며 만나게 해달라고 부탁한다. 절대로 다시는 볼 수 없다는 대답만 돌아왔다. 그러자 그는 테이블의 촛불 위로 오른손을 올리며, 이 고통을 견딜 수 있는 동안만이라도 그녀를 보게 해달라고 간청했다. 촛불에 손이 타들어갔으나 빈센트는 꿈적도 하지 않았다. 외숙부는 침착하게 촛불을 꺼버렸고, 다시는 그녀를 볼 수 없다는 말을 반복했다.

그때 내 사랑은 죽어갔다. 완전하고 즉각적으로 사라지지는 않았지만 꽤나 빠르게. 그리고 내 심장에 거대한 공허함이 파고들었다.

_다비드 아지오, 『반 고흐』, 138쪽에서 재인용

훗날 빈센트는 당시 상황을 이렇게 글로 남겼다. 꺼진 촛불에서 연기가 피어올랐고, 사그라진 사랑의 자리는 공허했다. 빈센트는 케이의 집을 나섰다. 불에 타 따끔거리는 손바닥은 냉철한 판단력을 일깨웠다. 중산층 집안 출신이지만 빈센트는 경제적으로 무능했다. 여기서 벌어진 격차로 인해, 그는 중산층 여자를 결혼 상대로 바랄 수 없음을 깨달았다. 깨달음은 절망이 아닌, 그림에 대한 열정으로 전환되었다. '내 삶과 사랑은 하나'라던 빈센트는, 이제 '삶과 그림이 하나'라고 확신했다. 그래도 사랑 없이 살 수 없는 정열적인 사나이였기에 육체적 욕망을 해결할 여자는 필요했다. 그는 헤이그의 창녀촌으로 향했다.

젊지도 예쁘지도 않고 어떤 특별한 매력도 없는 창녀를 만났다.
(……) 사랑에 빠져도 좋은 여자라면, 그녀가 몇 살이든 상관없이,
남자에게 순간의 영원함이 아닌 영원한 순간을 줄 수 있다.

_다비드 아지오, 『반 고흐』, 139쪽에서 재인용

확실치 않지만, 테오에게 보낸 편지의 뉘앙스로 미뤄 짐작컨대

살은 욕망이다. 빈센트에게 여자는 만질 수 있는 살의 대상이다.
케이에게 거절당한 후, 여자는 욕망과 사랑으로 분리되었다.
살을 향한 욕망은 돈으로 해결했고, 사랑은 그림을 향한 집중과 탐구로
전환했다. 만질 수 있는 여자의 살에는 사랑이 온전하지 않았다.
아마도 그래서 누드화를 거의 그리지 않았던 듯하다.
끝까지 빈센트는 살을 가진 여자와 사랑하는 여자를 일치하고 싶었을 것이다.

「누워 있는 여자 누드」, 1887
캔버스에 유채, 24×41cm,
크뢸러-밀러 미술관, 오터를로

「누워 있는 여자 누드」, 1887
캔버스에 유채, 38×61cm, 개인 소장

이때 처음으로 빈센트가 돈으로 여자를 산 듯하다.

연애의 질량은 보존된다

빈센트가 스토커처럼 굴었던 이유가 있다. 연애의 질량은 보존되기 때문이다. 연애로 써버려야 할 애정은 연애로만 소비된다. 연인이라도 애정의 양과 그것이 소비되는 기간은 다를 수 있다. 여기서 비극이 생긴다. 친구 K의 마지막 연애담을 들으며, 나는 이런 생각을 하게 됐다. K는 그녀와 1년을 만나고 헤어졌다. 1주년이 지나자, 그녀는 K를 피하기 시작했다. 결혼의 꿈을 키워가던 K는 권태기라 생각했다. 첫 이벤트엔 감동하는 듯하던 그녀는 두 번째부턴 짜증을 부렸다. 다른 남자가 생겼나 싶어 핸드폰을 몰래 봤지만, 그렇지도 않았다. 안심 되면서도 막막했다. 술을 먹고 '진심 토크'를 나눴다.

"몰라, 그냥 더 이상 설레지 않아. 오빠가 잘해줄수록 불편해. 그러면 내가 나쁜 여자 같아서 더 짜증나고."

호의가 적의로 돌아왔다. K의 머리로는 도저히 이해되지 않았다. 변해버린 그녀의 마음에 K의 애원은 통하지 않았다. 결혼하자고 매달렸으나, 떨어져서 시간을 갖자는 답뿐이었다. 일주일 후 문자로 이별을 통보받은 K는, 질풍노도의 시기를 보냈다. 돌아선 그녀의 마음을 되돌리지 못했고, 그녀를 향했던 그의 마음도 바꾸지 못했다. 그녀의 사랑은 끝났지만, 그의 사랑은 끝나지 않았다. 상대를 잃은 그의 사랑은 갖가지 진상 짓을 대거 만들어냈다. 6개월 후, K는 그녀

를 극장에서 우연히 마주쳤는데, 아무렇지도 않았다. 놀라웠다. 그 사이 무슨 일이 벌어졌을까?

그녀가 그에게 가진 애정의 질량이 1년치였고, 그는 1년 6개월 치였다. 이별을 통보받자, 연애로 소진되지 못한 K의 애정은 고스란 히 미련과 집착으로 둔갑했다. 만약 K의 설득에 그녀가 6개월쯤 더 만났다면, 그는 혼자의 힘으로 그 관계를 끌고 갔을 것이다. 좋으나 쓸쓸하고, 야속하나 행복했으리라. 그러니 선택의 문제이다. 내 사랑 이 아직 남아 있다면 떠나려는 상대를 붙잡거나, 떠나보내고 그리워 하거나. 후자였던 K는 6개월 후에야 비로소 자신의 사랑과 이별할 수 있었다.

질량은 언제 어디에서나 변하지 않는다. 전 애인과 애정을 모두 없애지 않고 다른 사람을 만나면, 마음속에 가라앉는 감정은 추억이 아니다. 미련이다. 미련은 기회가 되면 다시 사랑으로 불타오른다. 화 재 진압 시, 소방수들은 남아 있는 불씨를 샅샅이 뒤져 제거한다.

갖지 못하면 버리고, 버리지 못하면 가져야 한다

처음부터 빈센트를 향한 케이의 연애 질량은 0그램이었고, 케 이를 향한 빈센트의 그것은 무한대였다. 0과 무한대는 현실에서 이 룰 수 없다는 측면에서는 동일하다. 빈센트가 왔다는 소식에 놀라 도망치면서 케이는 그 0그램을 재확인했다. 만약 빈센트가 무한대 의 애정을 조금씩 줄여나가려 했다면 고통과 공허감으로 망가지거

나, 견디지 못해 자살했을 것이다. 괴테의 소설『젊은 베르테르의 슬픔』에서 베르테르가 이와 같았다. 집착과 추락에 대해서는 할 말 많은 니체의 통찰처럼, 우리 삶에서 원한에 사무친 열정보다 사람을 더 빨리 소모시키는 것은 없다. 한순간에 우리를 끓어오르게 만드는 사랑의 열정은, 상대의 거절에 갈 곳 잃고 거대한 분노와 좌절로 변해 우리 자신을 공격한다. 내가, 나에 대한 가해자이자 피해자가 된다.

갖지 못할 대상이라면 깔끔하게 단념하고, 버리지 못할 욕심이라면 어떻게든 가져야 한다. 나는 이것을 사진을 찍으며 깨달았다. 파인더를 통해 들어오는 풍경을 구도로 잡다 보면, 어떤 사물을 사각 프레임 안으로 넣을지 뺄지 갈등이 될 때가 있다. 넣어도, 안 넣어도 그만인 이유는 내가 그 상황에서 정확히 무엇을 원하는지 모르기 때문이다. 정확히 알지 못하고 누른 셔터의 결과물은, 무엇을 표현하고 싶었는지 애매할 뿐이었다. 사진 속에서 그 사물의 위치는 엉거주춤했다. 넣지 못하면 빼고, 빼지 않으려면 확실히 넣어야 한다. 반만 넣거나 반만 뺄 수는 없다. 특히 마음에 관련된 일은 그러하다.

그러나 자문했어. 너는 "그녀가 없으면 안 된다"고 말했으면서도 지금 다른 여자에게 가려 하는가? 그것은 부조리가 아닌가, 말이 안 되는 게 아닌가? 라고.

여기에 나는 다음과 같이 답했어. 누가 주인인가, 논리인가, 아니면 나인가. (……) 나에게는 여자가 필요하고, 사랑 없이는 살 수 없고, 불가능하며, 그렇게 하고 싶지도 않고, 그렇게 해서도 안 돼. 나도 오로지 한 사람의 남자이고, 정열을 가진 남자야. 여자가 없어서는 안 돼. 그렇지 않으면 얼어죽거나 돌이 되어버릴 거야. 결국은 자신을 잃어버릴 거야. (……)

봄이면 딸기를 따 먹는, 그래. 인생에는 그런 것이 있어. 그러나 그것은 한 해 중 짧은 시기이고, 지금은 아직 너무나 멀어.

_1881년 12월 21일경 테오에게 쓴 편지

그녀가 아니면 평생 독신으로 살겠다던 빈센트는, 케이와의 이별을 통해 가질 수 없으면 잊어야 함을 배웠다. 사랑의 대상인 여자와 욕망의 상대인 여자를 분리시키자, 열정의 대상이 여자에게서 그림으로 바뀌었다. 이제 사랑을 통해 맛본 영원을 그림에 담아내길 바랐다. 빈센트는 제 결핍을 인정했고, 그것은 내면을 지탱하는 힘이 되었다. 조금씩 튼튼해져가는 내면의 힘이 성숙이라면, 빈센트는 이별을 겪으며 크게 성숙해졌다.

이별은 사람을 성숙하게 만든다

20대 초반, 병원 긴 복도에 앉아 검진 결과를 기다리면서 공포와 불안에 질식해서 차라리 죽고 싶었던 적이 있었다. 누구에게도

내 두려움을 말할 수 없었고, 설령 말한다 해도 그것은 오롯이 내 몫이었으니 나누어도 줄어들지 않았다. 엄마도 내 걱정으로 잠들지 못할지언정, 나 대신 두려움을 치를 수 없다는 사실 앞에서 나는 쓸쓸했다. 이것이 모든 인간이 짊어진 조건임을 알고 나니, 내 쓸쓸함은 다소 누그러졌다. 산이 험하면 헤치며 넘든가, 포기하면 된다. 험하다고 투덜대거나 포기해놓고 징징댈 필요는 없다. 나는 그것을 병원 복도에서 배웠다.

사랑에서도 나는 그러했다. 한 번도 나는 사람을 욕심내지 않았다. 그 사람을 내 소유로 가두려 하지 않았고, 내가 원하는 종류의 사람으로 바꾸려 하지도 않았다. 그런 바람이 생기는 여자를 만나기도 했지만, 몇 번의 갈등과 다툼으로 사라졌다. 정열적인 연인은 못 되더라도, 성실한 연인이 되려 했다. 몇몇 여자들은 내게 냉정하고 이기적이라는 말을 남기고 떠났다. 나는 부끄럽지도, 반박하지도 않았다. 전해지지 않는 마음의 설명은 모두 변명일 뿐이다. 떠나는 그들에게 진심으로 행복하기를 빌었다. 그리고 잊었다.

촛불에 오른손을 태운 후, 쫓겨나다시피 케이의 문밖을 나선 빈센트의 마음을 나로서는 모두 읽어낼 수 없다. 가닿을 수 없었던 사랑 앞에서 보인 그의 절박한 행동들은 엽기적이나, 그렇게밖에 표현할 수 없었기에 애절하다. 사랑을 얻기에 진심은 가장 확실한 무기이다. 그러나 모든 고귀한 것은 드물고 얻기가 힘들다는 철학가 스피노자의 말처럼, 그 가치를 알아주는 사람은 찾기 어렵다. 만약 경제력

만 갖췄더라면 빈센트는 피카소 같은 카사노바가 아니라 샤갈 같은 순정파가 되었으리라.

빈센트의 콤플렉스 사용법

콤플렉스는
어떻게
극복할까?

사랑은, 콤플렉스보다 더 깊숙한 내면까지 스며 들어와

영혼을 헤치고 뒤엎고 재구성한다.

무엇보다 잠재된 재능을 발휘해

가능성의 싹을 틔울 수 있는 힘이 된다.

케이를 향한 사랑은 오른손을 태우고 끝났다. 그리고 빈센트는 사촌 예트 카르번튀스Jet Carbentus의 남편인 유명 화가 안톤 마우버Anton Mauve[1]를 만나러 갔다. 용건은 간단했다. 제자로 받아달라는 것이었다. 습작을 본 마우버는 빠른 시일 안에 빈센트가 팔리는 그림을 그릴 수 있으리라 판단했다. 견습생으로 받아들여진 빈센트는 얼마 후, 마우버의 아틀리에 부근에 집을 마련했고 "색채와 명암은 얼마나 멋진 것이냐…… 모베는 내가 이제껏 보지 못했던 것을 볼 수 있게 가르쳐주었다"라고 테오에게 1881년 12월 21일에 썼다. 하지만 5개월 후에는 마우버와의 결별을 알리고 있다.

나는 그에게 작품을 보러 오라고, 그리고 이야기를 나누자고 초대했어. 모베는 딱 잘라 거절하면서 "다시는 너를 보러 가지 않겠어. 다 끝이야"라고 말했어. 마지막에 그는 말했어. "너는 비열해." 그 소리에 나는 돌아섰고—모래언덕에서의 일이었어—혼자 걸어 집

<hr />

[1] 인용문에서는 원문을 따라 '모베'로 표기했다.

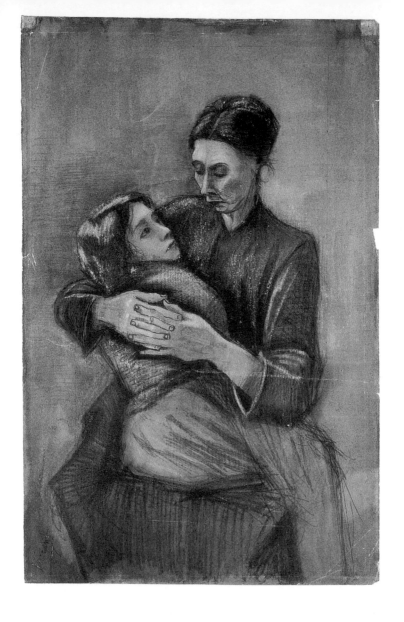

「어린 여자아이를 무릎에 앉히고 있는 시앵」, 1883
피지에 목탄·흑연·잉크·물감, 53.9×35.5cm,
반 고흐 미술관, 암스테르담

에 돌아왔어. 모베는 내가 "나는 예술가야"라고 한 말에 화를 냈어.

_1882년 5월 3일에서 12일 사이에 테오에게 쓴 편지

사실 이 편지의 핵심은 더 놀라운 것이다. 빈센트는 진짜 하려던 이야기를 조심스레 털어놓기 시작한다.

나는 의심을 받고 있어…… 그런 공기가 느껴져…… 내가, 빈센트가 세상에 드러낼 수 없는 무엇인가를 숨기고 있다는. _같은 편지

비밀인 '무엇'이 충격적이라 선뜻 말하지 못한다. 이제쯤 테오의 심장은 쪼그라들기 시작했으리라. 형이 또 무슨 일을 벌였을까? 형은, 비밀의 단서를 질문으로 던지고 있다.

그래, 신사들아, 너희는 예의와 품위를 존중한다. 그건 옳지. 하지만 실속이 있는 경우에나 말이지. 여하튼 그런 너희들에게 말한다. 여자를 버리는 것과, 버려진 여자를 돌보는 것 중에 어느 쪽이 품위 있고 섬세하며 남자다운 태도냐? _같은 편지

품위 있고 섬세하며 심지어 남자다운 자세로, 빈센트는 버려진 여자를 돌보고 있었다. 테오는 여기쯤에서 눈을 감고 손으로 폭풍우처럼 몰려오는 두통에 이마를 눌렀을 것이다.

지난겨울. 나는 임신한 여인을 알게 되었어. 남자에게 버림받은 데다 그 남자의 아이를 배고 있었지. 겨울 길거리를 걷는 임신한 여자가 빵을 얻으려면 어떻게 했을지 너는 알겠지. 나는 그녀를 모델로삼아 겨울 내내 그녀와 함께 일했어. 나는 그녀에게 모델료를 충분히 주지 못했지만 그래도 방세는 내주었어. 그리고 다행히도 빵을 그녀에게 나누어주어 그녀와 아기를 굶주림과 추위로부터 지켜주었어. _같은 편지

　　빈센트의 생활비를 책임지고 있던 테오는 교양 있고 자상한 형의 남자다운 태도에 박수만 칠 수는 없었다. 동정심에 누군가를 도와줄 수는 있지만, 작은 딸아이 한 명에 다른 남자의 아이를 임신한 알코올중독 창녀와 깊이 사귀는 일은 보통 사람의 잣대로는 받아들이기 어려웠다. 심지어 엄격한 목사 집안에서는 상상조차 할 수 없는 일이었다. 가족들은 보리나주 탄광촌에서의 해프닝(가난한 사람에 대한 동정)과 케이와 있었던 에피소드(비현실적인 사랑)가 결합된 이번 사건으로 쓰나미급 충격을 받았다. 춥고 배고픈 창녀를 구원하는 일은, 인류애적인 측면에서 정말 아름답고 누군가는 해야 할 행동이다. 그런데 왜 하필 제 앞가림도 못하던 빈센트일까? 여기에는 긴 이야기가 숨어 있다.

나는 버려질 것이다

　　나는 열두 살에 가야산 근처에서 대구로 전학을 갔다. 가을운
동회 준비가 한창이던 어느 오후였다. 아버지가 학교에 과자 상자를
들고 오셨을 때, 나는 그 과자가 응원과 격려용이라 생각했다. 아버
지와 몇 마디 주고받으신 후, 담임선생님은 운동장에서 연습 중이던
반 친구들을 교실로 모았다. 그리고 나는 전학 간다는 이별 인사를
급작스레 나누었다. 멍멍했다. 내가 떠나는데, 내가 버려진 기분이었
다. 학교와 가족들은 거기 그대로였고, 나만 홀로 떨어져 나와 낯선
학교와 환경에 둘러싸였다. '나 잘되라고 하는 일'임은 알았지만, 그
들에게서 버려진 기분은 버려지지 않았다. 특히, 내가 좋아하는 사
람들도, 지금의 나처럼, 언젠가 나를 떠나버릴 것이란 걱정이 들었
다. 그 후 내가 먼저 떠나지 않으면 나를 떠나지 않을 것들에, 마음
놓고 마음을 주기 시작했다. 나는 사람보다 영화와 음악, 문학과 그
림에 빠져들었다. 열두 살의 빈센트도 나처럼 집을 떠나 30킬로미터
떨어진 기숙사 학교로 가야 했다. 모든 것이 낯선 그곳에 도착했던
날을 그는 평생 잊지 않았다.

　　어느 가을날이었다. 나는 아빠와 엄마가 탄 차가 집을 향하여 떠나
는 걸 프로빌리Provily 선생님 학교의 계단 층계에 서서 지켜보았다.
노란색 소형 마차가 풀밭을 가로질러 비에 젖은 길을 달리는 모습
을 멀리에서 보았다. (……) 그때부터 오늘까지, 내게는 모든 것들

이 이상하게 느껴졌다.

_1876년 9월 2일에서 8일 사이에 테오에게 쓴 편지(다비드 아지오, 「반 고흐」, 28~29쪽에서 재인용)

이별은 잔인하다. 부모는 사랑으로 두고 떠났으나, 남겨진 우리는 깊은 상처를 받았다. 빈센트가 그 순간 이후 줄곧 모든 것들에서 낯섦을 느꼈다는 말은, 곧 세상에 대한 두려움과 외로움에서 헤어나오지 못했다는 고통의 아우성과 같다. 이렇듯 선의로 시작된 일도 치명적인 결과를 낳는다. 부모님이 타고 떠났던 마차의 노란색은, 빈센트에겐 행복의 색깔이었다. 이처럼 가족과 헤어지거나, 사랑하는 대상(부모님, 형제, 친구, 강아지, 고양이 등)이 죽으면 남겨진 자들은 그들에게 버려졌다고 느낀다. 상실의 슬픔과 버려짐의 상처는 내면 깊은 곳으로 가라앉아 성격과 세계관을 형성하는 데 결정적인 영향을 끼친다.

사람들을 감동시키는 그림을 그리고 싶은 거니까. 「슬픔」은 그 작은 시작이야. (……) 인물화나 풍경화에서 내가 표현하고 싶은 것은 감상적이거나 우울한 것이 아니라 뿌리 깊은 고뇌야.

_1882년 7월 21일 테오에게 쓴 편지에서

콤플렉스는 에너지이다
흔히 열등감과 같은 뜻으로 사용되는 콤플렉스는 인간의 마음

속에 서로 다른 구조를 가진 힘이 존재한다는 의미이다. 콤플렉스는 우리가 모르는 사이에 판단 과정 끝까지 쫓아오며, 자아의 자유를 끝내버리는 강력한 힘을 가지고 있다. 그래서 콤플렉스를 건드리면 쉽게 당황하고 기분이 극단적으로 변화하며 평소와는 전혀 다른 행동들을 저지른다. '넌 개의 가장 아픈 곳을 찔렀어'라고 말할 때 그곳이 대개는 콤플렉스의 근원지일 가능성이 크다.

『그리고 아무 말도 없었다』『이 모든 괴로움을 또다시』의 작가 전혜린은 사랑 없이 자라고 돌아갈 곳이 없으면, 누구나 사람은 괴팍스레 고독해지며, 기분이 극에서 극으로 달리기만 하여 결코 침착과 자신을 찾지 못하게 된다고 했다. 본인도 콤플렉스에 시달렸던 전혜린이 말한 이런 행동 양상은 콤플렉스에 빠진 인간의 특징을 잘 설명하고 있다. 그녀는 일제강점기에 유복한 가정에서 태어나고 자라 독일 유학까지 다녀온 엘리트였으나, "아버지를 대상으로 향불을 쌓듯 지식을 쌓아 올렸다"라고 고백할 정도로 부성 콤플렉스에 시달렸다. "일반적으로 장녀가 그렇듯이 나도 매우 부모에 의지하고 있고 부모를 무서워하면서 밀착하고 있었다"[2]라는 데에서도 알 수 있듯이, 그녀는 아버지를 숭배하면서도 두려워했기 때문에, 사랑하면서도 벗어나려 했다. 그녀는 결혼도 했고 대학교수가 되어 사회적으

2 이규동, 『위대한 컴플렉스』(문학과현실사, 1992) 193쪽. 이 책은 2005년 『위대한 컴플렉스』(하나의학사)라는 제목으로 개정판이 나왔다.

로도 성공했지만 콤플렉스를 극복하지 못하고 결국 서른한 살에 자살로 생을 마감했다.

전혜린의 말처럼, 사랑을 잃어버린 후에 닥친 고독감이 평소에는 문제가 되지 않을 수 있다. 하지만 누군가를 사랑하게 되면 다르다. 그래서 연애는 자기 자신을 알아가는 과정이라고 했다. 특히 빈센트처럼 어린 시절 사랑하는 사람들에게 버려졌던 큰 상처가 있으면 보통 사랑 앞에서 주저하게 된다. '지금은 날 아껴주지만, 언젠가는 나를 떠날 거야. 그때를 대비해 상처받지 않을 만큼만 사랑해야지.' 언젠가 연인이 떠나리란 두려움은 사랑에 나를 전적으로 던지지 못하게 막는다. 나는 이것을 미래에 있을 고통의 보호막으로만 여기지만, 사실은 상대를 향한 내 사랑을 가로막는 벽이기도 하다. 상대는 사랑에 흠뻑 빠지지 못하는 나를 차갑다고 느껴 불만이고, 그런 상대를 보며 나는 내 의심을 확신한다. 나는 내 방식으로 상대를 사랑한다고 믿지만, 현실은 끊임없이 상대를 다가오지 못하게 막고 있는 것이다. 결국 나는, 상대가 지쳐서 나를 떠나도록 만든다.

경제적 무능력과 가족 중에 유일한 문제라는 열등감에 시달리면서도 빈센트는 사랑하는 여자가 나타났을 때 전혀 위축되지 않았다. 왜냐하면, 열등감을 해소하는 방법을 익혔기 때문이다. 빈센트는 기숙학교에서 머무는 2년 동안, 프랑스어와 영어에 매우 능통해졌다. 테오와 주고받은 편지의 상당량을 프랑스어와 영어로 썼고, 영국에서 프랑스어 보조 교사를 할 정도였다. 나는 빈센트가 낯선 외

쇼펜하우어의 말처럼,
베푸는 사랑이 진정일 때,
받는 사람뿐만 아니라 주는 사람에게도
많은 것을 선물한다.

국어를 배우면서 자신을 둘러싼 세상의 낯설음과 화해했다고 생각한다. 마치 시간의 비밀을 알고 싶어 시계를 분해하는 소년처럼, 그는 외국어의 낯섦 속에서 낯선 세상에 홀로 던져진 고통을 잊었을 것이다. 유제니는 종교로, 케이는 그림에 전념하면서 극복했듯이, 버려짐의 경험을 그는 새로운 출구(외국어)를 통해 극복했다. 이로써 알 수 있듯이 빈센트에게는 실패가 고스란히 새로운 일을 추구할 에너지였다. 즉, 실패한 사랑은 빈센트를 절망시켰지만, 그는 절망을 촉매 삼아 자기 삶을 더 강하게 밀고 나갔다.

사실 콤플렉스는 세계관과 한 몸으로 얽혀 있어서, 그 부분만 잘라내어 없애기는 힘들다. 그러니 빈센트처럼, 콤플렉스를 어떻게 다른 것으로 전환시키느냐가 중요하다. 역사적으로 성공한 사람들 대부분은 어린 시절에 마음에 드리운 깊은 그림자들이 있었고, 그것을 극복하려고 노력하다 보니 높은 자리로까지 올랐다. 이렇듯 콤플렉스는 세계관을 왜곡시켜 세상을 있는 그대로 보지 못하게 만들기도 하지만, 삶을 살아가는 에너지가 되기도 한다.

사랑으로 콤플렉스를 극복하다

귓불을 자르고 권총으로 자살까지 시도한 미치광이로 알려져 있지만, 테오에게 보낸 편지들을 읽어보면 그가 대단히 영리했다는 것을 알 수 있다. 독서와 자아성찰을 게을리하지 않아서 자신에 대해 누구보다도 정확히 파악했다. 어떤 사람들과 함께 있을 때 행복하

며, 어떤 종류의 여자에게 끌리는지도 잘 알았다.

예의범절에 치우친 사람과는 내가 그다지 친하게 지내지 못한다는
것은 사실이야. 반면에 빈민이나 서민들과는 사귀기가 쉬워. 앞사
람들에게 잃은 것을 뒷사람들에게 얻는 셈이지.

_1882년 3월 3일 테오에게 쓴 편지

항상 그래왔듯이, 나는 누군가를 사랑할 것이다. 이유는 모르겠지
만, 나는 불행하거나 무시당하거나 고독한 이들에게 끌린다.

_다비드 아지오, 『반 고흐』, 118쪽에서 재인용

이방인 같은 존재, 사회의 폐품, 나나 자네 같은 예술가처럼 그녀
는 우리의 친구이자 누이가 아닌가. _1888년 8월 4일경 에밀 베르나르에게 쓴 편지

『연애론』에서 스탕달은 눈앞에 나타나는 모든 현상에서 사랑
하는 상대의 새로운 아름다움을 발견하는 정신 작용을 '결정 작용'
이라고 이름 붙인다. 어떻게 사랑하는 사람이 갖지 않은 아름다움
을 그에게 부여할 수 있는가? 스탕달은 그것을, 사랑은 과거에 대한
열병과도 같은 것으로, 이번 매혹은 이전 매혹에서 유래한다고 보았
다. 빈센트는 당시 기준으로 보자면 있는 집 아들이었지만, 삶의 질
곡을 겪은 여자에게 끌렸다. 예쁜 여자가 더 좋지 않느냐고 숙부가

물었을 때, 그는 못생기거나, 늙거나, 가난하거나, 불행한 여자와 맺어지는 게 더 좋을 것 같다고 대답한다. 여기엔 두 가지 원인을 꼽을 수 있다. 우선, 금을 숨기기 가장 좋은 곳은 금덩어리 옆이다. 자신의 불행은 타인의 행복 곁에서 부각되니, 불행을 겪은 여자 곁에 있고 싶은 마음이었으리라. 또한 그는 인생에서 고난과 고통을 겪은 여자들이 고매한 영혼과 이성을 갖고 있으리라 믿었다. 이런 이유로 그는 유제니(과부의 딸)와 케이(남편과 아이 잃은 미망인)에 빠졌었고, 마침내는 시앵(임신한 창녀)을 선택했다.

불완전한 인간은 완전함에 대한 욕망에서 자유롭지 못하다. 이때 자신의 결핍을 충족시켜줄 상대를 찾는 사람이 있는가 하면, 비슷한 처지의 상대를 원하는 사람도 있다. 후자는 부족한 대로 부부가 되어 함께 노력하여 행복을 만들어간다. 빈센트는 시앵과 가족을 꾸려 안정감을 찾으려 했다. 시앵의 아이를 제 자식처럼 아끼고 사랑했다.

처음 이룬 사랑의 기쁨으로 빈센트에게는 베토벤 교향곡 9번 〈합창〉의 「환희의 노래」가, 가족들에겐 절망스런 모차르트의 「레퀴엠」이 들렸을 것이다. 하지만 유화 작업에 돈이 많이 들었던 빈센트는 그림과 시앵 중에서 하나를 선택해야 했다. 시앵(및 아이들)과 행복했으나 그림을 포기할 수는 없었다. 1년 남짓 후, 빈센트는 시앵과 헤어졌다.

만약 빈센트의 가족이 시앵과 계속 살도록 해줬더라면, 그는 오랫동안 잘 살았을까? 아마도 그랬을 것이다. 이와 유사한 예가 빈센

자신의 일을 잘하기 위해서는
우선 그 직업에 적합한 사람이 되어야 하는 것 같다.

「끈이 달린 구두」, 1886
캔버스에 유채, 37.5×45cm,
반 고흐 미술관, 암스테르담

트보다 100여 년 전에 살았던 볼프강 아마데우스 모차르트이다. 일자리도 없던 젊은 음악가 모차르트는 뮌헨에 살던 알로이시아를 사랑했다. 하지만 그녀는 가수로 좋은 대우를 받고 있어서 가난한 그에게 관심이 없었다. 그 일로 모차르트의 가슴은 찢어졌고, 그렇게 고통스런 시간을 보내며 작곡한 음악은 한층 성숙해졌다.

　　행복을 돈으로 살 수 없지만, 돈 없이는 행복을 유지할 수 없다. 때로는 그 사람답게 살아가도록 돕는 것만이 진정 그를 위하는 행동이기도 하다. 사회적 조건이 아닌 본능이 이끄는 감정에 충실한 사랑이야말로 힘든 인생을 견디게 하는 굳건한 성이 될 수 있다던 쇼펜하우어의 말처럼, 시앵을 만나면서 처음으로 빈센트는 굳건한 사랑의 성을 구축할 수 있었다. 그때 사랑은 삶의 경험들을 새롭게 반죽하는 힘이 되었다. 사랑은, 콤플렉스보다 더 깊숙한 내면까지 스며 들어와 영혼을 헤치고 뒤엎고 재구성한다. 무엇보다 잠재된 재능을 발휘해 가능성의 싹을 틔울 수 있는 힘이 된다. 시앵과 헤어지고 약 5년이 지난 1887년 가을에 빈센트는 여동생에게 이렇게 썼다.

　　사람을 곡식에 비교해보자―건강하고 자연스러운 사람에게도 싹을 틔우는 힘이 있어. 따라서 자연스러운 생활이란 싹을 틔우는 거야. 곡식의 싹을 틔우는 힘이란, 우리에게는 바로 사랑에 해당하지.

　　_1887년 여름 또는 가을 여동생 빌에게 쓴 편지

『맹자』에 하늘이 어떤 사람에게 중요한 일을 맡기려고 할 때에는 먼저 그 사람의 심기를 괴롭히고, 육체를 피곤하게 만든다는 말이 나온다. 빈센트의 삶을 관통하는 데 이보다 더 정확한 말은 없다. 그 괴롭고 힘든 시간을 보내면서도 빈센트는 좌절하거나 포기하지 않았다. 콤플렉스마저도 그림을 위한 힘으로 삼았다. 영어 단어 passion에는 열정이라는 뜻과 함께 수난이라는 뜻도 있으므로, 열정을 바친다는 것은 곧 수난을 각오해야 한다는 뜻이다. 열정 없이 주어진 대로, 흘러가는 대로 딱히 인생에서 바라는 것 없이 살면 수난을 겪을 일도 없다. 이 세상에 태어난 것은 우연이지만, 제 의지로 무언가를 이루려는 열정은 수난을 뚫고 나간다. 불이 물을 끓게 만들듯, 빈센트의 열정은 삶을 뜨겁게 만들었다.

빈센트의 자아 찾는 법

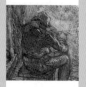

부모 말을
잘 들으면
인생이
편해질까?

삶에 긍정적인 영향을 끼치는 좋은 선생이 멘토라면,

그는 물처럼 스며들었다가 빛에 증발해야 한다.

스며들기만 하고 햇볕을 쬐지 않는다면

곰팡이가 슬 수밖에 없다.

한국에 돌아와 만난 20대들의 이력서는 놀라웠다. 능통한 영어와 웬만큼 구사하는 제2외국어, 컴퓨터 실력, 몸 관리, 높은 학점, 충실한 인턴 활동에 심지어 해외 봉사활동까지 알차고 촘촘했다. 그래서 내게 그들이 무엇을 하며 살지 몰라 헤매는 모습은 몹시 의아했다. 왜 이런 일이 벌어진 걸까? 20대를 면접해본 경험이 많은 지인이 명쾌한 답을 주었다. "부모들이 시켜 쌓은 스펙이니까, 그걸로 뭘 할지 당연히 모르지."

예전에 비해 확실히 요즘은 사회 초년생들에게 요구되는 기본 자질도 다양해졌고, 경쟁은 더욱더 치열해졌다. 그래서 부모는 자신이 살아오면서 깨달은 삶의 지혜를 고스란히 자식에게 전달하고, 자식은 부모가 시킨 대로만 살면 미래가 잘 풀릴 것이라 믿는다. 문제가 생기면 부모가 달려와 해결해준다. 아이는 어른이 되지 못하고, 나이 든 아이가 되었다. 선택 장애에 걸린 아이를 대신해 부모는 사사건건 골라주고 결정해줘야 한다. 마치 다 큰 캥거루가 여전히 제 어미의 주머니 속에서 살아가는 모양이다. 커다란 새끼의 무게에 눌려 부모의 허리는 휘고, 새끼는 점점 좁아지는 주머니가 불만이다.

지옥으로 가는 길은 선의로 가득 차 있다던 마르크스의 말이 떠올랐다.

선택이 나를 만든다

빈센트의 '스펙'은 미천하다. 학교는 중퇴, 하는 일마다 중도 포기했다. 그림은 물감 값보다 쌌는데도 거의 팔리지 않았다. 무엇이 이런 지질한 청년을 위대한 화가로 만들었을까?

경제적으로 어려울 때마다 빈센트도 부모에게로 돌아갔다. 평생에 걸쳐 부모에게서 벗어나려 했으나, 끊임없이 부모의 도움이 필요했다. 돈을 벌지 못하니, 홀로 설 수 없었다. 화랑에서 일하던 스무 살 때를 제외하고, 항상 '가족장학금'에 전적으로 의존했다. 그는 전형적인 캥거루 새끼였다. 하지만 빈센트는 안락한 무리를 떠나 초원을 떠도는 들짐승처럼 평생에 걸쳐 그곳을 벗어나려고 노력했다. 사냥을 잘하지 못해 먹이를 얻어먹기도 했지만, 우리에 갇힌 가축이 되기를 거부했다.

우리가 한 일은 남을 거고 그렇게 한 사람들은 쉽게 후회하지도 않을 거야. 적극적인 사람이 더 훌륭한 사람이지. 나는 게으르게 앉아서 아무것도 하지 않는 것보다, 차라리 실패하는 쪽이 좋아.

_1885년 7월 테오에게 쓴 편지

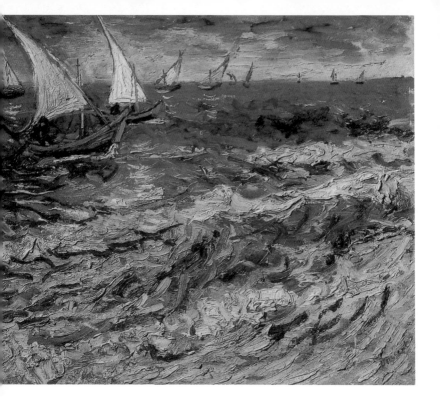

실패가 패배는 아니다.
세상의 바람에 흔들리면서도
빈센트는 목적지를 향해 나아감을 멈추지 않았다.

「생트마리 근처의 낚싯배」, 1888
캔버스에 유채, 44×53cm,
푸시킨 미술관, 모스크바

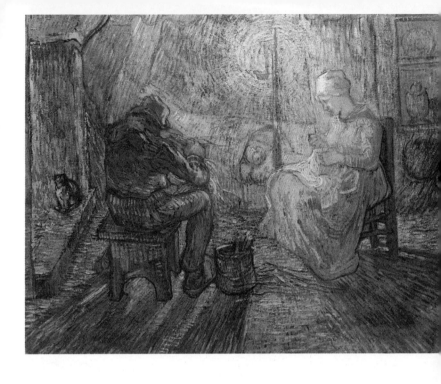

독학자 빈센트에게 밀레는 평생 '선생님'이었다.
그는 생레미의 요양소에서 밀레를 모사하며 자신을 지켜나갔다.

늘 가난해서 힘겨운 상황에서 힘을 내어 도전한 실패는 아팠으나, 또 다른 도전 앞에 주저하지 않았다.

만약 그가 스펙에 의존했다면 아버지처럼 목사가 되거나, 숙부를 따라 화상의 길을 선택했을 것이다. 하지만 그는 자신이 좋아하고 잘하고 싶은 일이 아니면 과감하게 그만뒀다. 분명 중도 포기였고, 무책임한 처사였다. 그러나 빈센트는 그 길을 선택했고, 비난을 받아들였다. 그런 적극적인 선택들이 쌓이면서 그의 세계가 만들어졌다. 어떤 직업에서 성공하려면, 우선 그 직업에 적합한 사람이 되어야 한다. 빈센트의 고집은 예술가로서 꼭 필요했다. 따라서 그의 인생에 대한 후대의 평가와 상관없이, 제 선택으로 만들어진 빈센트의 삶은 행복과 불행이 버무려진 채로 당당하다. 분명, 빈센트는 캥거루 새끼가 아니었다.

내가 내린 선택을 살아내는 것을 인생이라고 한다면, 그 선택들이 모여 지금의 내가 된 것이다. 그렇다면 나는 지금까지 어떤 선택들을 내리며 살았나? 그것을 면밀히 살펴보면, 나의 미래는 어렵지 않게 그려진다. 바로 이 지점에서 사회가 원하니까, 부모가 시키니까 쌓아올린 '스펙'은 힘을 잃는다. 왜? 구슬이 서 말이라도 꿰어야 보배란 가르침처럼, 칸칸이 채워진 스펙을 무엇을 기준으로 꿸지 스스로 알아야 하기 때문이다. 내 인생에서 내가 무엇을 원하는지 모르면, 스펙들은 흩어진 구슬과 다름없다. 나도 파리로 유학을 가서야 비로소 내 인생을 누구도 대신 살아주지 못함을 깨달았다. 그때부터

나는 어떤 선택에 앞서 항상 철저하게 내게 솔직해지려고 애썼다. 마음속으로 스며드는 부모님과 선생님, 사회와 주변의 시선을 외면하려 노력했다.

멘토를 버려야 내 길이 열린다

이력서를 채운 스펙들로 뭘 할지 모르는 청춘들 앞에, 그에 대한 해답을 가진 듯한 이들이 멘토란 이름으로 등장했다. 마치 집 밖의 부모를 찾듯이, 청춘들은 멘토들에게 우르르 달려가 귀를 열고 머리를 내밀었다. 구슬을 꿰러 달려간 청춘들은 사회적 명성과 지위를 가진 그들처럼 살고 싶은 다급한 마음에 멘토의 삶을 복사하려 들었다. 사람이 다른데 선택이 같다고 같은 사람이 되지 않는다. 사람마다 밑바닥에 깔린 가치관은 다르기 때문에, 자기 문제는 자기 자신이 제일 잘 알기 마련이다. 따라서 멘티들은 멘토들을 통해 자기 삶을 비추고 스스로 중요한 문제들을 결정해야 한다.

본격적으로 회화를 시작한 빈센트를 물심양면으로 도와준 안톤 마우버와의 결별은, 그래서 중요하다. 마우버는 빈센트에게 작은 크기의 수채 풍경화를 그리라고 충고함으로써 그가 화가로서 먹고 살도록 길을 열어주려 했다. 솔깃했을 법한 이 제안을 빈센트는 단호하게 거절했다. 그에게 그림은 가난한 사람들을 위로하는 마음이었기 때문이다. 따라서 빈센트에게 마우버는 예술로 가는 길에 만난 선생이었을 뿐이다. 마우버(와 몇몇 아틀리에 선생들)의 세계와 결별

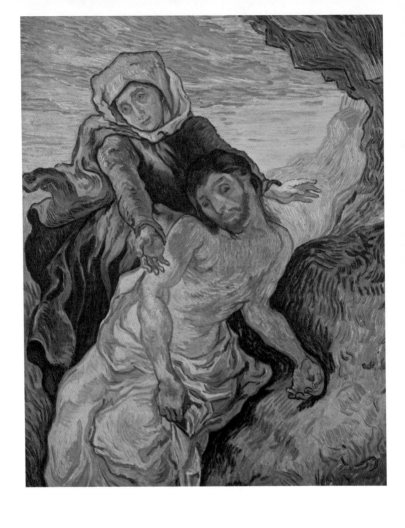

들라크루아에게서 빈센트는 색채를 배웠다.

했을 때, 빈센트는 그만의 세계로 나아갈 수 있었다. 스승이나 멘토를 벗어나야 제자와 멘티는 성장한다. 뚝심이랄까 답답할 정도의 고집이랄까, 나는 빈센트의 이런 점이 부럽다.

밥을 벌어먹어야 하는 우리가, 잘하는 일과 추구하는 일이 다를 때 전자를 포기하고 후자를 선택하기는 어렵다. 현실에 발을 디뎌야, 융통성을 가져야 살 길이 열린다고들 한다. 내게 이 말은 수학 문제처럼 복잡하고 어려웠다. 괜히 나도 주변에 멘토가 될 만한 분을 찾으려고 두리번거렸다.

삶에 긍정적인 영향을 끼치는 좋은 선생이 멘토라면, 그는 물처럼 스며들었다가 빛에 증발해야 한다. 스며들기만 하고 햇볕을 쬐지 않는다면 곰팡이가 슬 수밖에 없다. 철학가 질 들뢰즈의 말처럼, '나처럼 해봐'라고 말하는 사람에게서는 아무것도 배울 수 없다. '나와 함께해보자'라는 사람만이 참된 스승이 될 수 있다. 자신처럼 되기만을 권하는 사람은 거기에서 벗어날 때 틀렸다고 말하겠지만, 후자의 경우는 내가 가진 역량과 가능성을 현실화시키는 방법을 알고 내가 어떤 길을 갈 때 제일 행복한지 함께 고민한다. 스승-제자의 관계라기보다는 스승 같은 친구, 친구 같은 스승이다. 진정으로 하고 싶은 일이면 그냥 그 길을 선택해서 열심히 하면 된다. 빈센트처럼 말이다.

멀리서 보면, 성공한 사람들은 편안하고 여유롭다. 그 안락함을 동경하여 사람들은 그들에게 달려갔다. 파리에서 만난 많은 유명

인들의 실상은 그렇지 않았다. 그들은 엄청난 노력 끝에 그 자리에 올랐다. 한 번 차지한 그 자리를 유지하기 위해선 더더욱 고된 노력을 해야 했다. 타인들 눈에는 그 모든 과정이 쉽게 풀린 것 같아 보였지만, 그렇지 않았다. 행여 쉽게 얻었다면, 금세 손가락 사이로 빠져나갔다. 성공은 공짜가 아니었다.

빈센트의 자립법

어떻게
아버지를
'지울'
것인가?

아버지를 죽여야 아들이 어른이 될 수 있다는 말을,

나는 아버지를 부정하라는 뜻으로 읽지 않는다.

다만 아들에게로 스며든 아버지,

아들의 가치관으로 자연스레 삼투압 된 아버지,

즉 아버지의 경험과 지혜를 포근히 흡수해서

아들이 온전히 자신의 것으로 만들어야 한다는 뜻으로 이해한다.

태어나 보니, 내 아버지는 이정기씨, 어머니는 최영순씨였다. 내가 그들의 아들로 태어난 것은 순수한 우연의 결과이다. 빈센트가 우연히 뽑게 된 제비는 아버지 테오도뤼스 반 고흐와 어머니 안나 코르넬리아 카르번튀스였다.

그는 자신이 태어나기 1년 전, 출생 중에 죽은 형의 이름을 그대로 물려받았다. 불운과 불행이 깃든 그 이름만은 피하고 싶었을 텐데, 왜 빈센트의 부모는 그렇게 했을까? 살바도르 달리와 철학가 루이 알튀세르도 그러했으니, 당시 관습으로는 특별한 일은 아닌 듯하다. 그래도 이 일은 빈센트에겐 치명적인 결과를 낳았다. 어린 빈센트는 아버지 교회 근처에 마련된 제 이름이 적힌 묘지를 보며 자라야 했고, 자신이 태어나는 바람에 형이 죽게 되었다고 느꼈다. 죽은 형에 대한 죄책감은 자기 존재에 대한 정당성을 잃게 만들었다. 이런 이유로, 어릴 적부터 빈센트는 다른 무엇으로도 대체되지 않는 자신의 정체성을 찾으려 애썼다. '나는 죽은 형의 대체품이 아니고, 나는 나'라고 확신할 근거를 가지려고 노력했다. 이 싸움은 유령과 겨뤄야 하기에 이길 수 없었고, 동지가 없기에 외로웠다. 성격은 사람

빈센트의 아버지 테오도뤼스 반 고흐(왼쪽)와
어머니 안나 코르넬리아 카르번튀스(오른쪽)

의 운명을 결정짓는 중요한 요소이다. 그리고 성격 형성에 지대한 영향을 끼치는 것은 성장 배경이다. 그러니까, 빈센트가 인정 욕구와 애정 결핍에 시달리며 외곬으로 자라게 된 데에는 그의 부모 탓이 적지 않았다.

필요하지만 벗어나고 싶은 존재?

그는 좀 이상한 구석이 있었어요. 다른 애들과 달리, 뭔가 애 같은 분위기가 없었어요. 게다가 특이한 버릇이 있었고 벌도 자주 섰어요. 얼굴에 주근깨도 많았고, 머리카락은 불처럼 붉은색이었어요. 자기 엄마를 많이 닮았어요. 빈센트는 아이들 중에서 제일 말썽쟁이였고, 장래가 밝아 보이지도 않았어요.[1]

1년 반 동안 반 고흐 집안의 가정부였던 아르천-혼코프 부인이 기억하는 이상하고 독특하지만 별 볼일 없을 것 같은 어린 빈센트와는 다른 모습을 목공소 아들 프랑컨J. Franken이 우리에게 알려준다.

빈센트는 툭탁툭탁 무언가를 만들려고 오래된 작업실에 자주 왔어

[1] 증언을 바탕으로, 필자가 대화체로 재구성했다. 출처는 "Vincent, L'enfant né de la tristess 1853~1869", *Vincent Van Gogh*, PML editions, 1994, p.6

요. 아버지(목수)는 빈센트가 정말 잘 만들어서 늘 칭찬했어요. 제가 빈센트 아버지의 교회에서 일할 때면 그는 우리가 일하는 모습을 보려고 왔어요. 스케치도 했고, 색깔도 칠하곤 했어요.[2]

문제아 빈센트와 좋아하는 일에 집중하는 빈센트라는 두 모습은 어른이 되어서도 변하지 않았다. 프랑컨에 따르면, 테오도뤼스 목사는 어린 고흐가 그림에 재능을 보이자 기뻐하며, 심지어 열한 살 때는 빈센트의 데생을 액자에 넣어주었다고 한다. 하지만 테오의 부인 요한나에 따르면, 빈센트는 부모가 자신의 그림에 관심을 보이면 이런저런 핑계를 대며 그림을 그 자리에서 없애버렸었다고 한다. 그 사이에 무슨 일이 있었던 것일까?

부모의 관심을 받으면 기쁘지만, 그 기대에 계속 부응해야 하기에 부담스럽다. 특히 문제적인 아들 빈센트에겐 더욱 그러했을 것이다. 빈센트에게 그림은, 아버지와 동생의 돈에 의지해야 하는 부끄러움과 열등감 및 어릴 적부터 시달린 불안과 초조를 감추는 행동이자, 그것들을 감춰둔 비밀상자였다. 그렇다면 요한나의 증언처럼 그 누구보다도 아버지가 그 사실을 알아챌까 봐 두렵지 않았을까? 도대체 아버지가 어떻게 했기에, 빈센트는 그렇게 그의 관심을 완강하게 거부했을까?

2 증언을 바탕으로 필자가 대화체로 재구성. 같은 책, 6쪽

아버지는 나를 보호해주고 가르쳐주며 결핍을 채워주는 후원자(보호자)인 동시에, 나를 감시하고 내 생활을 통제하며 내가 잘못할 때 벌을 내리는 처벌자(감시자)이다. 그러니 고마우면서 두렵고, 벗어나고 싶은 동시에 필요한 존재로서 우리에게 모순되는 감정을 갖게 만든다. 빈센트의 아버지는 목사였으니, 그에게는 목사이자 아버지였다. 목사는 교회에서 아버지와 같은 강력한 권위를 가진다. 그러니 어린 빈센트에게 목사 아버지는 세상에서 가장 강한 보호자이자 가장 무서운 처벌자였다. 목사 아버지의 세계 안에서 비교적 잘 자라던 빈센트가 열두 살에 기숙사에 보내지면서 아버지와의 관계에 변화가 시작된다.[3]

한 번은 부딪쳐야 한다

기숙사에서 빈센트는 목사 아버지를 바라보는 시선이 달라졌다. 아버지는 없지만, 목사는 어디에나 있다. 빈센트에게 아버지는 생물학적 아버지와 테오도뤼스 목사로 나뉘었고, 전자는 대체 불가능하지만 후자는 다른 목사로 채울 수 있었다. 즉, 목사가 꼭 아버지이

[3] 아마도 소년 빈센트에게 하느님을 제외하고 세상에서 가장 강력한 존재였을 아버지가 눈앞에서 사라지자, 보호자를 잃고 홀로 버려진 기분이었을 것이다. 마음의 빈자리는 견디기 힘든 법이라 어떻게든 다른 것들로 채우려 한다. 아버지의 자리는 보통 선생님으로 대체되는데, 빈센트에게 그런 선생님은 없었다. 채워지지 않는 빈자리는 그를 "세상 모든 것으로부터 이질감을 느꼈다"(다비드 아지오, 『반 고흐』, 29쪽)라고 할 만큼 고독과 우울함에 젖어 지내게 만들었다.

지 않아도 되고, 아버지가 반드시 목사일 필요가 없다. 목사 아버지에서 목사를 떼어내고 아버지로만 보게 되면서, 세계관, 삶의 방식, 기질의 차이는 확연해졌다. 아들은 제 목소리를 내기 시작했다. 그러나 아버지는 빈센트를 신자와 아들로 분리시키지 못했다. 아비는 아들과 친해지고 싶었으나, 그 방법을 몰랐을까? 권위는 친밀감 앞에서 무력해진다. 아비는 좋은 아비, 좋은 목사이고 싶었고, 아들도 좋은 아들이고 싶었으나 각자에게 다가서는 방법이 서툴렀다.

가족 사이에 진심 어린 이해가 확실하게 조금씩 생겨나리라는 희망을 나는 지금도 버리지 않고 있어. 먼저 그 이상은 기대하지도 않는 그런 좋은 관계가, 최소한 아버지와 나 사이에 회복되면 좋겠다고 생각하고, 나아가 우리 두 사람 사이에도 그런 이해가 찾아오기를 간절히 바란단다. _1880년 7월 테오에게 쓴 편지

설교와 교화가 직업인 목사의 눈에 길 잃고 방황하는 아들에게 내리꽂히는 감시자와 처벌자의 시선을 제거하기는 거의 불가능했으리라. 동정심과 책임감이 버무려진 목사 아버지의 태도가 더욱 강고해짐에 따라 빈센트의 태도와 반응도 완강해졌다. 한번 어긋나기 시작한 부자 관계는 회복이 어려웠고, 대립은 점점 격렬해졌다.

1880년 초여름, 보리나주 탄광촌에서 물의를 일으키고 집으로

돌아온 빈센트는 테오도뤼스 목사와 심하게 다퉜다. 아비는 아들에게 너도 이제 제대로 된 직업을 찾고 남들처럼 살라는 내용의 말을 했겠고, 빈센트는 (첫사랑 유제니가 있는) 런던에 다시 가겠다는 말을 꺼냈다가 제 아비의 몇 남지 않은 머리털이 서는 것을 보고 단념해야 했다. 자신의 뒤를 이어 집안을 책임져야 할 큰아들은 스물일곱 살이 되어서도 홀로 서지 못하고 있었고, 당분간 그럴 가능성도 없어 보였다.

아버지와 어머니가 나에 대해 본능적으로(이성적 판단이 아니라) 어떻게 생각하는지를 나는 느끼고 있어. 나를 집에 들이는 것을 덩치 크고 털 많은 개를 집에 들이는 것처럼 꺼리지. 젖은 발로 방에 드나들 게 분명한 그 개는 너무 더러워 모두에게 방해가 될 뿐 아니라 짖는 소리도 시끄럽지. 요컨대 더러운 짐승이야. (······) 나는 자신이 일종의 개라는 것을 인정하기로 했고, 그들의 가치관을 받아들이기로 했어.

이 집 또한 나에게는 너무 과분하고, 아버지도 어머니도 가족도 굉장히 세련된 사람들이야(마음은 민감하지 않지만). 게다가 그들은 성직자들이지. 아 너무나 많은 성직자들······. (······)

사실 그 개는 한때 그 아버지의 아들이었지. 역시 오랫동안 그 개를 길거리로 내쫓은 자도 아버지였어. 그래서 개는 더욱더 사나워졌어. (······)

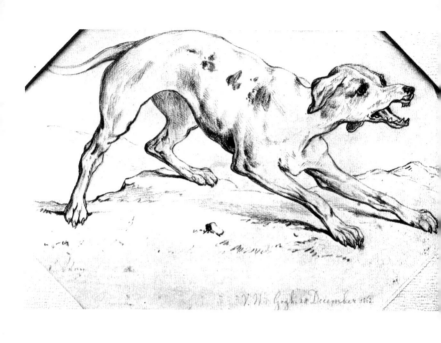

그림 오른쪽 아래에
이름과 1862년 12월 28일이라는 날짜가 적혀 있다.
열 살 무렵의 고흐가 그린 앞발을 잡아당기고
격렬히 짖어대는 깡마른 개는
미래의 자화상으로 보인다.

「개」, 1862
종이에 크레용, 28×28.5cm,
크뢸러-뮐러 미술관, 오터를로

개가 후회하는 것은 그곳에 돌아왔다는 거야. 아무리 친절하다고
해도 이 집에 사는 것보다, 히스의 황야에 있을 때 덜 외로웠어.

_1883년 12월 15일경 테오에게 쓴 편지

자신이 개라는 사실을 인정하기로 했다는 문장을 쓰던 빈센트
의 마음결을 세세히 느낄 수는 없다. 다만 그렇게밖에 쓸 수 없었던
그의 처지와 상황의 힘겨움은 짐작된다. 빈센트의 아버지는 "부자 관
계라는 게 어떤 의미가 있는지 깊이 생각해보지 않으셨"고, 그 결과
서로를 향한 사랑은 오해와 갈등으로 나타났다. 차라리 멀리 떨어져
안 보고 살면 그립기라도 했을 텐데, 빈센트는 아버지의 도움이 필
요했기에 주변을 맴돌 수밖에 없었다. 그것이 빈센트에겐 끝없는 고
통이자 괴로움이었다. 케이와의 연애 소동, 크리스마스 때 교회에 가
지 않겠다던 선언, 빈센트를 헤일Gheel에 있는 정신병원에 집어넣겠
다는 아버지의 협박, 창녀 시앵의 사건 등으로 부자 관계는 회복 불
가능한 지경에 이르렀다. 그런데 이런 깊은 불화로 빈센트는 위대한
예술가가 될 수 있었다. 이유는 다음과 같다.

4 빈센트를 기숙사에 두고 떠난 지 보름 후에 아버지가 다시 왔을 때, 그는 아버지를 껴안
으며 마치 하늘에 계신 하느님을 느낀 것처럼 기쁜 순간이었다고 회상했다. (다비드 아지
오, 『반 고흐』, 29쪽)

빈센트가 그린 제 아비의 초상화는 전하지 않는다.
마음으로는 수없이 그렸다 지웠을 것이다.
호의만으로는 관계를 구원할 수 없다.

아버지를 넘어야 한다

셰익스피어의 『햄릿』에서 죽은 아비는 유령으로 돌아와 아들에게 복수를 종용한다. 햄릿은 아비를 독살하고 왕이 된 숙부(클로디어스), 숙부와 재혼한 어미(거트루드)에게 강하게 분노한다.

그런데 유령의 말이 없었다면 햄릿이 숙부를 죽였을까? 이 작품은 유령으로 아비가 나타나면서 시작되고, 햄릿은 제 아비와 이름이 같다. 아들은 죽은 아버지의 영향력 아래 놓여 있음을 암시하는데, 그 결과 형을 죽인 동생, 사별한 남편의 동생과 재혼한 여자, 아버지를 잃은 아들은 서로 죽고 죽인다. 이처럼 왕은 죽어서도 산 자들의 생사에 강력한 영향력을 발휘한다. 그런 '아버지-왕' 밑에서 '아들-왕자'로서 햄릿은 어땠을까? 강한 사자 밑에서 새끼는 강하게 클수 있으나, 강한 아비 아래서 강한 아들이 나오긴 대단히 힘들다. 우리도 영조와 사도세자, 정조로 이어지는 비극적인 사연을 갖고 있다. 영조에게 똑똑한 아들은 자신의 왕권을 위협하기에 위험했다. 그렇게 해서 죽인 아들이 남긴 손자를 향한 사랑은 남다를 수밖에 없었다. 정조가 만약 영조의 아들로 태어났다면, 그 운명은 사도세자와 같았을 것이다.

'살 것인가 죽을 것인가 그것이 문제To be or not to be, that's the problem'라고 흔히 번역되는 햄릿의 대사는, '있음이냐 없음이냐'로 옮겨졌을 때 내게 더욱 설득력을 갖는다.[5] '있음'과 '있는 것'의 차이는 철학가 하이데거가 주창한 중요 개념인데, "'있음'은 모든 '있는 것'들

보다 우선하는 토대다. 하지만 우리에게 '있음'은 반드시 '있는 것'을 통해서만 나타날 수 있다. 이 때문에 우리는 간혹 이런 착각 속에 빠져들기도 한다. '있는 것'이 사라지면 '있음'도 함께 사라져버린다고. 그러나 '있음'은 '있는 것'처럼 그렇게 부서지거나 흩어지거나 사라지거나 하는 게 아니다."[6] 달리 말하자면 아름다움(미)은 눈에 보이지 않지만 분명 존재하는데, 우리는 아름다움이 아름다운 것을 통해 드러날 때에만 그것을 지각할 수 있다. 아름다운 것에서 아름다움이 사라지면, 그것은 더 이상 아름답지 않다. 그러니 아름다움은 아름다운 것을 통해서만 실존할 수 있고, 아름다운 것은 없어져도 아름다움은 사라지지 않는다.

하이데거의 관점에서 보자면, 햄릿에게 있는 것으로서 아버지는 없어졌지만 있음으로서 아버지는 여전히 견고하다. 따라서 왕자 햄릿에게 아버지 햄릿은 여전히 존재한다. 문제는 존재방식이다. 아버지는 이미 죽었기에 햄릿은 부재하는 방식으로 아버지를 존재하게 만든다. 풀어 말하자면 아버지는 죽어서 내 곁에는 살아 있지 않지만 내 마음에서 여전히 존재하기에(즉, 없는 것처럼 존재), 숨 쉬며 살아 있을 때보다 아버지는 오히려 더 강력하게 살아 있다. 달리 말하자면, 아버지는 생물학적으로 죽었으나 햄릿의 의식에선 여전히

5 윌리엄 셰익스피어, 최종철 옮김, 『햄릿』, 민음사, 94쪽
6 이왕주, 『철학, 영화를 캐스팅하다』, 효형출판, 236~37쪽

살아 있다. 한용운의 「님의 침묵」을 따라한다면, "아버지는 갔지만 나는 아버지를 보내지 아니하였습니다." 따라서 햄릿은 아버지의 명령을 거부할 힘이 없다.

햄릿은 영민하다. 고민의 시간이 길었으나, 우유부단하지 않았다. 있음과 없음을 두고 고민할 때, 그 기준은 제 목숨의 죽고 삶이 아니다. 자기 존재의 있음과 없음이다. 자신이 주체성을 갖고 살아야 있음이고, 그렇지 못하면 살아도 없음이다. 여기서 '있음'은 곧 '아버지의 그늘에서 벗어난 독립적인 존재로 살 것인가'이고, '없음'은 자기 안에 존재하는 '아버지의 명령을 따르며 살 것인가'이다. 선택은 단순하나 고민은 깊고 그 결과는 천국과 지옥만큼 멀다. 그래서 '없음'의 경우, 아비의 복수는 곧 나의 복수이다. 있음으로 살려면 우선 자기 의식 속에 살아 있는 아버지를 죽여야 하는데, 햄릿에게는 그럴 힘과 의지가 없다. 아버지가 세계의 전부였기 때문이다.

이런 점은 『햄릿』을 원작으로 만든 월트 디즈니의 「라이언킹」에서 좀 더 명확히 드러난다. 아들 심바는 구름으로 등장하는 아버지 무파사의 목소리를 듣고 긴 방황을 끝내고 도망쳐온 왕국을 되찾기 위해 돌아와, 아버지를 죽이고 왕이 된 숙부를 몰아낸다. 이제 심바는 무파사와 같은 왕이 되기 위해 노력할 것이다. 「라이언킹」에서 왕은 무파사이며, 숙부 스카는 무파사보다 못한 왕이고, 심바는 작은 무파사 혹은 무파사2로 묘사된다. 아들은 아비의 과거이고, 아비는 아들의 미래형이다. 심바의 존재 근거는 오로지 무파사에 맞춰져

있다. 심바에게 삶이란 무파사처럼 사는 것이다. 따라서 『햄릿』으로 치면 심바는 '없음'으로 산다. 그래서 강력한 아비를 둔 아들은 아비를 잘 따라도, 거부해도 문제이다. 제3의 길이 절실히 필요하나, 누구에게나 그 길이 어디서 비롯되는지 막막하다.

기대를 무시하라

유학을 이유로 남들보다 오랜 세월 아버지의 그늘에서 살아야 했던 나는, 빈센트의 고통에 쉽게 공감되었다. 내가 나로서 서기 위해서 가장 먼저 경제적인 독립을 이뤄야 했다. 파리 유학 동안, 한국 잡지사에서 청탁받은 원고를 쓰고 사진을 찍어 돈을 벌었다. 경제적 독립은 자신감을 키워줬지만, 기대와 달리 의식의 독립은 완전히 이뤄지지 않았다. 내가 이렇게 하면 그가 좋아할까? 싫어할까? 내 안에 살아 있는 그의 시선을 만족시키려 애썼다. 내 이름이 찍힌 책을 내면, 아버지의 시선이 사라지리라 믿었다. '세상이 날 알아봐주니, 아버지 당신도 이제 나를 인정해주세요.' 하지만 내 책을 받아든 그는 거기에 전혀 신경을 쓰지 않는 듯했다. 내 마음속의 그를 그토록 신경 쓴 사실이 허무해졌고, 무엇으로 그를 만족시킬지 몰라 초초했다. 내 안의 그의 시선에 나는 한없이 초라해질 뿐이었다. 작아진 나를 숨기는 유일한 방법은 회피였으니, 그와의 만남을 최대한 피했다.

알고 보니 그가 줄곧 내게 바란 단 하나는, 결혼해서 손자를 낳는 것이었다. 그걸 몰랐기에 나는 경제 상황을 내세우며 아직 결혼

은 무리라고 말했다. 그는 부족한 부분을 채워주겠다고, 그것이 아비의 역할이라고 했다. 고마웠으나, 그 도움을 향해 내 손은 나가지 못했다. 부끄러웠기 때문이다. 이것이 그와 나의 유일한 대립이었다. 다시 돌아온 한국에서 나는 엉거주춤한 상태로 지냈다. 무언가에 기가 죽어 움츠러들었고, 감당할 수 있다고 믿는 만큼만 세상에 발을 내밀었다. 이런 나에게 그는 결혼만이 자립이고 독립이라고 말했다. 아버지의 길과 내 길이 다르니 가지 못할 길에 대한 그리움은 접고, 내가 걸어온 길을 좀 더 성실히 가야겠다고 다짐했다. 그 방법뿐이었다. 그리 마음을 먹자, 내 속에 있던 아버지의 예리한 시선은 한결 무뎌졌다. 내 안에서 그의 존재감을 키운 것은 나였으니, 나만이 해결할 수 있었다.

아들은 인생에서 언젠가 한 번은 아버지(세계)와 마주하고 넘어서야만 자신의 세계를 열어갈 수 있다. 아버지의 그늘 안에 머물며 그가 지시한 길을 가는 것과 그와 상관없이 자신이 가고 싶은 길을 가는 것은 다르다. 두 길이 하나로 포개지면 다행이나, 다름을 인정하며 각자의 길을 갈 때 가장 행복하지 않을까?

성격이 운명을 결정한다

판단은 이해를 전제하는 법이라, 세상일은 이해를 한 후에 수용하거나 거부할 수 있다. 하지만 종교와 가족은 먼저 마음으로 받아들여야만 이해가 가능했다. 가족은, 확장된 나여서 이해하기 아주

힘겨웠다. 많은 에너지가 소모되나, 얻는 것은 아주 적다. 적지만, 내가 나로서 바로 서려면 이해가 꼭 필요했다. 내게 아버지가 특히 그러했는데, 그는 내 몸의 시작점이나 육친의 친밀감을 확보하지는 못했다. 그는 애정을 질문으로 표현했고, 나는 그 질문을 던지던 그의 진심까지 거슬러 올라가지 못했다. 무엇보다 나는 그를, 프로이트와 라캉의 말처럼, 내 어미의 입장에서 바라보았고 실망했고 두려워했다.

내 눈으로 다시 본 그는 스스로를 불효자라고 생각했으나 실제로는 대단한 효자였고, 항상 자식들을 든든하게 후원해주던 보호자였다. 나는 내 아비를 좋아한다. 한때, 그가 이해되지 않아 답답하고 불안했으나 지금 나는 한 남자로서 그를 좋아하고 부러워한다. 제 욕망에 충실하고 제 삶을 책임지는 남자는 매력 있다. 힘들다고 징징대지 않고, 받아들일 것은 받아들이고 갖지 못할 것은 포기한다. 산이 높아도 오르고 싶으면 오르고, 낮아도 가기 싫으면 뒤돌아보지 않는다. 단순함과 단호함에 나는 늘 끌렸다. 불투명한 내 삶에서 내 아비 같은 명쾌함이 필요했다.

그를 향한 내 시선이 바뀌니 그가 달리 보였다. 그 후부터 나는 그를 아버지라고 부르지 않는다. 집안에서는 어쩔 수 없지만, 밖에서는 이름으로 부른다. 관계의 이름을 버리고 아버지 당신의 이름으로 대하자, 그가 객관적으로 보였고, 갈등은 여전하나 의견 충돌로 인한 감정의 소모는 확연히 줄었다. 하이데거식으로 말하자면, 내게 그는 아버지로 있지 않고 이정기, 즉 그 자신으로 내게 있게 되었다. 쉽

고 단순한 변화가 부자 관계를 완전히 바꾸었다.

대가를 치러야 얻는다

1885년 3월 26일, 테오도뤼스 목사가 죽었다. 빈센트의 서른 두 번째 생일 닷새 전이었다. 아들과 화해하지 못한 채, 아버지는 급작스레 죽었다. 그해 10월에 빈센트는 단 몇 시간 만에 「성서가 있는 정물」을 완성했다. 죽음을 상징하는 꺼진 촛불 옆에 성경이 거대한 크기로 펼쳐져 있고, 그 곁에 모서리가 헤진 에밀 졸라의 『삶의 즐거움』이 놓여 있다. 죽기 전까지 성경의 세계에 갇혔던 아버지의 세계관을 비판했다고도 하고, 현실에서 이루지 못한 화해를 이 그림으로 이루고자 했다고 해석되기도 한다. 화면 중앙을 차지하고 있는 묵직한 성경 옆에 끼어드는 듯한 소설책은 마치 성경에게 자신을 한번 읽어보길 제안하는 듯하다.

여기서 나는 위압적인 아버지의 세계를 부정해서는 부자 관계의 그 무엇도 해결되지 않음을 깨달은 아들의 착잡함을 느낀다. 빈센트는 아버지를 사랑했고, 아버지도 그러했다. 다만 서로의 표현법과 갈등의 해결책이 달랐다. 빈센트는 성경 속에 갇혀 살아가는 아버지가 답답했고, 아버지는 제 밥을 벌지 못하고 방황하는 과년한 아들이 답답했다. 그 답답함들은 모두 사랑이었다. 특히, 아비의 기대에 보답하지 못한 아들의 괴로움은 곧 죄책감이 되었다. 해소되지 못한 죄책감은 공격적인 성향으로 드러났다. 그 공격성에 아버지는

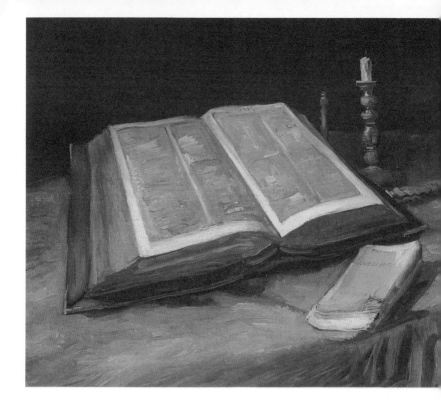

아버지가 죽은 후에 완성한 이 그림으로
빈센트는 아버지의 그늘에서 벗어난다.
마침내 기나긴 유아기를 끝내고 한 명의 남자가 된다.

「성서가 있는 정물」, 1885
캔버스에 유채, 65×78cm,
반 고흐 미술관, 암스테르담

아들을 더욱 가혹하게 몰아붙였다. 이해는 공짜가 아니라는 김영민의 말은 깨달음에도 해당된다. 그것들은 나름의 비용을 모두 치른 후에야 뒤늦게 문득 찾아온다. 아버지가 죽고 몇 달이 지난 후에야, 빈센트는 아버지를 이해했고 부자 관계의 속성을 깨달았다. 그것들이 이 그림 속에 담겨 있다.

예술가로 가는 길에 빈센트가 첫 번째 극복해야 했던 인물은 목사 아버지였다. 아버지의 세계를 그대로 답습하려 했던 햄릿과 전혜린은 불행하게 생을 마감했다. 부친에게 고착된 그들은, 자기만의 세계를 구축하지 못했다. 빈센트는, 아버지의 세계 속으로 편입되길 강하게 거부하며 그림으로 자신의 세계를 만들어갔다. 그랬기에 어느 순간 말끔하게 아버지를, 내가 그러했듯이, 한 개인으로서 받아들일 힘이 생겼다. 경제적으로 가족에게 의지한 채, 의식적으로 독립을 이뤄낸 빈센트의 여정은 길고 험했다.

아버지가 자신의 그림을 좋아하면 그 그림을 없앴다는 요한나의 얘기로 미뤄 짐작하건데, 빈센트는 어쩌면 아버지가 아직 견고하지 못했던 자신의 세계를 침범할까 두려웠던 것은 아닐까? 그래서 아버지가 죽은 후에야 그의 그림자에서 확실히 벗어날 수 있었음을, 그리하여 기나긴 유아기를 끝내고, 비로소 성인 남자가 되었음을 「성서가 있는 정물」을 통해 선언하고 있다. 아버지를 죽여야 아들이 어른이 될 수 있다는 말을, 나는 아버지를 부정하라는 뜻으로 읽지 않는다. 다만 아들에게로 스며든 아버지, 아들의 가치관으로 자연스

레 삼투압 된 아버지, 즉 아버지의 경험과 지혜를 포근히 흡수해서 아들이 온전히 자신의 것으로 만들어야 한다는 뜻으로 이해한다. 그리하여 아들과 아버지의 세계가 서로에게 스며들 때, 그들은 가장 친밀한 관계가 될 것이다.

빈센트의 행복 추구법

가난해도
행복할 수
있을까?

돈 없이 행복할 수 있으나, 꿈이 없다면 행복은 멀어진다.

꿈을 이루려는 과정을 적극적으로 즐길 때,

이루지 못하더라도 그 즐김 안에서 행복은 흘러나온다.

사람마다 유난히 견디지 못하는 것이 있다. 누구는 외로움, 누구는 권태, 누구는 무례, 누구는 오해 등을 참지 못한다. 나의 경우는 행복이 그러한데, 정확히는 행복해지려는 순간을 견디기 힘들다. 행복으로 빨려 들어갈 조짐이 보일라치면 알 수 없는 거부감이 밀려온다. 그래서 행복을 느끼지 못하게 되면 비로소 안도한다. 인생의 목적이 행복이라고 믿으면서도 왜 이럴까?

답은 단순했다. 나는 행복을 사치와 무절제라고 생각했기 때문이다. 그래서 누군가 내게 파리에서는 행복했느냐고 물으면 곤란했다. 예쁜 것들이 많으니 눈이 즐겁고 맛있는 것들이 많으니 입이 즐겁다고 답했다. 차라리 내게 행복은 곧 "무사한 그날그날에 대한 추억"(김훈)에 가까웠다. 행복에 대한 내 모순의 시작은 돈이었다.

돈은 사람을 멸시한다

인생에서 돈은 중요하다. 삶에서 돈이 중요하지 않다는 말은, 돈에서 자유로워 보이고 싶은 바람이거나 돈을 향한 강한 열망을 숨기려는 보호막에 가깝다. 부정한다고 부정될 만큼 돈은 만만하지

않다. 돈은 일상에 필요한 물질과 서비스의 소비를 가능하게 만드는 교환수단으로서 그 힘은 언제 어디서나 막강하다. 미래의 불안을 대비하고 좀 더 편리하게 살 수 있으니 많은 돈을 가지려는 욕구는 당연하다. 비싼 차나 고급 장식품으로 자기 존재감을 드러내 보이려는 의도도 흔하다. 그래서 동서고금을 막론하고 현자들은 욕심을 줄이고 돈의 노예가 되지 말라고 가르치는데, 그만큼 돈을 향한 욕심은 떨치기 힘들다.

"돈은 모든 것의 시작이자 끝이지."

사채업자와 (가짜) 엄마를 통해 돈 때문에 벼랑 끝에 몰린 사람들의 초상화를 섬뜩하리만치 현실적으로 보여준 영화 「피에타」(김기덕 감독, 2012)의 이 대사는 현대사회에서 돈의 강력한 힘을 정확하게 설파한다. 돈은 잘 쓰면 악기처럼 아름다우나, 잘못 쓰면 무기처럼 위험하다. 인생을 돈 없이 살수 없지만, 돈만 좇아서도 살 수 없다. 부자는 돈의 힘과 그로 인한 편리함을 잃을까 봐, 빈자는 자신에게 없는 그것을 가지려고 발버둥 치니, 돈에 대한 싸움은 항상 만인 대 만인의 전 방위적인 전투이다. 그래서 인생에서 돈의 비중을 현명하게 조절하며 살아야 하는데, 그것을 찾고 맞추기는 어려운 문제여서 평범한 사람들은 그저 더 많이 가지려 할 뿐이다.

숫자로 표시되는 돈의 양은 상대적이라, 3,000억 가진 친구와 어울리는 300억 자산가는 괴롭다. 배가 고프지 않지만 아프다. 고픈 배는 참아도 아픈 배는 견디지 못하는 것이 인간이다. 하지만 어떤

사람은 한 달에 100만 원을 벌어도 부자로 느낀다. 이런 상대적 빈곤감이 행복에 큰 영향을 끼침은 뉴스와 신문을 보면 금방 알 수 있다. 평생 써도 다 못 쓰고 죽을 만큼 돈이 많은 유명 연예인과 재벌 딸이 우울증으로 자살했다는 소식이 심심치 않게 들린다. 많은 돈도 행복을 담보하지는 못한다. '밀당'의 법칙은 여기에도 적용되어, 우리가 돈을 따를수록 돈은 우리를 무시한다. 돈이 삶을 지배하지 못할 때, 돈의 억압에서 자유로울 수 있다. 거기서부터 행복의 길이 열린다. 돈과 행복이 양립하지 못한다기보다는 돈의 액수를 좇지 않아야 행복이 가까워진다는 뜻이다. 말은 쉽다. 쉬운 말을 진심으로 공감하기는 어렵고, 세계관으로 삼기는 더욱 어렵다.

나는 언제 행복한가?

책 속의 지식을 머리로 받아들이는 데 한 시절이 걸렸다. 머릿속 지식들이 깎이고 다듬어지며 껍질을 벗기는 데 또 한 시절을 보내야 했다. 지식은 흐릿한 흔적만 남기고 대부분 사라졌고, 설익은 한 줌 지식으로는 누구의 가슴도 움직이지 못했다. 극히 일부의 지식만 가슴으로 내려와 머물다 몸 곳곳으로 퍼져 나갔다. 손과 발, 눈과 귀에 도착한 지식은 삶의 경험들과 부딪히며 내 깊은 곳으로 흡수되었다. 지식이 커피콩이라면 경험의 물이 있어야 커피로 내려 마실 수 있듯이, 지식과 경험의 삼투압으로 얻어진 한 줌의 말과 글이 내 공부의 추수였다.

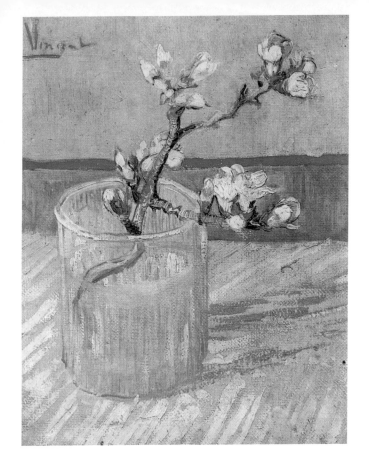

꽃은,
꽃의 아름다움을 보고
즐기는 이를 향하여 피어난다.
그곳에 행복이 있다.

「아몬드 꽃가지」, 1888
캔버스에 유채, 24.5×20cm,
반 고흐 미술관, 암스테르담

특히, 돈의 담론은 어려웠다. 공부하며 밥을 벌어야 했기에 돈 문제는 잠시도 떨쳐지지 않았다. 만약 돈을 벌지 않아도 된다면, 아마 우리가 겪는 고통의 절반 이상이 줄어들 것이다. 돈벌이를 하면서 치러야 하는 많은 싸움들에서 비켜 있을 수 있으니, 하고 싶은 일만 하며 편안하게 살 수 있다. 하지만 대부분은 그렇지 못하다. 그래서 나는 돈으로 설득당하지 않는 사람을 존경하게 되었다. 돈이 지배하는 사회에서 돈과 타협하지 않고 명분, 도덕, 정의, 양심 등 가치를 지키는 사람은 위엄 있다. 위엄은 돈으로 살 수 없다. 살 수 없는 것을 추구하고 성취해낸 사람은 행복해 보였다.

그래서 인생의 중요한 문제에 직면했을 때 당신의 판단 기준이 무엇인지를 묻는 질문과 언제 당신이 행복한지를 묻는 말은 내게 근본적으로 같다. 그것은 살면서 직면하는 장애물 앞에서 행복을 포기할 것인가, 그것을 극복하고 행복을 얻을 것인가에 대한 선택의 문제이기 때문이다. 여기에 빈센트는 확실한 답을 제시한다.

행복은 불행과 맞설 힘을 준다

시앵과 살 때 빈센트는 행복했다. 가난이 새삼 문제가 되지 않았다. 거리에 살던 시앵도 빈센트가 마련한 거처와 보살핌에 만족했다. 가족의 완강한 반대로 결혼식을 올리진 못했으나 그는 시앵, 시앵의 딸, 빈센트의 이름을 따서 지은 남자아이 빌럼과 함께 살며 행복했다.[1] 이 무렵 테오에게 쓴 편지는 감탄과 희망으로 가득하다.

지속적인 관계는 커다란 내면의 평화를 가져온다.

_다비드 아지오, 『반 고흐』, 151~52쪽에서 재인용

불운이 사라지고 생애의 완전히 새로운 시기가 시작될 거야.

_1882년 7월 2일 테오에게 쓴 편지

열정이 가득하여 모든 일이 잘될 것 같다.

_다비드 아지오, 『반 고흐』, 157쪽에서 재인용

한 번 좋으면 우주 끝까지 좋은 빈센트의 기질상 편지는 행복의 찬가로 불타고 있었다. 또 다른 편지에서는 타인과의 비교가 아닌 사랑에 바탕하여 자신의 세계를 정립해가고 있음을 밝혔다.

사람들에게 나는 어떤 존재일까? 보잘것없는 사람, 괴팍스러운 사람, 불쾌한 사람일 거야. 사회적으로 아무런 지위도 없고, 그것을 갖지도 못할, 요컨대 최하 중의 최하급.
그래, 좋아, 그것이 정말 사실이라고 해도, 언젠가 내 작품을 통해 그런 괴팍한 사람, 그런 아무것도 아닌 사람이 그의 가슴에 가지고 있는 것을 보여주겠어.

1 빌럼Willem은 빈센트 반 고흐의 중간 이름이다.

그것이 내 야망이야. 그것은 원한이 아니라 사랑에 근거하고, 열정
이 아니라 평온한 느낌에 근거하는 거야. _1882년 7월 21일 테오에게 쓴 편지

빈센트의 이 말 안에는 서양 철학계 두 스타의 견해가 쉬운 말
로 녹아들어 있다. 첫 번째는 "인간은 누구나 홀로 있지 않을 수 없
다. 결국 인간의 행복은 얼마나 홀로 잘 견딜 수 있는가에 달려 있
다. 남들이 뭐라고 생각할까? 늘 이런 생각에 사로잡혀 사는 사람은
노예일 뿐이다"라던 쇼펜하우어이다. 빈센트는 남들 눈에 자신이 어
떻게 비치는지 알고 있었지만, 거기에 자신을 가두지도 바꾸려 하
지도 않았다. 제 삶의 주인은 바로 자신임을 알고 있었기 때문이다.
오히려 그런 자신의 마음속을 채우고 있는 것을 보여주겠다는 예술
가적인 의지를 밝힌다. 두 번째 철학가는 행복의 원칙이 첫째, 어떤
일을 하는 것, 둘째, 어떤 사람을 사랑하는 것, 셋째, 어떤 일에 희망
을 가지는 것이라던 칸트였다. 사랑하는 가족 안에서 열정적으로
그리던 그림은 미래에 대한 희망이었고, 그것이 빈센트에게 행복이
었다. 그래서 시앵과 살 때, 초기의 대표작 「슬픔」을 그릴 수 있었다.
가장 행복했을 때 생겨난 힘으로 불행과 직접 마주할 수 있었기 때
문이다.

그랬기에 시앵과 아이들을 버리고 도착한 드렌트허에서 빈센트
는 불행했다. 그는 가난으로 더 이상 시앵과 아이들을 부양하기 힘들
게 되자, 도망치듯 그들 곁을 떠났다. 무엇보다 다시 창녀 일을 할 줄

알았던 (그렇게 믿어야만 자신의 떠남이 정당화되니까) 시앵이 아이들을 부양하기 위해 세탁부 일을 한다는 소식을 전해 듣고, 빈센트는 깊은 자책감에 시달렸다. 해소되지 못한 죄책감은 고스란히 시앵과 헤어질 것을 강요한 테오를 향한 공격성으로 표출됐다. 불행은 먹구름처럼 겹겹이 몰려오는 법. 고흐의 삶을 지탱하던 테오가 구필 화랑을 그만두고 미국으로 떠나겠다고 하자, 형제 사이는 더욱 냉각됐다. 다시 경제적인 어려움에 직면한 빈센트는 다시 부모님 집으로 돌아가야 했다. 빈센트는 하숙하던 숄터 씨 집에 대부분의 그림을 맡기고 드렌트허를 떠났다. 그림을 찾으러 다시 오겠다는 말을 남겼지만, 끝내 지키지 못했다.[2]

집 밖에 아틀리에를 만들어 열심히 그림을 그리던 빈센트에게 다시 사랑의 햇살이 비추었다. 빈센트는 그녀에게 그림 「스헤베닝헌 세탁소」를 선물했다.

사랑 없이 행복할 수 없다

빈센트의 마음을 사로잡은 그녀는 열 살 연상의 마르호트 베허

[2] 빈센트와 자주 놀던 숄터 씨의 큰딸 조비나 클라시나Zowina Clasina는 집이 좁아지자 그림들을 모두 난로에 집어넣었다. 나중에 테오가 그 사실을 알고 분노했으나, 남아 있던 빈센트의 책들만 겨우 수거할 수 있었다. 그들에게 빈센트의 그림은 책보다도 가치가 없었던 모양이다. 드렌트허에서 그린 대부분의 작품은 결국 숄터 가족들만 감상한 셈이다.

행복은 과거의 추억도, 미래의 계획도 아니다.
현재이다. 행복은 예약되지 않는다.
지금의 행복만이 유일한 행복이다.

「스헤베닝헌 세탁소」, 1882
종이에 수채, 32×54cm,
개인 소장

만Margot Begeman이다. 마르호트의 아버지는 작은 섬유 공장을 경영했는데, 나이 든 딸들을 모두 시집보내지 않고 데리고 살았다. 마르호트는 당시 병든 빈센트의 어머니를 돌보러 오곤 했는데, 그때 서로 알게 된 둘은 광란의 사랑에 빠졌다. 아마도 마르호트는 강압적인 아버지 밑에서 자라 빈센트의 부드럽고 다정다감한 면에 크게 끌렸을 것이다.

원래 연애에서 큰 장점 하나는 나머지 단점들을 모두 가리는 막강한 힘을 발휘한다. 빈센트의 다정다감함에 빠진 마르호트는 그의 가난과 직업에 전혀 개의치 않았으며, 결혼도 결심했다. 아마도 그녀는 사회에 적응하지 못하는 열 살 어린 빈센트를 엄마의 마음으로 보호하고 싶었던 게 아닐까? 큰언니의 결심에 노처녀 여동생들은 뛸 듯이 반대했다. 큰딸이 사업상 필요했던 아버지도 빈센트의 단점들을 들먹이며 결혼을 막았다. 2년 후라면 결혼을 허락하겠다고 했다. 두 달도 아니고 2년이라니, 그런 유화책이 빈센트에게 통할 리 없었다. 그에게는 지금 당장이 아니면 의미가 없었다. 집안과 빈센트 사이에서 이러지도 저러지도 못하던 마르호트는 독약을 삼켰다. 다행히 그 양이 적어서 자살은 미수로 그쳤고, 빈센트의 정성 어린 간호로 기력을 회복했지만 결국 그녀는 가족을 선택했다. 뜨거운 사랑은 짧게 끝났고, 빈센트는 실연의 고통을 고스란히 겪어내야 했다. 하소연할 곳은 테오뿐이었다.

사랑 속에서 빈센트는 어린아이처럼 행복했다.

「오렌지를 든 아이」, 1890
캔버스에 유채, 50×51cm,
개인 소장

요즘은 종종 아픈 듯이 고통스럽고. 고통을 누그러뜨리거나 잊을
방법도 없구나. (……) 확고하고 확실하게 나는 그녀를 매우 사랑
했다. _다비드 아지오, 『반 고흐』, 196쪽에서 재인용

집안 환경도 비슷하고, 둘 다 가난한 화가와 열 살 연상의 노처
녀라는 단점도 있어 무리 없는 결합이었는데, 만약 빈센트의 집안에
서 좀 더 적극적으로 밀어붙여서 결혼을 성사시켰더라면 어땠을까?

가진 것 없는 백면서생과 살면서 내 사랑의 모자람을 슬퍼할지언
정, 한 번도 삶의 어려움 때문에 짜증내거나 탄식하지 않았던 사랑
하는 아내에게 감사한다. _김상봉, 『호모 에티쿠스』(한길사, 1999), 12쪽

철학가 김상봉처럼, 마르호트의 사랑에 힘입어 빈센트의 그림
은 앞으로 크게 나아갔을 것이다. 케이, 시앵, 마르호트를 사랑할 때,
빈센트는 뜨겁게 타오르며 그림 세계 또한 깊어졌기 때문이다.
　결핍만이 성장의 동력이 아니다. 흔히 타인들도 자신과 같은 순
간에 깨달음을 얻으리라 착각한다. 젊어서 고생해야 한다는 말을 청
춘들에게 충고랍시고 즐기는 자들은, 그가 고통 속에서야 간신히 무
언가를 깨달았기 때문에 그런 말들을 한다. 내가 고통 속에서 얻은
깨달음이라곤 고통은 당하지 않을수록 좋다는 것뿐이었다. 고통은
인간을 깊고 현명하게 만들기도 하지만 심각한 이기심과 불안을 자

국으로 남겨 세상을 방어적으로 보고 수동적으로 살게 만든다. 얻은 교훈보다 내면의 상처가 너무 크다.

나보다 몇 배나 깊고 큰 겹겹의 큰 상처를 갖고도 빈센트는 어떻게 행복할 수 있었을까? 빈센트의 행복의 비결은 무엇일까?

손 씻을 땐 손만 씻는다

빈센트는 항상 현재에 충실했다. 지금 원하는 바를 이루기 위해 최선을 다했고 그 힘으로 미래를 열어갔다. 비유하자면, 손을 씻을 때는 손만 씻었다. 손을 씻으면서 다른 생각은 일절 하지 않았다. 한 번에 하나만 했다. 강한 집중 안에서 그것이 주는 느낌을 최대한 만끽했는데, 몸을 채우는 그 충만한 느낌이 행복의 열쇠였다. 직업에서도 그러했다. 수도사일 때는 종교, 화가일 때는 그림에만 몰두했다. 혹시나 수도사가 안 될 수도 있으니 화가가 되려는 준비를 하는 짓 따위는 하지 않았다. 마음이 끌리는 일을 선택했고, 거기에 집중했다. 그래서 수도사가 되려면 지금 당장 낮은 곳으로 가 복음을 전파해야 했고, 그림은 곧바로 그려야 했다.[3]

만약 빈센트가 현재만이 실재이며, 다른 모든 것은 사상의 유희에 지나지 않는다는 쇼펜하우어의 말을 들었다면 분명 수긍했을

[3] 이런 기질로 인해 그는 수도사의 필수인 라틴어 공부를 참지 못했고, 조각상을 습작하는 시간 등을 견디지 못했다. 화가들의 교습 아틀리에에도 늘 중도에 그만두었다.

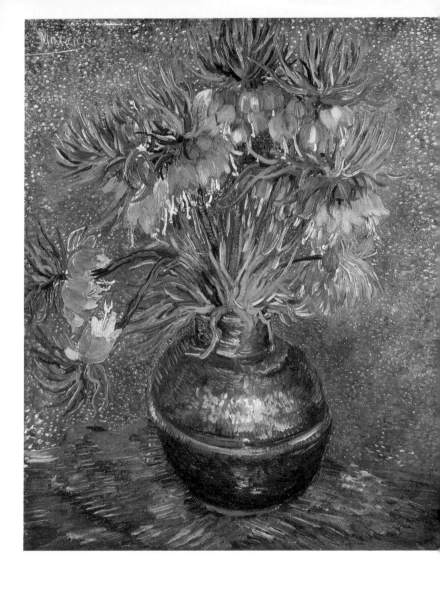

「청동 꽃병에 담긴 왕관꽃」, 1887
캔버스에 유채, 73.5×60.5cm,
오르세 미술관, 파리

것이다. 그런 빈센트에게 현재에 집중함은 곧 어떤 상황에서도 본질을 놓치지 않는다는 뜻이었다. 목적지를 늘 염두에 두니 순간적인 쾌락에 잠식되지 않았다. 성격이 이러하니, 돈이 부족하다고 해서 마음먹은 일을 포기할 리 없었다. 먹고사는 경제 활동과 하고자 하는 일이 부딪히면 주저 없이 전자를 포기했다. 부족한 부분은 고스란히 테오가 떠안았다. 몰라서 못한 게 아니라, 알면서도 안 했다. 참 나쁜 형이다. 그 나쁨이 가족에겐 짐이었고, 빈센트에게는 해소되지 않는 죄책감이었고[4] 우리에겐 축복이다. 아버지를 극복한 것에 이어 이런 면이 작품의 힘이 되었다. 빈센트에게 돈과 그림은 영원히 만나지 못하는 평행선이었고, 그 사이에 끼어 신음하면서도 그는 끝까지 붓을 놓지 않았다.

나는 언제나 두 가지 생각에 사로잡혀 있어. 그 하나는 물질적인 어려움. 생활을 꾸리기 위한 이런저런 노력이고, 또 하나는 색채의 연구야. 그것을 통해 무엇인가 발견하기를 언제나 바란단다.

_1888년 9월 3일 테오에게 쓴 편지

고통과 고뇌가 그림을 더욱 진실하게 만들었다. 진실은, 맑음의

[4] "그림을 그리느라 너에게 너무 신세를 졌다는 채무감과 무력감이 나를 짓누르고 있다. 이런 감정이 사라진다면 얼마나 편할까"_1889년 5월 2일 테오에게 쓴 편지[『영혼의 편지』(신성림 옮김, 예담), 222쪽]

힘으로 멀리까지 퍼져서 많은 사람들을 울린다.

> 삶이 아무리 공허하고 보잘것없어 보이더라도, 아무리 무의미해
> 보이더라도, 확신과 힘과 열정을 가진 사람은 진리를 알고 있어서
> 쉽게 패배하지는 않을 것이다. 그는 난관에 맞서고, 일을 하고, 앞
> 으로 나아간다. _1884년 10월 테오에게 쓴 편지(「영혼의 편지」 115쪽)

목표만 있고 꿈이 없는 사람과의 대화는 지루하다. 나이와 상
관없이 가슴에 꿈을 품고 있다면 청춘이고, 꿈을 포기하면 청춘이
아니다. 삶은 꿈을 현실로 만드는 과정이고, 거기에 삶의 의미가 있
다. 깨끗한 손이 목표라면 손 씻는 과정은 간소화될수록 좋다. 그렇
더라도 따뜻한 물이 손에 닿는 촉감과 퍼져나가는 향긋한 비누 향,
거품이 사라지면서 깨끗해져가는 내 손을 보고, 잘 마른 수건에 물
기를 탁탁 닦을 때의 뽀송한 느낌으로 행복해진다. 손을 씻을 때 손
만 씻는 사람은 이 과정을 알고 즐긴다. 그래서 목표 지향적인 사람
이 많은 일을 이룬다면, 과정 지향적인 사람은 행복을 느낄 가능성
이 높다. 목표와 꿈은 다르다. 목표를 가진 사람은 성실하지만, 꿈을
가진 이는 행복하다. 가난한 빈센트가 행복할 수 있었던 이유는 꿈
을 이루기 위해 매일 열심히 살았기 때문이다. 행복은 일의 결과가
아니라, 그 과정에서 얻어진다는 사실에서 그는 처음에 던졌던 질문
인 '무엇이 내게 행복을 막았는가'에 대한 답을 찾았다.

내게 과정은 목적에 이르는 지루한 중간 단계였을 뿐이었다. 그래서 결과가 좋지 않으면 의미가 없었다. 결과물에 대한 외부 판단과 성취감만이 행복의 근거였다.

행복은 과정에서 생긴다

과거 회상형으로 말해질 때, 내게 행복은 포근했다. 음식을 먹을 때 맛있는 줄 모르고 며칠 후에야 '그때 맛있었어' 하는 꼴이었다. 행복이 과정에서 비롯됨을 몰랐기도 했지만, 더 근본적인 원인은 나는 내게 행복을 허락하지 않았기 때문이다. 한국으로 돌아와 일을 하면서, 돈을 많이 벌지 못하는 내가 행복해서는 안 될 것 같았다. 그래서인지 내게 행복은 막연한 미안함, 죄책감과 함께 왔다. 행복을 느끼는 나를, 내가 처벌하는 형세였다. '넌 행복하면 안 돼. 행복을 느끼는 건 나빠.'

왜 나는 행복에서 죄책감을 느꼈을까? 내 마음 밑바닥에는 '행복→즐거움→쾌락→나쁜 것'이란 믿음이 한 묶음으로 뿌리 깊게 박혀 있었기 때문이다. 나는 항상 좋은 사람이 되고자 했다. 그래서 쾌락을 몰라야 하며 절제와 금욕으로 살아야 한다고 믿었다. 따라서 행복을 느끼는 것은 좋지 않았다. 써놓고 보니 어불성설이지만, 그전까지 나는 이것을 한 번도 의심하지 않았다. 나는 칭찬받을 때에만 죄책감 없이 행복했다. 칭찬은 좋은 것이고 좋은 사람은 칭찬을 들으니, 나는 내게 행복을 허락할 수 있었다.

고통과 권태가 없는 삶이 행복의 절정(쇼펜하우어)이라면, 행복은 너무 수동적이다. 행복은 저절로 주어지지 않기에 적극적으로 만들어내야 한다. 10대에 꾸었던 꿈을 20대에 이루려다 보면 현실의 벽에 부딪혀 꿈의 문턱에서 부서지고 만다. 그렇게 30대 중반 즈음에 이르면 소시민의 평균적인 삶에 만족하(려 애쓰)며 살아간다. 꿈을 꾸며 설레던 그 시절 그때로 돌아갈 수 없는 안타까움에, 꿈은 이루지 못할 때 아름다운 거라며, 꿈을 이룬 사람이 세상에 몇이나 되겠느냐며, 원래 사는 게 이런 거라며 애써 변명한다. 털어지지 못한 미련은 김광석의 노래(「서른 즈음에」, 강승원 작사·작곡)로 달랜다.

머물러 있는 청춘인 줄 알았는데
비어가는 내 가슴속엔 더 아무것도 찾을 수 없네
계절은 다시 돌아오지만
떠나간 내 사랑은 어디에
내가 떠나보낸 것도 아닌데
내가 떠나온 것도 아닌데

돈 없이 행복할 수 있으나, 꿈이 없다면 행복은 멀어진다. 꿈을 이루려는 과정을 적극적으로 즐길 때, 이루지 못하더라도 그 즐김 안에서 행복은 흘러나온다. 떠나 보내지도, 떠나 온 것도 아닌 나이를 지날 즈음 삶이 헛헛해지는 이유가 어쩌면 꿈을 잊고(포기하고)

지내기 때문은 아닐까? 빈센트는 영혼을 위로하는 그림을 그리겠다는 소망을 이루려 노력했고, 그것이 평생 동안 그를 살아가게 만든 힘이었다. 그래서 내게 빈센트는 행복한 사람이다.

빈센트의 직업 탐색법

하고 싶은
일은
어떻게
찾을까?

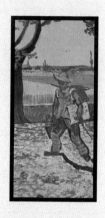

좋아하는 일을 잘하기 위해 노력하는 것, 그것이 인생이다.

잘하는 것과 좋아하는 것이 일치하는 사람은 드물다.

좋아하는 것을 할 때 느끼는 행복은

잘하는 것을 할 때의 만족감과 비교되지 않는다.

그러니 잘하는 것을 좋아하면 인생이 편하겠지만,

좋아하는 것을 잘하면 행복하다.

유학을 끝내고 한국에 돌아왔다. 파리는 추억으로 멀어졌고, 서울은 생활의 부담으로 막막했다. 잠 못 드는 밤들이 이어졌고, 눈꺼풀은 빨개져갔다. 부모님의 도움 없이 자립할 수 있을까에, '아마도' 정도가 희망적인 수준이었다.

그해 겨울, 나는 슈베르트를 자주 들었다. 정감 어린 그의 음악이 나를 다독여주었다. 생활고에 시달렸다는 그의 전기를 읽고서 동지애마저 느꼈다. 그래서 괴테에게 인정받고 싶었으나 그러지 못했다는 일화에 괴테가 미워졌고, 베토벤과 좀 더 많이 교유하지 못한 점은 아쉬웠으며, 그를 각별히 챙겨준 멘델스존은 고마웠다. 스물일곱 살의 일기(1824년)에 그는 이렇게 적었다.

나는 매일 밤 잠자리에 들 때 또다시 눈이 떠지지 않기를 바랍니다. 그리고 아침이 되면 전날의 슬픔만이 나에게 엄습하여 옵니다. 이렇게 환희도 친근감도 없이 나날은 지나갑니다.

2세기 전에 살았던 외국 작곡가에게서 내 현실에 대한 답을 얻

예술가는 삶에 관련된 모든 것들을 마중물로
사용하여 힘껏 펌프질을 해야만 약간의
작품을 얻을 수 있다. 온 존재를 걸 만큼
그를 매혹시킨 그림이란 도대체 뭘까?

겠다는 기대는 없었다. 다만 혼자 있는 밤, 친구가 필요했다. 그가 지금의 나라면 어떻게 할까 궁금했다. 그 답은 질문으로 돌아왔다. 지금 나는 하고 싶은 일을 하고 있는가?

잘하는 일도 단호히 그만둔다

나를 먹여 살리느라 너는 늘 가난하게 지냈겠지. 돈은 꼭 갚겠다. 안 되면 내 영혼을 주겠다. _1889년 1월 28일 테오에게 쓴 편지(『영혼의 편지』 236쪽)

1889년 1월, 빈센트는 아를에서 테오에게 보낸 편지를 이렇게 마무리했다. 이 문장을 읽고, 나는 빈센트가 부러웠다. 부럽다고요? 그렇습니다, 부럽습니다. 왜냐고 묻는다면, 다음 질문으로 대답하겠다. 만약 당신이 좋아하는 일을 하는데, 그 일에서 돈이 벌리진 않는다. 오히려 그 일을 하려면 돈은 계속 필요하고, 손 벌릴 곳은 (결혼한) 월급쟁이 남동생뿐이다. 그렇다면 매달 그에게 돈을 보내달라고 말할 수 있겠나? 그렇게 10여 년 정도 빚이 쌓여서 갚지 못하면 영혼이라도 주겠다고 말할 만큼, 인생에서 절실하게 하고 싶은 일이 있어본 적 있나?

설령, 찾았더라도 상황이 그렇다면 대부분은 다른 일을 찾기 마련이다. 그것이 어른답다고 배웠다. 그렇게 포기하는 일은 포기할 딱 그만큼만 하고 싶었는지도 모른다. 무슨 수를 써서라도 하고 싶

은 일은 아니었을지도 모른다. 중국 최고의 역사서로 일컬어지는 『사기』를 쓴 사마천은 한나라 황제 무제에게 직언을 했다가 사형을 당할 위기에 처했다. 그가 살아날 길은 50만 전(현재 가치로 22억 5천만 원 정도)을 내고 죽음을 면하거나 궁형宮刑(남자의 성기를 거세하는 것)을 당하는 것이었다. 궁의 가난한 말단 직원인 그가 살기 위한 유일한 길은 자궁自宮(스스로 궁형을 자처함)뿐이었다. 형여지인刑餘之人(거세의 형벌을 받은 자)이라는 소리를 들으며 천하의 조롱거리가 되고, 죽음이 두려워 목숨을 탐했다는 손가락질을 받는 치욕을 사마천은 감당하기로 결심했다. 왜냐하면, 필생의 사업으로 시작한 『사기』를 편찬하기 위해서는 어떻게든 살아 있어야 했기 때문이다. 사마천은 살아서 남자로서 당할 수 있는 모든 굴욕을 감내하며 비할 바 없는 역사서 『사기』를 완성하여 제 이름을 역사에 남겼다.

사마천이나 빈센트처럼, 어떤 희생을 치를 만큼 절실한 일을 찾아서 하는 사람은 부럽다. 그는 어떻게 그 일을 찾았을까?

화가가 되기 전, 빈센트는 직업을 다섯 번 바꾸었다. 반 고흐가의 남자들은 성직자 혹은 화상을 직업으로 삼았다. 빈센트의 첫 직업은 화상이었다. 꼭 그걸 해야겠다기보다는 구필 화랑의 파트너였던 숙부의 제안을 따른 것이다. 헤이그의 구필 화랑에서 열일곱 살의 타고난 화상으로 눈부셨다. 진실하게 고객을 대하여 신용을 쌓았고 많은 단골을 두었다. 숙부의 낙하산을 타고 도착했지만, 실력을 인정받으며 신임을 얻었다. 결혼을 하지 않았던 숙부는 내심 후계자

로 그를 점찍었고, 큰아들의 성공 소식에 부모는 기뻤다. 승승장구
하여 스무 살에는 구필 화랑의 런던 지사로 발령받았다.

빈센트는 일에 성실했고, 그 열매로 심미안을 갖게 됐다. 그러
자, 그는 자신의 눈에 들지 않는 그림은 가치 없다고 자만했다. 구매
자에게는 그림이 장식용이었지만(구필 화랑은 주로 수준 높은 명화 복
제품으로 유명했다), 그는 예술작품으로 팔려고 했다. 장식과 작품은
가끔 일치했고, 자주 어긋났다. 그 불화를 견디지 못한 그는 고객에
게 작품을 구매하라는 설교를 퍼부었음은 물론 그렇게 하지 않으면
비난까지 서슴지 않았다. 완강한 부르주아 고객들의 시선은 쉽사리
변하지 않는 법. 고객들은 그를 떠났다. 어느 직장에서든 이런 불화
는 있기 마련이지만, 대부분은 극복한다. 게다가 그는 숙부라는 든
든한 배경이 있었으니 그것만으로 잘리지는 않았을 것이다. 그렇다
면 첫 직장을 그만둔 결정적인 요인은 무엇일까?

하숙집 딸 유제니에게 차였기 때문이다. 일순간 그의 삶은 지지
대 없이 무너져 내렸다. 무엇으로 그 빈자리를 채워야 할까? 우선 그
는 테오에게 편지를 쓰고, 자연 속으로 도피했다. 어릴 적부터 그는
나무와 꽃, 식물, 곤충 등이 조화롭게 숨 쉬는 광활한 자연의 포근함
에 매혹당했었다. 상처를 핥아줄 무엇을 찾아 숲속을 걷고 또 걸었
지만, 역부족이었다. 조카의 상황을 거의 실시간으로 알고 있던 그
의 숙부가 런던에 와서 빈센트를 직접 만나보고 '이상한' 상태라고
판단했고, 유제니가 없는 파리 지사로 그를 발령 냈다. 그리고 아주

중요한 변화가 일어났다.

삶을 비상하는 날개들! 묘지와 죽음을 비상하는 날개들! 이것이야
말로 우리에게 필요한 것이고, 나는 그것을 얻을 방법을 이해하기
시작했다. 예를 들어, 아버지는 그것이 없을까? 그가 어떻게 그것
을 얻었는지 너도 알 것이다. 기도와 기도의 열매인 인내와 믿음,
길을 밝히던 빛이자 발을 비추던 등불인 성경을 통해서였다. 오늘
아침에 전도사에게서 이에 관한 아름다운 설교를 들었다. "당신이
지나온 길은 잊으시고, 추억보다는 희망을 가지시오. 당신의 과거
에서 진지하고 축복받을 것들은 잃지 않았으니, 더 이상 신경 쓰지
마시오. 그것들은 다른 곳에서 되찾으실 테니, 앞으로 나아가시오.
이 모든 것들은 예수 그리스도 안에서 새로워질 것입니다."

_1875년 9월 12일 테오에게 쓴 편지(다비드 아지오, 『반 고흐』, 9쪽에서 재인용)

　　사랑을 잃고 기형도는 시를 썼고, 빈센트는 성경을 읽었다. 철
학자 윌리엄 제임스의 지적처럼, 경험은 제 스스로 끓어 넘쳐 기존의
틀 속에서 볼 수 없었던 '너머'의 것에 접속하게 만든다. 빈센트는 사
랑의 상처를 넘어 예수의 품으로 접속했다. 사랑은 종교와 자기애(나
르시시즘)와 더불어 인류의 대표적인 환상이라던 김영민의 말처럼,
사랑의 환상이 떠난 자리를 종교의 환상으로 채우려 했다. 이는 나
중에 대참사로 이어졌다.

헤매야 성장한다.
그것이 청춘이다.

「젊은이의 두상」, 1885년경
종이에 연필, 반 고흐 미술관.
암스테르담

종교에 빠지면 현실의 모든 것들은 헛되고 무의미해지기 마련이다. 파리에서 다시 런던 유제니의 집으로(!) 돌아온 후엔 직장 내에서 고집불통의 진상 직원으로 찍혔고, 결국 1876년 3월에 구필 화랑에서 해임되었다.

사랑을 잃고, 직장도 잃었으니 이제 어찌 할 것인가? 일단 무엇에 빠지면 그것만 보는 성격이니, 그는 성령을 전하는 직업을 가져야만 했다. 전도사가 되기로 결심했다. 따라서 빈센트의 직업 선택 기준은 좋아하는 일을 하는 것이다. 잘하는 일이라고 남들이 칭찬해도, 좋아하지 않는 일은 그만두었다. 해야 한다고 생각한 일을 했고, 하고 싶은 일을 했다.

스스로 찾아야 한다

첫 직장이 삶의 방향을 결정짓는다. 경력은 강점이다. 군대를 두 번 가고 싶지 않듯이 신입은 한 번으로 충분하다. 나이 든 신입은 잘 뽑지도 않고, 뽑혀도 텃세로 적응하기 어렵기에 새로운 분야에 도전하는 이들은 대체로 그 일을 절실히 원하기 마련이다. 인간의 위대함은 결국 삶의 방향을 결정할 때 드러난다. 위대한 인간들은 젊어서 다양한 일들에 도전했고, 최선을 다해 성과를 냈다. 그래도 재능과 재미가 일치하지 않으면 세상의 평가에 상관없이 과감히 그만뒀다. 그 과감함으로 새로운 일에 또다시 도전하고 진짜 좋아하는 일을 찾으며, 삶을 적극적으로 살아낸다. 누구나 실패는 두렵다. 그 두

려움을 넘어설 만큼 좋아하는 일을 찾는 것은, 자기 삶을 사랑해야 가능하다.

사실, 문제는 딱히 하고 싶은 일이 없는 경우이다. 본인이 무엇을 원하는지 알지 못하니, 남들을 곁눈질하며 좇아가기 바쁘다. 그래서 나는 무엇을 바랄 때, 그것이 온전히 내 욕망인지 타인의 욕망을 욕망하는 것인지를 자문한다. '정말, 내가 원하는 거 맞아?' '이거 혹시 A가 하고 싶다는 말에 덩달아 나도 하려는 거 아니야?' 혹은 '내가 이걸 하면, 남들이 나를 좋은 이미지로 봐주지 않을까?' 이렇게 까다롭게 다그쳐 묻는 이유는, 정말 내가 원하는 것을 원해서 해야 적극적으로 할 수 있기 때문이다.

곁들여 이야기하자면, 이 교훈은 몇 년 전 파리에서 만난 퍼스널 쇼퍼Personal Shopper(개인 스타일리스트처럼, 함께 쇼핑을 하며 제품을 골라주는 직업)에게서 얻었다. 전직 모델 출신의 퍼스널 쇼퍼 델핀은 뛰어난 패션 감각과 상대에게 신뢰감을 주는 인상으로 많은 고객들을 갖고 있었다. 그녀가 들려주었던 어떤 고객의 일화는 놀라웠다. 그 고객은 뉴욕의 한 백화점에서 빨간색과 검은색 팬티 중 무슨 색깔로 사야 할지 몰라서 쩔쩔매다가 결국 파리에 있는 델핀에게 국제전화를 걸었다고 한다. 그래서 골라줬느냐고 물었더니, 둘 다 사라고 조언하니 기뻐하며 끊었다고 했다. 선택 장애에 걸린 특이한 고객에 관한 웃긴 이야기이지만, 우습게만 볼 수는 없었다. 그 고객도 처음부터 그렇지는 않았을 것이다. 패션에 대해 델핀에게 의존하게 되면

서 속옷 하나도 고르지 못하게 되었을 것이다. 이처럼 스스로 결정하고 판단을 내리지 않으면, 꼭두각시가 되고 만다. 인생의 교차로에서 내가 내리는 선택들이 쌓여 내가 만들어진다. 그것을 피하지 말고 마주하며 진정 원하는 것을 관철해야 한다. 그래야 내가 진짜 좋아하는 일을 스스로 찾을 수 있다. 그때, 누가 뭐라 해도 확신을 갖고 그 길로 전력해서 나아갈 수 있게 된다.

천직은 도전과 실패 후에 온다

스물네 살의 빈센트는 전도사가 되었다. 그 무렵 그는 목사인 아버지와 할아버지의 영혼이 자신에게 와 주어서 기독교의 일꾼이 되고 싶다고 했다. 여기서 주목할 점은 할아버지-아버지로 이어지는 가계도를 언급한 이유이다. 단지 '성직자가 되고 싶다'가 아니라, '할아버지-아버지-나'로 이어지는 견고한 체계 안에 들어가 세속의 감정에 흔들리지 않으려는 열망의 반영이기 때문이다. 피는 못 속이는지 빈센트는 첫 설교를 성공적으로 해냈다. 그 자신감으로 유제니를 다시 찾아갔다. 결과는 또 거절이었다. 그것으로 잠복된 상처에 불을 지폈고 예전에 치르지 않은 고통에 이자까지 더해져 그는 끝없이 추락했다. 종교가 사랑의 상처를 위로는 할지언정, 잊게 하지는 못했다.

불행한 사나이 빈센트는 외로움에 몸을 떨며 세상에 등을 돌렸다. 숙부가 그를 유제니에게서 멀리 떨어뜨려놓으려고 네덜란드의

서점 직원으로 취직시켰으나, 적응하지 못하고 석 달 후 그만뒀다. 곧바로 다시 암스테르담에서 신학교 입학시험을 준비했으나 실패했다. 그러자 테오도뤼스 목사는 7월, 브뤼셀 근교 라컨에 위치한 복음 전도사 학교에 아들을 등록시켰고 우여곡절 끝에 그해 11월 빈센트는 복음전도사로서 보리나주 탄광촌으로 떠났다. 하지만 성직자로서 설교를 통해 복음을 전도하기를 바랐던 교회는, 노동자들에게 모든 것을 나눠주는 빈센트를 제명시켰다.

이렇듯 구필 화랑을 떠나고 3년 반 동안 빈센트는 계속 새로운 일에 도전했고 연이어 실패했다. 과거의 어떤 경험도 무의미하지 않다. 그걸 어떻게 현재에 거름 삼느냐가 관건이다. 빈센트는 도전과 실패로 인한 상처와 고통을 극복하는 경험을 통해서야 제 욕망을 정확히 알게 되었고, 천직을 찾을 수 있었다.

복음서에는 렘브란트의 무엇인가가, 렘브란트에는 복음서의 무엇인가가 있어. _1880년 7월 테오에게 쓴 편지

빈센트는 그림을 통해 하느님을 더욱 가까이 느꼈다. 드디어 빈센트에게 그림과 성경이 결합되었다. 그림의 힘과 가치를 재발견했다. 역시 좋으면 직접 해야 하는 빈센트답게 그림을 통해 복음을 전하는 일이야말로 진짜 하고 싶고 해야 하는 일이라 확신했다. 종교적인 설교나 물질로는 가난한 사람을 구원할 수 없었기에, 그림으로

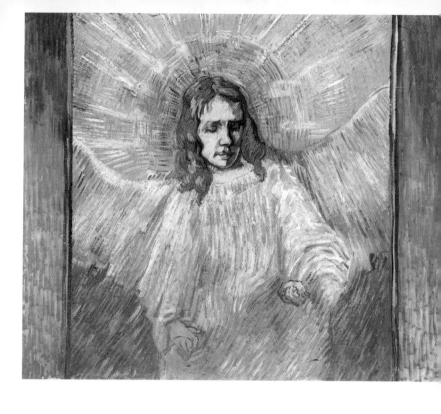

「천사의 머리(렘브란트를 따라)」, 1889
캔버스에 유채, 54×64cm, 소장처 미상

그 길을 가기로 결심했다. 그래서 나중에 마우버가 수채 풍경화를 그려서 먹고살라고 했을 때, 귓등으로도 듣지 않았다. 그에게 예술은 돈이 아니라, 그림으로 전하는 복음이었기 때문이다. 사랑의 경험을 통해 말해질 수 없는 감정을 소통할 수 있는 수단으로서 그림의 가치를 재발견했고, 성직자의 경험은 이상과 현실의 간극, 의도와 결과의 불일치를 화해시키는 수단으로서 예술의 힘을 깨닫게 했다. 이처럼 화상과 성직자 두 길을 모두 실패한 후 찾은 화가의 길은 절묘한 선택이었다. 두 길을 도전하지 않았더라면 얻지 못했을 제3의 길이었다.

좋아하는 일을 잘하려는 과정이 삶이다

네 번의 실패 후에야 빈센트는 진짜 하고 싶은 일을 찾았다. 늦게 나선 길이라 마음이 급했고, 발걸음은 빨라야 했다. 시간을 바쳐서 열정을 실력으로 만들어내야 했다. 그 과정은 지난하고 괴롭다. 특히 예술은 형식 없이 감정만으로는 아무것도 이룰 수 없다던 소설가 귀스타브 플로베르의 지적처럼, 머릿속에 가득한 명화도 캔버스 위로 그려내야 한다. 성실한 노력만이 그 과정을 지탱한다. 열정에 휩싸여 무수한 습작을 쏟아내다가 드디어 「감자를 먹는 사람들」을 통해 가난한 사람을 위한 그림을 성취해냈다.

고난의 한 시기가 끝나는 듯했지만, 가난한 사람들은 그의 그림을 살 돈이 없었고, 부르주아들은 칙칙한 그의 그림을 좋아하지

않았다. 내심 기대를 걸었던 빈센트는 크게 낙심했고, 돈은 벌리지 않았다. 이 무렵 외젠 들라크루아를 통해 색채의 중요성을 깨달았고 "미칠 만큼 절실하게 그[루벤스]의 그림을 직접 보고 싶다"[1]라며, 홀로 남은 어머니를 두고 안트베르펜을 향해 떠났다. 풍경화와 초상화를 그려 먹고살 희망을 품었으나, 막상 와 보니 상황은 여의치 않았다. 독학에 익숙한 그에게 학교 생활은 힘들었다. 미술학교 선생들과 그림을 보는 관점의 차이로 인해 의견 대립이 심했다. 특히 교수 외헤너 시버르트Eugene Siberdt는 고흐가 그린 밀로의 비너스 습작을 보고, 분노에 차서 그림을 이젤에서 빼서 찢었다. 하지만 "여자는 엉덩이와 허벅지, 그리고 아이를 품을 수 있는 아랫배가 있어야 한다"[2]라며 사실적인 그림을 선호한 빈센트는 물러서지 않았다. 미술학교에서 열린 데생 공모전에서는 스스로 예상했듯이 꼴찌였다. 심지어 심사위원들은 그의 그림을 12~15세 어린이 수준이라고 평했다.

너는 상상하기 어려울지 모르지만, 사실 돈을 받았을 때 무엇보다 먼저 바란 것은 음식이 아니라 그림을 그리는 것이었어. 단식생활을 하고 있었지만 말이야. 그래서 바로 모델을 찾으러 나갔고, 돈이 떨어질 때까지 일을 계속했어. _1885년 12월 28일 테오에게 쓴 편지

1 다비드 아지오, 『반 고흐』, 216쪽에서 재인용
2 같은 책, 230쪽에서 재인용

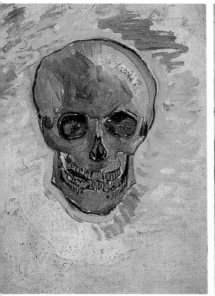 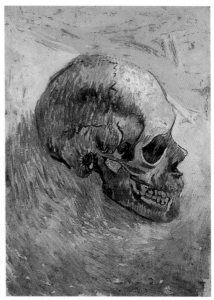

「두개골」, 1887/88(왼쪽)
캔버스에 유채, 41.5×31.5cm,
반 고흐 미술관, 암스테르담

「두개골」, 1887/88(오른쪽)
캔버스에 유채, 41×31cm,
반 고흐 미술관, 암스테르담

안트베르펀에서도 빈센트는 테오에게 받은 돈을 대부분 그림에 썼고, 건강을 돌보지 않았다.[3] 특히, 아버지의 죽음 후에는 스스로에게 벌을 주듯이 아주 열악한 공간에서 생활했고, 1년 중에 고작 예닐곱 끼니만 제대로 된 식사를 했다. 서른두 살에 이미 치아가 10여 개 빠졌고, 위도 점차 나빠져서 기침을 발작적으로 했고 회색 점액을 토하기도 했다. 망가지는 육체는 캔버스를 변화시켰다. 즉, 이렇게 살다간 죽을지도 모른다는 불안은 (아마도 처음으로) 자화상을 그리게 했다. 죽음에 가까이 다가갈 때 삶은 분명해지고, 그 명징성은 자기 삶을 냉철하게 바라보게 만든다. 빈센트는 그림에 모든 것을 걸었고, 미술의 중심지 파리로 떠난다.

서양미술사상 빈센트의 그림이 가장 유명하지는 않더라도, 그는 가장 유명한 화가이다. 빈센트 이후 어떤 화가도 빈센트를 생각하지 않을 수 없다. 왜냐하면, 그는 독특한 스타일의 그림은 물론 화가로서 새로운 길을 창조해냈기 때문이다. 철학가 질 들뢰즈의 말처럼, 창조는 장애요인 속에서 이뤄진다. 창조자가 전반적 불가능성에 사로잡혀 있지 않다면, 그는 창조자가 아니다. 창조자는 스스로 자기

3 "너도 잘 알듯이 나는 외모에 신경을 쓰지 않아. 나도 그걸 알고 있고 내 꼴이 충격적이라는 것도 인정해. 그것은 (……) 그런 데 쓸 돈이나 재산이 없기 때문이야. 게다가 그것은 자신의 공부에 깊이 전념하기 위해 필요한 고독을 확보할 수 있는 좋은 수단이기도 해. (……) 그리고 이런 것은 모든 사람들의 마음을 빼앗아 거기에 몰두하게 하고, 꿈꾸게 하며 생각할 기회를 주지."_1880년 7월 테오에게 쓴 편지

야생엔 시간 개념이 없다.
해가 뜨고 지고, 사냥을 하고, 먹고, 자고, 일어나는 생의 순환만이 있다.
빈센트는 「별이 빛나는 밤」을 그리기 위해
촛불이 박힌 모자를 쓰고 새벽 3시쯤 집을 나섰다.
시간은 그에게 엿처럼 휘고 늘어지거나 고무줄처럼 수축하고,
얼음처럼 차갑고 지중해 바람처럼 뜨거웠다.
그는 제 시간을 지배하며 살았다.

「별이 빛나는 밤」, 1888
캔버스에 유채, 72.5×92cm,
오르세 미술관, 파리

특유의 불가능을 창조해내는 동시에 가능한 것을 창조해낸다. 빈센트는 그림으로 돈을 벌 수 없었고, 그림을 그리려면 돈이 필요했다. 일을 열심히 할수록 더욱더 가난해졌다. 가난은 그를 붙잡는 한계였고, 그 한계는 해결 불가능한 조건이었다. 조건과 한계가 맞닿아 그를 짓눌렀으나, 그에게 조건은 넘어서야 할 한계였다. 테오의 도움을 받아 제 영혼을 바쳐가며, 가난을 몸으로 감당하며 그림을 그리는 화가의 길을 만들어냈다. 마치 몸과 영혼을 그림의 길에 바친 사제와 같았다.

좋아하는 일을 잘하기 위해 노력하는 것, 그것이 인생이다. 잘하는 것과 좋아하는 것이 일치하는 사람은 드물다. 좋아하는 것을 할 때 느끼는 행복은 잘하는 것을 할 때의 만족감과 비교되지 않는다. 그러니 잘하는 것을 좋아하면 인생이 편하겠지만, 좋아하는 것을 잘하면 행복하다.

마음속에 타오르는 불과 영혼을 가지고 있다면, 그걸 억누를 수는 없으니 터뜨리기보다는 태워버리는 게 나아. 안에 있는 것은 밖으로 나가게 마련이야. 가령 나에게 그림을 그린다는 것은 구원이고, 그림이 없었다면 지금보다 더 불행했을 테니까.

_1887년 여름 또는 가을 여동생 빌에게 쓴 편지

파리에서 여동생 빌에게 보낸 답장에 빈센트는 이렇게 썼다. 구

원이라 부를 만큼, 영혼을 바칠 만큼 절실한 일을 빈센트는 찾았다. 그 헤맴의 과정은 길고 고통스러웠으나, 화가의 길로 접어든 후에는 그때 경험들이 소중한 등불이 되어 길을 밝혀주었다. 그래서 빈센트가 걸었던 길은 고되었으나, 꼭 필요했다.

평일 낮을 즐기는 삶

글 쓰고 강의해서 먹고산다고 말하면, 지인들의 반응은 대체로 "넌 하고 싶은 일 하잖아?"이다. 그 말은 마치 그들은 하고 싶지 않은 일을 억지로 하며 산다는 뉘앙스를 풍긴다. 아마도 나를 위로하려는 동정과 시간을 마음대로 쓰는 내 처지에 대한 동경이 섞여 있으리라. 그들은 직장만 그만두면 평소 원하던 해외여행을 당장이라도 떠날 기세이지만, 돈이 없거나 앞으로 없으리란 불안함에 어디도 못가는 경우가 더 많았다. 프리랜서란 반半백수이고, 고상히 말하자면 잠재적 실업 상태이니 아무나 이 생활을 할 수는 없다. 일의 시작과 끝을 모두 책임져야 하니 자기 관리가 철저해야 한다. 조직의 뒷받침이나 후광 없이 오로지 실력으로만 평가받으니 자기 계발을 게을리할 수 없다. 이번 달에 일이 있어도 다음 달엔 없을 수 있으니, 일거리가 떨어질까 늘 불안하다.

그래도 나는 지금의 내가 좋다. 10대부터 나는 갖고 싶은 직업은 딱히 없었으나, 내 시간을 많이 가지며 살고 싶었다. 그러니까 지금 나는 원하던 삶을 살고 있다. 지금 하는 일은 다른 일보다 적성에

맞고 재미있다. 가끔 내 늦깎이 인생에 초조하지만, 파리에서 보낸 10여 년을 후회하지는 않는다. 결혼하고 아이 낳고 잘 사는 친구들이 가끔 부럽지만, 가지 않은 길에 대한 그리움 정도가 아닐까. 그들은 어디에도 얽매이지 않고 사는 나를 부러워한다. 서로의 부러움이 오고가니 결국은 동점.

오전과 저녁 이후에 작업을 하는 나는, 주로 낮 시간에는 논다. 날씨 좋을 때 햇볕 잘 드는 카페에서 커피 마시며 책을 읽고, 한가한 평일 낮에 전시회를 보러 가고, 정원이나 궁을 산책한다. 그리고 강의 없는 달에는 평소에 모아둔 돈으로 장기 여행을 떠난다. 여행의 기록을 모아 잡지 기사나 책으로 내기도 하고 특강을 하기도 한다. 돈은 많지 않지만, 내 시간은 많다. 돈을 좇으며 살지 않았는데, 이제 와서 남의 눈을 신경 쓰며 넓은 아파트와 큰 차를 가지려 하니 여러 부작용이 생겼었다. 더 이상 남들과 비교하지 않고 내가 살아온 리듬으로 내 하루를 열심히 살기로 하니 불안과 두려움 등은 한결 가벼워졌다. 평일 낮을 즐기는 나는, 남들에게 부러움을 팔며 산다고 말하곤 한다. 자기 삶을 사는 사람은 아름답다. 빈센트가 직업을 선택하고 화가가 되는 과정을 통해, 나는 그것을 배웠다. 누구나 자기 삶에 당당할 때, 가장 빛이 난다.

빈센트의 여행법

나를
키워줄
도시는
어디일까?

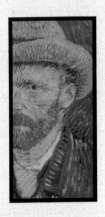

파리에서 빈센트는 인상파를 껴안으며

새로운 스타일을 찾기 시작했다.

그것이 파리가 빈센트에게 준 선물이었다.

파리는 화가들의 개성을 존중했으니

빈센트의 캔버스는 자유로운 시도들로 가득했다.

팔레트의 색조가 맑고 화사해지면서

바야흐로 빈센트의 르네상스가 도래했다.

대학을 졸업하고, 직장에 다녔다. 남들처럼 살았으나, 남들처럼 살아지지 않았다. 때때로, 눈물이 눈썹까지 차올랐다. 사회에 나오면 으레 느끼는 불안과 두려움 때문이라며 "너만 한 나이엔 다 그래"라고들 했다. 소주를 마시고 좁고 어두운 노래방에서 되지도 않는 노래를 부르면 눈물은 잠시 물러갔으나, 술이 깬 아침에는 어제의 몫까지 더해 한숨은 깊어졌다. 꿈 없이 하루하루를 살자니 남아 있는 날들이 너무 길었고, 꿈을 찾자니 막막했다. 월급날의 쾌감은 무뎌졌고 청춘의 활기 따위는 남의 일이었다.

사표를 내고, 파리행 편도 비행기 티켓을 샀다. 보통의 아이로 자란 내가 저지른 내 인생의 가장 용기 있는 결정이었다. 그리고 파리의 품 안에서 청춘의 한 시절을 보냈으니, 지금의 나는 5할쯤 파리에서 만들어졌다. 만약 내가 런던이나 뉴욕 혹은 도쿄에서 유학했다면, 지금과 다른 내가 되었을 것은 확실하다. 파리가 나를 키워냈듯이, 안트베르펀을 떠나 나보다 115년쯤 전에 파리로 온 빈센트도 그러했다.

세 가지를 바꾸면 인생이 바뀐다

빈센트는 안트베르펀을 떠나, 1886년 2월 28일에 파리로 왔다. 파리에 도착하자마자 테오가 일하는 갤러리로 루브르 박물관의 카레Carré관에서 만나자는 메모를 보냈다. 형제가 재회하여 나눈 이야기는 알 수 없으나, 형은 동생에게 당시 빠져 있던 색채론을 눈앞의 들라크루아 그림과 안트베르펀에서 본 루벤스 등을 언급하며 열띠게 설명하지 않았을까? 그 모습을 보며 테오는 제멋대로 행동하는 형에 대한 미움이 스르륵 녹았을 것이다. 그래서 루브르 박물관을 나설 때에는 아마도 형과 함께 지내는 편이 훨씬 돈도 적게 들고, 무엇보다 형의 건강을 챙길 수 있으니 잘됐다고 생각했을 것이다.

그렇게 해서 형제는 몽마르트르의 좁은 아파트에 함께 살게 되었고, 작업할 공간이 필요했던 빈센트는 코르몽 아틀리에에 등록했다. 그곳에서 에밀 베르나르와 툴루즈 로트레크 등을 만났다. 당시 파리에서 인상파를 후원하던 거의 유일한 화상이었던 테오 덕분에 쇠라, 시냐크, 고갱, 세잔 등과도 교유하게 되었다. 고립되었던 변방의 빈센트는 가장 새로운 화풍을 추구하던 화가 친구들을 갖게 되었고, 질 좋은 인간들과 교제했다. 특히, 이야기 상대이자 생활을 책임진 테오가 보여주는 파리는 10여 년 전 (유제니에게 차이고 성경을 읽으며) 머물렀던 파리와는 완전히 달랐다. 그곳은 화가를 위해 만들어진 것 같은 도시였다. 루브르 박물관을 비롯한 수많은 갤러리에서 고전 명화를 감상하고 헌책방에서 우키요에 같은 이국의 그림을

파리에서 빈센트는 농부와 감자 대신
피어나는 꽃을 그렸다.
칙칙한 흙이 물러선 곳에
화려한 빛이 색채의 눈부심으로 들어왔다.

「꽃송이가 꽂힌 화병」, 1887
캔버스에 유채, 61×38cm,
크뢸러-뮐러 미술관, 오터를로

언제든 볼 수 있었으며, 카페에서 화가들과 압생트를 마시며 밤새 토론할 수 있었다. 빈센트의 등과 어깨에 매달려 있던 무명 화가의 외로움과 고립감은 옅어졌다.

인생을 바꾸고 싶으면, 세 가지를 바꿔보라고들 한다. 지금과 다르게 시간을 사용하고, 생활하는 공간을 바꾸고, 새로운 사람들과 어울리라는 것이다. 즉, 시간과 공간, 사람 등 주요 환경을 바꾸면 인생은 달라진다. 어제와 똑같은 곳에서 똑같은 사람들과 똑같은 방식으로 오늘을 보낸다면, 내일은 어제의 연장일 뿐이다. 남들과 다른 생각을 하려면 다른 곳에서 다른 사람들과 다르게 살아봐야 한다. 낯선 경험을 통해 깨달음을 얻으며 인간은 달라진다.

파리에서 깨닫다

파리에 와서 인상주의의 힘을 직접 목격하면서 빈센트는 결정적인 변화를 맞는다. 그곳에서는 누구도 자기처럼 어둡고 칙칙하게 그리지 않았다. 네덜란드에 있을 때는 인상주의를 그저 유행이 필요한 파리지앵들이 만들어낸 일시적인 사조라고 치부했다. 그래서 밀레나 이스라엘스 등 옛 스승들에게 더욱더 충실하기로 작심했었다. 하지만 파리에 와서 보니 인상주의는 그가 추구해온 그림과 부합했고, 심지어 미래의 미술이 바로 거기에 있었다.

그리고 지금 사람들이 예술에 대해 바라는 것은, 강렬한 색채와 강

력한 힘을 가진 매우 생생한 무엇임을 명심해야 한다.

_1887년 여름 또는 가을 여동생 빌헬미나에게 쓴 편지

그림으로 가난한 사람들을 위로하겠다는 소명의식으로 붓을 잡았기에 빈센트에게 자연주의 화가 프랑수아 밀레는 평생의 스승이었다. 그래서 그림의 내용과 형식은 밀레에게 기대었고, 루벤스와 들라크루아를 통해 색채의 중요성을 감지했다. 여기에 인상주의의 힘과 매력을 깨달았으니, 자연스레 '밀레풍의 인상파' '인상파적인 들라크루아'를 시도하지 않았을까.

파리에서 빈센트는 주제를 유지하면서 인상파를 껴안으며 새로운 스타일을 찾기 시작했다. 그것이 파리가 빈센트에게 준 선물이었다. 파리는 화가들의 개성을 존중했으니 빈센트의 캔버스는 자유로운 시도들로 가득했다. 팔레트의 색조가 맑고 화사해지면서 바야흐로 빈센트의 르네상스가 도래했다. 만약 그가 안트베르펀에 계속 머물렀다면, 분명 우리는 지금과 다른 빈센트 반 고흐의 그림을 보고 있을 것이다. 따라서 보리나주가 화가의 길을 선택하게 만든 도시라면, 화가로서 빈센트는 파리에서 완성되었다.

사실, 빈센트의 인생은 도시를 옮길 때마다 크게 달라졌다. 보리나주, 헤이그, 누에넌, 파리, 프로방스(아를과 생레미)에서 모두 2년씩 살았다. 시엥과 헤어지고 정착한 드렌트허, 아버지가 죽고 고향을 떠나 자리 잡은 안트베르펀에서는 세 달가량 머물렀다. 남프랑스를

떠나 오베르쉬르우아즈에서 홀로 두 달 정도 지내다가 자살 시도를 했다. 혼자 있을 때 빈센트는 그 이상은 견디기 어려웠다.[1] 나락으로 떨어질 낌새가 느껴지면 장소를 옮겼다. 매번 내세운 이유는 달랐지만 그림에 대한 집중은 달라지지 않았다. 독학자 빈센트에게 그것은 유학의 길이었고, 마침내 파리에서 여정의 결실이 맺혀졌다. 그렇다면 파리의 힘은 어디에서 비롯됐을까?

인생에 한 번은, 파리로

19~20세기 서양예술사에서 파리는 중요하다. 파리에는 "짐이 곧 국가"라던 군주 루이 14세의 절대적인 보수성과 루이 16세의 목을 단두대로 날린 급진적인 개혁성이 공존했다. 정치는 사회 전반에 영향을 끼치는데, 예술에서도 과거로부터 이어져온 관습 등을 보존하면서 새롭고 전위적인 무엇이 적극적으로 시도됐다. 그 결과 보수적인 화풍의 살롱이 굳건한 가운데 인상파, 후기인상파, 초현실주의, 입체파, 야수파 등 각종 '이즘-ism' 등이 연이어 일어나며 자유의 에너지를 뿜어냈고, 전 세계의 지식인과 예술가 들은 파리로 모여들었다. 파리는 그런 다양한 것들을 집어삼켜서 진주를 만들었다. 파리에 온다고 저절로 예술가가 되지는 않지만, 예술가가 되려는 의지를

1 "화가들이 혼자 사는 건 어리석은 일이라고 늘 생각해왔다. 고립되어 있으면 늘 패배하기 마련이거든."_1888년 5월~6월 테오에게 쓴 편지(『영혼의 편지』, 175쪽)

가진 이들에게 파리는 진주에 이르는 길을 열어준다. 그렇기 때문에 피카소와 모딜리아니, 미로와 샤갈 등이 태어난 조국은 각기 달랐지만 그들 모두에게 파리는 예술적 조국이었다.

빈센트가 파리에 왔을 때 새로운 사회에 대한 열망이 곳곳에 가득했다. 회화에서도 커다란 변화가 일어났다. 앵그르를 위시한 아카데믹한 살롱이 지배하는 화단에 쿠르베와 도미에로 대표되는 사실주의, 외젠 들라크루아의 낭만주의, 젊은 화가들을 중심으로 인상주의가 등장하여 혼재했다. 자고 나면 새로운 것들이 솟아오르는 파리는 다양한 시대의 다양한 문화적 근원들이 모여 있는, 살아 있는 거대 박물관이었다. 박제된 옛것의 저장고가 아니라, 창조의 발전소였다. 빈센트가 느낀 파리의 공기도 그러했다. 아무도 그의 독특한 태도를 비웃지 않았고, 허름한 옷차림이라 피하지 않았으며, 심지어 친절하게 대하며 인사를 건넸다. 예술가의 독특한 개성을 긍정하는 파리지앵 사이에서 그는 바람처럼 자유로웠다. 이 무렵, 빈센트는 안트베르펀에서 사귄 영국인 친구 리벤스에게 파리의 인상을 편지로 전했다.

친애하는 동무여, 파리에서 눈길을 떼지 말게. 파리는 파리라네. 프랑스의 공기는 생각을 밝혀주고, 세상의 모든 좋은 것들을 좋게, 더욱 좋게 만드는 곳이라네.

_1886년 9월 혹은 10월 월 리벤스에게 쓴 편지(다비드 아지오, 『반 고흐』, 233쪽에서 재인용)

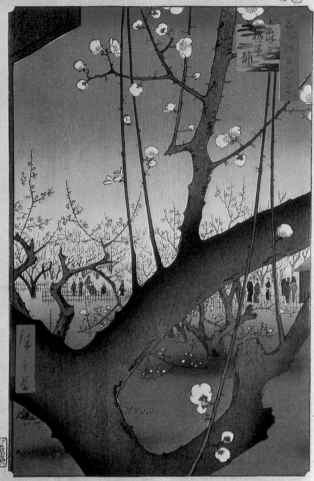

우타가와 히로시게, 「가메이도의 매화」, 1857
「에도 명소 백경」, 니시키에, 34×22.5cm,
브루클린 미술관, 뉴욕

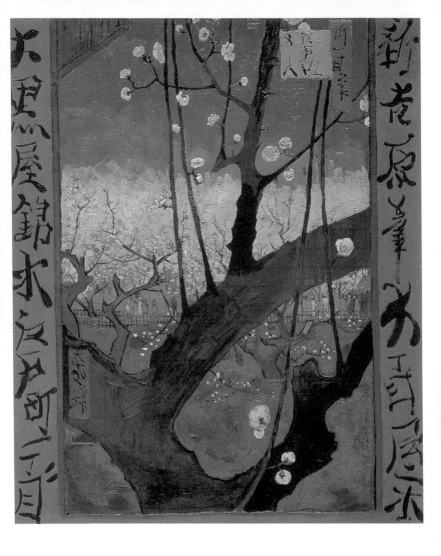

우키요에의 대담한 색채 구성은
인상파 화가들에게 큰 영향을 미쳤다.

「벚꽃(히로시게를 따라서)」, 1887
캔버스에 유채, 55×46cm,
반 고흐 미술관, 암스테르담

파리의 하늘 아래에서 빈센트의 생각은 명징해졌다. 고민의 성과물이 캔버스에 본격적으로 나타나면서 명작이 만들어졌다. 아주 소수만이 '빈센트'라고 사인된 캔버스의 가치를 알아챘다.[2] 동시대 화가 수잔 발라동의 증언에 따르면 파리에서도 빈센트는 몇몇 화가 외에는 이해받지 못했고, 다른 화가들 그룹에도 속하지 못했다.

> (매주 툴루즈 로트레크의 아틀리에에서 열리던 모임에) 팔 사이에 무거운 캔버스를 들고 그[빈센트]가 오곤 했다. 잘 보이는 자리에 그림을 펼쳐 두고 사람들이 관심을 갖길 기다렸으나, 아무도 주의를 기울이지 않았다. 정면으로 앉아 사람들의 시선을 관찰하며 가끔 대화에 끼었으나, 곧 흥미를 잃고 그림을 모아들고 그곳을 떠났다. 그러나 다음 주에 다시 와서 그 같은 과정을 반복했다.
>
> _다비드 아지오, 「반 고흐」, 272쪽에서 재인용

파리에서는 화가의 사교술이 중요했는데, 괴팍하게 행동하는 빈센트는 환영받지 못했다. 그랬기에 여동생 빌헬미나에게 테오가 털어놓은 하소연에는 깊은 한숨이 배어 있다.

2 빈센트는 폴 고갱의 마르티니크 풍경화 한 점과 자신의 해바라기 두 점을 교환하자고 했다. 이미 빈센트는 고갱에게 열등감을 느끼고 있었던 듯하다. 그는 자신이 좋아하던 화가들에게 이런 식으로 그림을 바꾸자고 제안하곤 했다.

「백일홍과 다른 꽃들이 꽂힌 화병」, 1886
캔버스에 유채, 61×49.5cm,
캐나다 국립미술관, 오타와

마치 형 안에는 두 명의 사람이 있는 것 같아. 아주 재능 있고, 예민하며 부드러운 한 명이 있는가 하면, 다른 한 명은 이기적이고 고약해. 그 두 명이 차례차례로 나타나. (……) 형의 적이 형 자신인 게 너무 안타까워. _다비드 아지오, 『반 고흐』, 258~59쪽에서 재인용

형은 지저분하고, 늘 불만이 가득하고, 사람을 업신여기고, 심지어 스스로를 적으로 생각하는 사람이야.

_볼프 슈나이더, 박종대 옮김, 『위대한 패배자』(을유문화사, 2005), 348쪽에서 재인용

빈센트는 모두에게 한결같았다. 성격이 까칠하기로 유명한 세잔을 만나서도 그는 일장 연설을 늘어놓았다. 조용히 끝까지 듣고 빈센트의 그림을 유심히 살펴본 후 세잔은 "솔직히, 당신은 미친 사람 같은 그림을 그렸소"[3]라고 한마디 했다. 또한 뤼시앙 피사로는 "나는 반 고흐가 미치거나 혹은 우리 모든 화가를 젖히고 앞서갈 것이란 것을 알았소. 하지만 그 두 예언 모두 실현될 줄은 몰랐소"[4]라고 빈센트의 앞날을 예견했다.

[3] 다비드 아지오, 『반 고흐』, 255쪽에서 재인용
[4] 같은 책 253쪽에서 재인용

새장 속의 독수리는 날개를 자랑할 수 없다

오디오는 음원을 읽는 소스기(시디플레이어, 턴테이블, 라디오 등)와 읽어낸 신호를 증폭시키고 조절하는 앰프, 앰프가 전달하는 소리를 내는 스피커로 구성된다. 그런데 값비싼 기계가 꼭 좋은 소리를 담보하지는 않는다. 사람들마다 선호하는 음색이 다르기도 하지만 분리된 세 기계의 조화가 중요하다. 특히 스피커와 앰프의 어울림은 결정적이다. 호방한 소리를 낼 수 있는 스피커라도 힘이 부족한 앰프와 물려 있으면 제 기량을 충분히 발휘하지 못한다.

빈센트는 잠재력은 있으나 울리기 힘든 스피커였다. 그 까다로움을 장악하여 좋은 소리를 뽑아낼 앰프가 필요했는데, 파리가 그 역할을 했다. 즉, 파리를 만나고 나서야 빈센트는 마음껏 노래 부를 수 있게 된 것이다. 달리 말하면, 그토록 고집 세고 고약한 빈센트도 파리의 힘에 이끌려 변화되었다. 그러니 출력이 약한 누에넌과 안트베르펀 등에서는 얼마 지나지 않아 답답했고, 다른 곳으로 떠날 수밖에 없었던 것이다. 새장 속에 갇힌 독수리는 드넓은 날갯짓을 자랑할 수 없으며, 좁은 골목길에서 페라리의 기량을 확인할 수 없다. 응당 독수리는 탁 트인 하늘, 페라리는 고속도로가 필요하다. 그게 없다면, 아무리 뛰어난 능력이 있더라도 펼칠 수 없다.

내가 빈센트 반 고흐다

파리 초기와 후기의 자화상을 비교해보면, 스타일의 변화를

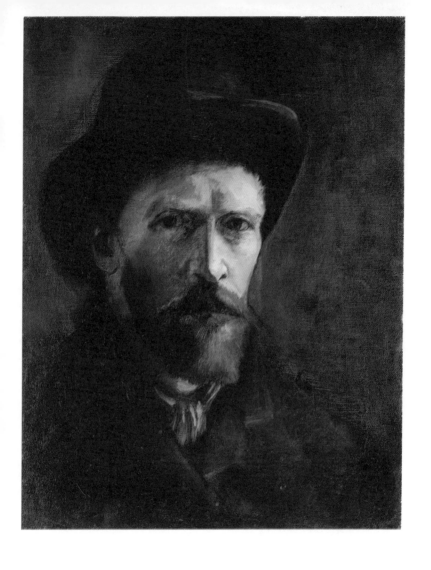

「짙은색 펠트 모자를 쓴 자화상」, 1886
캔버스에 유채, 41.5×32.5cm,
반 고흐 미술관, 암스테르담

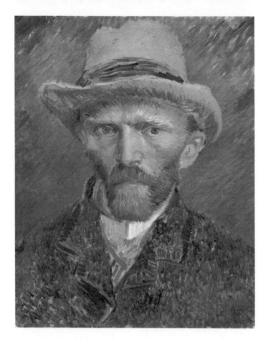

「펠트 모자를 쓴 자화상」, 1887
캔버스에 유채, 41.5×32.5cm,
반 고흐 미술관, 암스테르담

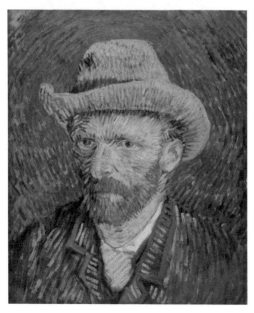

「회색 펠트 모자를 쓴 자화상」,
1887년 말~1888년 초겨울
캔버스에 유채, 44×37.5cm,
반 고흐 미술관, 암스테르담

확인할 수 있다. 안트베르펀 시절의 자화상에서는 '하는 일마다 실패하는 저 남자, 그리고자 하는 그림의 진의를 알아주지 않는 저 무명 화가, 나이가 차도록 밥벌이조차 못하는 저 남자, 빈센트 반 고흐라 불리는 저 남자는 누구일까?'를 스스로 치열하게 묻고 있다. 파리 시절 초기에 완성된 검은 배경에 붉은 얼굴을 한 「짙은색 펠트 모자를 쓴 자화상」 속 눈빛에서는 초조와 갈망, 앙다문 얇은 입술에서 다짐과 의지가 느껴진다.

화가로서 삶이 불안정했으나 그림에 대해 품었던 생각은 바뀌지 않았다. 여기에 밝음과 어두움의 대조와 대구로 분위기를 강화한다. 렘브란트를 위시한 북부 유럽 화가들의 자화상과 크게 다르지 않은 고전적인 스타일이다. 이 무렵부터 이미 강렬한 눈빛은 그림을 뚫고 나와 그림 밖의 우리를 관통한다.

파리에 온 지 1년 정도 흘렀을 무렵의 「펠트 모자를 쓴 자화상」에서는 인상파의 기법을 수용했다. 비록 여전히 색조가 어둡고 붓 터치가 산만하지만, 이전 작품에 비해 확연히 톤은 맑고 밝아졌다. 측면을 버리고 정면을 취하고 있어 자존감이 한결 강하게 전달된다. 마지막으로 아를로 떠나기 직전에 완성한 「회색 펠트 모자를 쓴 자화상」에서는 인상파와 점묘파, 우키요에 등을 완전히 체화시켰다. 특유의 회오리 터치가 나타났고, 붓질에 갈등이나 주저함이 전혀 느껴지지 않는다. 마치 '내가 바로 빈센트 반 고흐이다'라고 선언하는 듯하여, 그림 속 그를 정면으로 바라보기 거북할 정도이다. 강렬한 기운

에 눌려 시선을 돌리고 싶다. 서양미술사를 통틀어 누가 이런 자화상을 그렸을까. 이런 자화상이 어울릴 자아를 가진 화가가 또 누가 있었던가. 앙리 마티스의 말은 마치 빈센트를 염두에 두고 한 듯, 잘 들어맞는다.

> 화가의 작업이란 자기가 표현하는 대상이 자신의 일부가 될 때까지 외부세계를 점진적으로 구체화하고 동화시켜, 마침내 그를 캔버스에 투사하여 하나의 창조물로 만드는 것이다.
>
> _필립 샌드블롬 지음, 박승숙 옮김, 『창조성과 고통』, 15~16쪽에서 재인용

행복은 빛난다

이 무렵 빈센트는 처음으로 자신의 얼굴을 노랗게 칠했다. '노란 높은 음'이라고 표현한 노랑은, 그에게 행복의 상징이다. 그러니 빈센트에게 노란색을 받은 사람은 특별하다. 배경이 노랑으로 불타는 듯한 초상화 속 저 여자를, 빈센트는 사랑했다.

그녀는 몽마르트르에 위치한 카페 겸 레스토랑 르 탕부랭의 주인 아고스티나 세가토리였는데, 아마도 빈센트의 단골 식당이었을 테니 그 인연으로 연인이 된 듯하다. 빈센트는 그곳에서 우키요에 전시를 기획했고, 코르몽 아틀리에의 옛 동료들(베르나르, 앙케탱, 툴루즈 로트레크)과 그룹전도 열었다. 세가토리와의 사랑은 길지 않았으나, 그림의 성취와 일상의 사랑이 공존한 행복한 시절이었다. 별다른

빈센트는 그녀를 모델로
두 점의 초상화를 그렸다.
그녀를 사랑할 때, 남프랑스의 태양은
이미 노랗게 빛나고 있었다.

「세가토리, 이탈리아 여인」, 1887~88
캔버스에 유채, 81×60cm.
오르세 미술관, 파리

스캔들이 없는 것을 보니 더 이상 그에게 이별은 큰 충격이 아니었던 모양이다.

우리들 문명인을 가장 힘들게 하는 병은 무엇보다도 우울증과 비관론이야. _1887년 여름 또는 가을 여동생 빌에게 쓴 편지

에밀 베르나르를 비롯해 시냐크 등과 파리 근교로 그림을 그리러 다니던 무렵 여동생 빌에게 쓴 편지 내용이다. 전시를 하며 나름 성과를 내던 시기였으나 그에 만족할 빈센트가 아니었다. 파리는 빈센트를 장악했으나 오래 잡아둘 수는 없었다. 우울증과 비관론에 물든 파리를, 빈센트는 떠나고 싶었다.

모든 빛남은 눈부시기에 그 생명은 짧다. 들판과 햇빛이 필요한 시골 농부처럼 빈센트는 신선한 공기와 자연이 필요했다. 야생의 강한 빛을 온몸으로 마주하며 그 느낌을 그림으로 옮기고 싶었다.

몇 달 후, 빈센트는 그 빛과 바람을 찾아 아를에 도착했다.

나를 성장시킬 도시를 찾는, 여행

서울로 돌아온 후 얼마 동안 나는 파리에서 느꼈던 일상의 조화를 찾지 못했다. 서울과 내가 맞물렸을 때 내고 싶은 소리를 몰랐다. 주파수가 맞지 않는 라디오처럼 음악과 잡음이 뒤섞였다. 왜 나는 파리를 떠나 서울로 왔을까? 아를로 떠난 빈센트가 느낀 파리의

우울과 비관 때문이었을까?

유학은 학업을 목적으로 경제적 활동이 유예된 상태이니, 연구실과 도서관에 갇혀 지내서 세속의 법칙을 모르기 십상이다. 책 속의 길은 이상향으로 나아가기 마련이라, 책 밖의 나도 그리 될 위험이 크다. 그러니 책을 읽는 내 몸이 속한 세속의 현실을 잊어서는 곤란하다. 그래서인지 유학 생활이 예상보다 길어지면서, 현실과 이상 사이의 어딘가에 매달린 기분에 시달렸다. 어디서부터 뭐가 잘못되었는지 몰랐으나, 계속 이렇게 지내다간 나란 인간이 상할 것만 같았다.

유학을 오면서 나는 삶을 사는 방법에 대한 답을 찾고자 했다. 그 답은 논문을 쓰면서 찾았다. 논문은 정해진 답을 쓰는 게 아니라, 스스로 질문을 만들고 그 답을 찾는 과정을 기록하는 것이다. 내 질문에 대한 답을 찾아가는 과정의 기록이니, 누가 나보다 더 잘 쓰고 못 쓰느냐의 문제는 개입될 여지가 없었다. 내가 얼마나 제대로 쓰느냐만이 유일한 판단 잣대였다. 무릇 공부란 공부하는 방법에 대한 공부이듯이, 답에 이르는 과정과 방법을 아는 것이 곧 답이다.

지식은 경험을 만나 내 것이 되듯이, 관찰은 생각의 밑바탕 없이는 공허하다. 책의 길이 꽃으로 향하지 않았으나, 그에 이르는 방법은 내게 보여주었다. 이제 몸을 직접 움직이며 그 길을 걸어야 했다. 파리 집을 정리하고, 짐을 쌌다.

파리에서 얻은 깨달음으로 나는 지금을 살아가고 있다. 이처럼

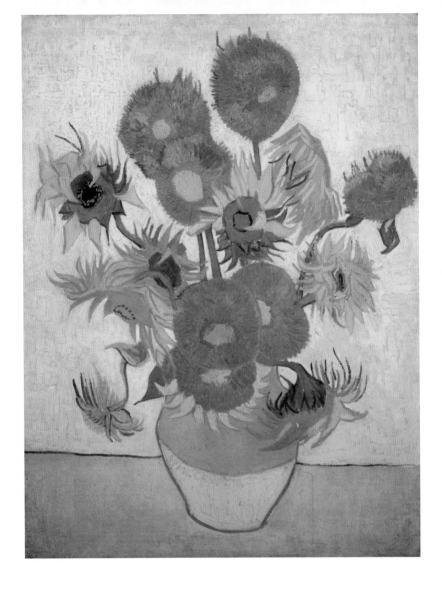

「해바라기」, 1888
캔버스에 유채, 92.5×73cm,
반 고흐 미술관, 암스테르담

우리는 우리를 품고 키워줄 수 있는 인프라를 가진 도시를 선택하여 살 권리가 있다. 여행을 통해 낯선 도시를 적극적으로 느끼고, 그 가운데에서 자신을 품어 키워줄 수 있는 곳에서 살아볼 필요가 있다. 인생에서 한 번쯤은.

빈센트의 우정 관리법

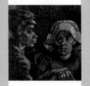

테오 같은
친구가
있는가?

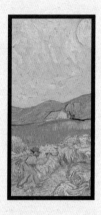

테오를 사랑했기에 빈센트는

죽음으로라도 테오를 자유롭게 해주고 싶었을 테지만,

외려 그것은 사랑하는 동생을 죽이는 길이었다.

죽도록 사랑하면 종종 죽이도록 사랑하게 된다.

빈센트의 자살 6개월 후, 테오도 죽었다. 빈센트는 파리 근교에, 테오는 네덜란드에 묻혔다. 23년 후, 테오의 미망인 요한나는 죽어서도 동생을 그리워할 형의 곁으로 남편을 이장했다. 테오의 급작스런 죽음의 이유로는, 자살한 형에 대한 자책감에 빨리 그의 작품을 널리 알려야 한다는 극심한 스트레스로 인해 돌연사했다는 설과 예전부터 앓았던 매독 때문에 사망했다는 설 등이 혼재한다. 이유가 무엇이든 결과는 같다. 빈센트가 죽자 테오가 (따라) 죽은 기묘함은 그들의 삶에 비춰보면 일견 수긍이 되는지라, 합장된 묘지는 그것을 낭만적으로 완성하는 상징과 같다. 그래서 나란히 세워진 소박한 비석은, 오르세 미술관의 그림만큼 우리의 발길을 오랫동안 붙잡는다. 그곳에 꽃 한 송이 두고 돌아 나올 때, 죽음마저 함께 건너갈 만큼 강하게 접착된 그 관계에 대해 생각해봤다.

뿌리가 잘린 꽃이 지듯이, 내가 죽으면 누가 시름시름 앓(다가 죽)게 될까. 오베르 근교의 볼 것 없는 풍경들이 파리행 기차 창문으로 스쳐 지났고, 엄마, 아빠, 누나, 애인, 친구의 얼굴들이 마음속에 솟았다 사그라졌다. 확신할 누구도 없었다. 기대가 꺾여 속상했다. 시

시한 풍경은 속절없이 바람으로 흘러갔고, 서운한 마음이 가라앉으며 새로운 질문이 다가왔다. 테오처럼 나도 누구를 위하여 헌신한 적 있었나? 그렇다면 누가 죽으면, 나도 테오처럼 시름시름 앓(으며 죽)게 될까? 이런 상상만으로도 섭섭했던 그 한 명 한 명이 너무 애틋해졌다. 기차는 느리게 파리 북역에 도착하고 있었다.

고마움은 미움과 짝을 이룬다

1888년 2월 20일, 빈센트는 아를 역에 내렸다. 파리를 떠나온 그를, 남프랑스의 태양이 한껏 반겼다. 눈이 많이 내렸지만 지중해에서 불어오는 바람은 습기를 몰아내어 공기는 청량하고 투명했다. 비록 우키요에의 실제 풍경으로 가지 못했으나, 빈센트는 테오에게 "너도 알다시피 나는 일본에 있다는 느낌이야"라고 썼고, 에밀 베르나르에게는 "이 고장의 공기는 투명하고 그 색채 효과는 밝아서 일본처럼 아름답게 보인다네"[1]라며 만족해했다. 날씨가 따뜻해지자, 야외에서 이국적인 도시와 사람들을 그려나갔다. 낯선 고장의 풍경을 마주하며 완성한 캔버스에는 파리의 성취가 단단하게 배어 있었다.

보리나주에서 뿌리고, 파리에서 가꾸고 남프랑스에서 수확한

1 테오에게 쓴 편지는 1888년 3월 14일경, 에밀 베르나르에게 쓴 편지는 같은 해 3월 18일 자의 것이다.

열매는 달디달았다. 그 맛을 음미하며 빈센트는 탐욕스럽게 작업했다. 400여 일을 머무는 동안, 데생과 수채화까지 포함하여 350여 점을 그렸다. 숨을 쉬듯 그렸고, 완성된 그림에는 '빈센트'라고 사인했다.[2] 설령 그 사인이 없더라도 그림은 완전히 빈센트의 것이었다. 남미 출신의 빌라-로보스가 바흐의 음악을 자기화시켜 '브라질풍의 바흐'를 작곡했듯이, 빈센트는 우키요에와 인상파 등을 체화시켜 '반고흐풍의 인상파'를 그렸다. 사실, 그것은 10여 년 동안 지속된 테오의 헌신적인 뒷바라지 덕분이었다. 아버지마저 포기한 형을 동생은 포기하지 않았다. 신경질적인 형에게 가끔 지쳤고, 자주 다퉜으나 끝내 화해했다. 어떻게 빈센트와 테오는 그런 관계를 구축했을까? 무엇이 테오로 하여금 끝까지 빈센트를 돕게 만들었을까? 아마도 거기에 그들 관계의 비밀이 숨겨져 있을 것이다.

> 50프랑을 보냈다는 얘기를 에텐에서 들었어. 그래. 여하튼 나는 그 돈을 받았어. 물론 많이 망설였고, 역시 우울한 기분이 들기도 했지만, 나는 막다른 골목에 다다른 것같이 어려우니 달리 어쩔 수 없

2 빈센트는 1880년 7월에 테오에게 돈을 보내달라는 편지를 쓰면서 처음으로 네덜란드어가 아닌 프랑스어로 썼다. 네덜란드어가 아버지의 말이자 설교의 언어였다면, 그에게 프랑스어는 그림과 예술의 언어였다. 무엇보다 프랑스어를 쓰면 가족과 자신의 현실을 다소나마 벗어나는 기분이 들었다. 마치 아일랜드 더블린에서는 프랑스어, 파리에서는 영어로 글을 썼던 사뮈엘 베케트처럼 그 이질감 안에서 마음이 포근했다. 같은 맥락에서 빈센트는 그림에 반 고흐라는 성이 아닌 빈센트라는 이름으로 서명을 했다.

「꽃이 핀 나무—마우버를 회상하며」, 1888
캔버스에 유채, 73×59.5cm,
크뢸러-뮐러 미술관, 오터를로

구나. 그래서 너에게 감사하기 위해 펜을 들었어.

_1880년 7월 테오에게 쓴 편지

테오가 없었다면 작업 면에서 장점을 충분히 살리기 힘들었을 거야. 그러나 친구 테오가 있는 이상, 나는 계속 나아질 것이고, 더 발전할 거야. _1887년 여름 또는 가을 여동생 빌에게 쓴 편지

지금까지 내가 돈을 쓰는 데 너는 불평한 적이 없지. (……) 네가 너무 힘들다면 한 달이나 2주 내에 나에게 알려다오. 나는 즉시 유화를 그만두고 경비가 덜 드는 소묘를 하도록 하마.

_1888년 4월 9일 테오에게 쓴 편지

오늘 너의 편지, 그리고 동봉한 50프랑 지폐, 고마워.

_1890년 7월 24일 테오에게 쓴 마지막 편지

경제적인 도움은, 빈센트가 보리나주에서 삶의 방향을 잃고 방황하면서 시작됐다. 전통적인 형제 관계의 역전이 생기면서 도움 받는 형은 망설이고 의기소침했다. 일시적일 줄 알았던 원조는 평생 이어졌고, 관계의 내용은 한층 복잡 미묘해졌다. 그래서 테오에게 보낸 편지에는 자신과 가족을 부양해야 하는 동생에 대한 고마움과 측은함, 미안함과 불편함, 칭찬과 비난 등이 깊게 뒤얽혀 있다.

너는 내게 아내도, 아이도 줄 수 없고, 내게 일자리를 줄 수도 없다.

그래, 돈만 주는데, 그걸로 내가 무얼 할 수 있단 말이냐?

_유리우스 마이어 그레페, 『지상에 유배된 천사』(책세상, 1990), 80쪽

물론 그 돈으로 하고 싶은 일을 한 후에 돈이 부족하다고 투덜
댔다. 보통 사람의 관점에서 보자면, 동생 돈을 척척 받아쓰면서 오
히려 큰소리까지 치다니 그야말로 무능한데다 고마워할 줄 모르는
배은망덕한 형이다. 심지어 밀레가 유산을 상속받아 고향으로 떠나
농민들의 모습을 직접 보고 그렸다는 말을 하면서, 자신은 물려받
을 유산이 없어서 아무 일도 할 수 없다고 철없이 신세한탄을 했다.
집에서 내놓은 자식 취급을 받았으니 아버지의 유산상속권이나 자
식이 없었던 숙부의 유산은 모두 테오가 물려받았다. 그러니 밀레의
이야기를 통해, 돈이 없어서 하고 싶은 일을 할 수도 없다며 처지를
비관하며 심성이 착한 테오에게 마치 형의 몫을 빼앗은 듯한 미안함
을 갖게 만들었다. 설령 의도가 그게 아니었다고 해도 편지는 그렇게
읽힌다. 가난한 사람들에게 가진 것을 나눠줄 정도로 마음 따뜻한
빈센트가 왜 그리도 뒤틀린 심사를 내비친 것일까? 그것도 테오를
향해서?

프로이트의 말처럼, 수혜자는 그 은인을 미워하게 되는 법이다.
도움을 받는다는 것은 상대에 비해 열등하다는 뜻이고, 열등감은
은인을 향한 공격성으로 역전되는 경향이 있다. 돈을 빌려주고 욕을

먹고, 도움을 주고 비난을 받는 이유가 이와 같다. 이처럼 호의가 적의가 되는 불운을 피하는 방법은 "그 은인의 존재를 중화시킬 만큼 성장, 성숙하거나, 혹은 청개구리처럼 그 은인을 피해 다니면서 그의 영향력에서 벗어나거나, 그것도 아니라면 그 은인이 일찍 죽어 네가 그를 애도할 수 있게 되는 것"이라고 김영민은 쓴다.[3] 그걸 알았는지 빈센트는 평생 테오에게 토론과 편지를 통해 문학과 예술, 세상에 대한 가르침을 주는 선생님을 자처했다. 생활비와 가르침을 교환한다고 믿으며, 경제적 열등감을 지적 우월감으로 상쇄시키려 했다. 또한 청개구리처럼 건강하지도 않은 몸으로 외인부대를 가겠다며 동생을 놀라게 했다. 돈이 들지 않고 작업할 공간이 제공된다며 당장 입대할 듯 말했지만, 테오가 반대하자 언제 그랬냐는 듯 유야무야됐다. 심지어 경제적인 문제를 타개하고자 테오가 미국으로 가겠다고 하니 이번 기회에 너도 화가가 되라고 집요하고 진지하게 설득했다. 테오의 답은 단호했고, 빈센트는 가열차게 비난했다. 당시 이 둘 사이에 오간 편지 내용을 대화로 구성하면 다음과 같다.

　　테오: 나는 예술가가 아니야, 형.

　　빈센트: 그건 아주 졸렬한 말이야. 그런 생각을 한다는 것조차도 아주 졸렬해. 어째서 일부러 너 자신의 본성에 저항하는 거야? 네가 성

3　　김영민, 『봄날은 간다』(글항아리, 2012), 262쪽

장하고 싶다면, 먼저 너 자신을 흙 속에 파 넣어야만 해. 너 자신을
드렌트허의 흙 속에 심어야만 한다고. 그러면 너는 꽃피게 될 거야.
네가 말horse을 갖고 있지 않다면, 네가 그냥 너의 말이 돼야만 해.

물론 빈센트는 자신의 말이 되(려 하)지 않았다. 테오라는 말에
올라타서 달렸고 지겹도록 잔소리를 해댈 뿐이었다. 그것을 감내하
며 테오는 평생 빈센트를 태웠다. 빈센트가 빨간 꽃이라면, 테오는
그 꽃을 받치는 초록 잎사귀였다. 잎사귀 없이 꽃은 필 수 없고, 제
아름다움을 빛낼 수 없다.

피는, 돈보다 진하다

테오의 돈으로 완성된 그림은 전혀 팔리지 않았다. 그래서 테
오의 경제 상황은 빈센트에게 가장 큰 불안요소였다. 빈센트가 그
돈을 당연히 여겼다면 형제의 삶은 달라졌을 것이다. 하지만 빈센트
는 그 돈이 끝내 부끄러웠다.[4] 부끄러움은 죄책감이 되어 그를 괴롭
혔다. 경비를 절감하기 위해서 예술가 공동체를 만들자고 테오를 설
득했고, 고갱과 함께 지내기도 했다.[5] 이를 통해서 빈센트는 동생 돈

4 "나 혼자서 그렇게 많은 돈을 쓴다는 게 가슴 아프다."
 _1888년 5~6월 테오에게 쓴 편지(『반 고흐, 영혼의 편지』 175쪽)
5 김영민은 "독립하되 고립되지 않는" 지식인에 대해 말한다.(『영화인문학』, 글항아리,
 2009, 249쪽) 빈센트가 테오, 베르나르, 고갱 등과 함께 만들고자 했던 예술가 공동체

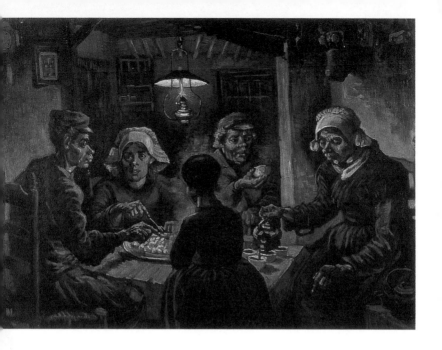

나는 「감자 먹는 사람들」은 멋지게 완성되리라고 생각해.
(……) 그 그림에 독창성이 있음을 너는 분명히 알게 될 거야.
안녕, 오늘까지 그 그림을 완성하지 못한 게 유감이야.
_1885년 4월 30일경 테오에게 쓴 편지

이 작품은 빈센트의 초기 대표작이다.

「감자 먹는 사람들」, 1885
캔버스에 유채, 82×114cm,
반 고흐 미술관, 암스테르담

을 쓰는 형이 아니라, 투자하는 화상과 제작하는 화가로 관계를 바
꾸려 했다. 이런 바람은 전적으로 테오가 빈센트를 화가로서 어떻게
평가하는가에 달려 있었다.

분명 형은 예술가야. 비록 지금은 항상 좋은 그림을 그리는 건 아
니지만, 나중에는 그렇게 평가받을 거야. 그래서 형이 계속 공부를
하지 못하게 막는다면 안타까운 일이야.

_테오가 여동생에게 쓴 편지(다비드 아지오, 『반 고흐』, 259쪽에서 재인용)

형제가 몽마르트르에서 함께 살 때, 어느 날 테오는 빈센트가 화가
로서 중간 정도의 재능만 있을 뿐이라고 말했다.

_요한나의 오빠 안드리스 봉허르(Andries Bonger)의 증언(다비드 아지오, 『반 고흐』, 259쪽)

빈센트에 대한 테오의 마음은 화가와 형 사이를 오갔으니, 계
산되는 돈과 계산되지 않는 형제애의 언저리에서 정처 없었다. 제 마
음을 정확히 몰랐고, 설령 알았다 해도 세상에 속마음을 그대로 표

가 그러했다. 하지만 김영민은 독립은 개인의 성찰과 결심의 문제를 넘어서는 체계의 문
제로서 "체제의 제도적 단말기와 불모의 고립 사이에서 제 길을 걸어가며 실력을 쌓으
려면 '다르게 살기'가 선사하는 불화의 생산성을 가꾸어가야" 한다고 보았다. 체계와
어울리지 못한 삶은 대체로 소모로 흐르기 쉬우니, 불화 속에서 생산할 수 있어야 하
고, 무능과 부재 속에서 급진할 수 있어야 한다. 빈센트는 불화를 견디지 못했고, 무능
에서 주저앉았고 예술 공동체는 시도로 끝났다.

현하기는 곤란했다. 죽기 전까지 빈센트는 주위 화가들에게만 알려진 정도라, 세상의 눈에는 테오가 투자하는 화가보다는 그저 친형으로 보였을 것이다. 재능 있는 화가로 말하자니 세상이 무관심했고, 재능이 없다고 하기엔 형이 너무 초라해 욕된다. 주변의 증언과 태도로 미뤄보면 파리 시절부터 테오는 빈센트의 가치를 어느 정도 확신했고, 시장에서 팔 수 있다고 기대했다.

> 형의 최근 그림에는 전에는 없던 색채의 뜨거움이 있다. 이것만으로도 비범한 특징이지만 형은 그것을 넘어서서 더 멀리 나아가고 있다 (……) 그러나 그러기 위해서 형은 얼마나 두뇌를 혹사시켰을까. 얼마나 많은 위험을 무릅쓰고 얼마나 위태로운 짓을 해온 것일까. (……) 완쾌되기도 전에 그림에 너무 몰두하다 보면, 반드시 벌을 받을 수밖에 없는 신비한 영역으로 뛰어들게 되니 걱정이다.
>
> _생레미 시절 테오가 빈센트에게 쓴 편지(서경식, 「고뇌의 원근법」, 308쪽에서 재인용)

귓불을 자르고 발작을 일으켜 입원한 생레미 병원의 빈센트에게 쓴 편지에서, 동생 테오와 화상 테오의 시선은 깊숙하게 얽혀 있다. 화가로서 크게 발전했으나 건강 상태가 너무 훼손되었기에 형이 보낸 그림을 평가하기는 고통스러웠다. 화상 테오는 그 그림을 보며 팔릴 가능성을 생각해야 했고, 동생 테오는 그런 자신을 비난했을 것이다. 버릴 수 없는, 버려지지 않는 두 입장을 껴안고 매일을 진퇴

양난 속에서 보내면서 테오는 지쳐갔다. 그림의 세계에 사는 빈센트를 지탱하기 위해서 테오는 현실을 살아야만 했고, 형은 그런 동생을 밟고 서 있었다. 테오의 생활을 장악하고 흔들던 빈센트는 마지막 카드를 꺼내든다.

다시 한 번 너에게 말한다. 너는 코로Corot 작품을 파는 단순한 상인과는 다른 존재다. 또 너는 나를 통해, 파국이 왔을 때도 평정을 유지하는 그림의 제작에 참여하고 있다고, 언제나 내가 그렇게 생각했다는 것을 다시 말해주고 싶구나. _1890년 7월 24일 테오에게 쓴 편지

자살을 시도한 1890년 7월 24일 이전에 작성된 것으로 추측되는 이 편지는 사망 당시 빈센트의 주머니에 있었으니, 쓰긴 했으나 부치진 않은 것이었다. 여기서 빈센트는, 테오의 생각과 의도가 자신의 손과 눈을 통해 캔버스에 그려지고 있다며 그를 공동 창작자라 칭했다. 이들은 혈연(동생)과 계약(화상)을 넘어서 심리(동반자)의 관계까지 나아갔다. 빈센트에게 테오는 몸은 따로 떨어져 있으나 함께 그림을 그리는, 자아와 타자의 구별이 사라진 둘로 나뉜 하나였다. 말은 그렇게 해도 「붉은 포도밭」이 팔린 것 외에 테오 집에 쌓여만 가는 그림을 생각하면 미안함과 죄책감은 사그라지지 않았다. 테오가 결혼하고 아이까지 낳으니 중압감은 더 커졌다.

그런 맥락에서, 빈센트의 자살 시도는 은인에게 더 이상 피해

를 주지 않으려는 마지막 선택이었다고 볼 수 있다. 그러나 선의가 좋은 결과를 보장하지 못하듯, 그 선택은 은인에게 애도와 자책감을 몰아주며 결국 은인을 죽게 만드는 대참사로 돌아왔다. 만약 그들이 형제가 아니라 철저하게 금전 거래로 성립된 계약 관계였다면 감정 처리가 훨씬 쉬웠을 것이다. 채권자와 채무자, 은인과 수혜자, 선생과 제자, 보호자와 피보호자, 동반자의 관계는 혈육과 끈적하게 얽혀들어 파국을 향해 달려갔다.

피의 뜨거움은 이성과 합리를 무너뜨리고, '알면서도 어쩔 수 없는' 상태로 몰고 간다. 혈육의 정은 선량한 사람에게 더욱 맹목적으로 작동하고, 마땅한 브레이크가 없기에 부서지기 전에 멈추지 못한다. 그랬기에 행복한 결말을 바라면서도 분명 어느 순간에 형제는 비극적인 파국을 예감했을 것이다. 빈센트는 그 예감을 아득한 아를의 들판으로 펼쳐놓았다. 후기의 탁 트인 풍경화에 감도는 답답함과 막막함은, 그래서 그리스 비극에서 한창 행복한 이야기가 진행되는 와중에 주인공의 파국이 예감될 때의 불안감과 닮아 있다. 그것은 일시적인 기분이 아니라, 축척된 긴 시간에서 우러나오는 내면의 기록이다. 빈센트의 풍경화를 보며 갖게 되는 정의내릴 수 없는 감정은 아마 거기에서 비롯되는 듯하다.

아름다움은 뿌리를 기억한다

아름다움은 뿌리를 기억한다. 지나온 고장들의 빛과 공기가 빈

센트의 팔레트와 캔버스의 밑절미로 자리 잡았다. 여러 갈림길을 거쳐 남프랑스에 도달하면서도 빈센트는 땅의 정직함을 잊지 않았다. 땅에 씨를 뿌리고 밭을 가꾸는 농부로서 빈센트는 캔버스를 마주했다. 발 딛은 땅을 파 고랑을 만들고 제 몸을 심고 자라날 때, 몸과 땅은 점차 낯섦을 버리고 몸은 땅의 것, 땅은 몸의 것으로 화해한다.

빈센트 이전에도 사이프러스와 올리브 나무를 그린 화가는 있었겠으나, 누구도 그만큼 매력적인 분위기를 획득하지 못했다. 눈앞의 풍경만 보는 이들에게 원근법 너머의 세계는 존재하지 않는다. 멀리 보는 눈을 가진 이에게는 풍경이 원근법을 벗어날 때, 비로소 자연의 그것으로 펼쳐진다. 그림은 사각의 캔버스에 풍경을 절단하여 옮기는 일이 아니다. 화가의 눈이 가닿은 풍경의 속살을 부서지지 않게 고이 그려내는 일이다. 보이는 것을 통해 보이지 않는 것을 보았다고 느낄 때, 그림은 비로소 예술의 문턱을 넘는다. 그래서 그 고장 사람들에게 빈센트의 미감은 낯설었고, 전통이 부정되었다고 느꼈다. 또한 옷차림도 허름하고 밤낮으로 그림을 그리는 미치광이였기에 그림은 거절당했다. 그런 소시민들로 채워진 사회에 속하지 못한 빈센트는 "나는 미치광이라는 내 직업을 꿋꿋하게 받아들일 생각이다. 드가가 공증인이라는 직업을 받아들인 것처럼"[6]이라며 "저는 스

6 프랑수아 베르나르 미셸, 김남주 옮김, 『고흐의 인간적 얼굴』(이끌리오, 2001), 41쪽

「몽마주르 근처의 기차가 있는 풍경」, 1888
종이에 흑연·갈색과 검은색 잉크를 쓴 깃펜,
49×61cm, 영국박물관

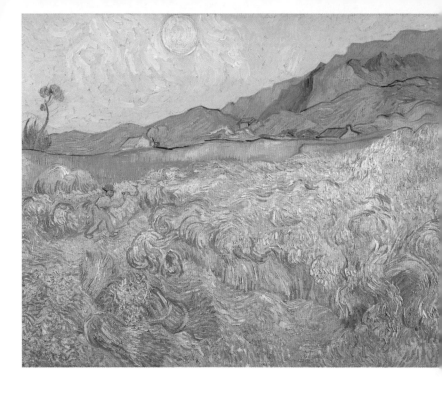

「정오의 밀밭」, 1889
캔버스에 유채, 74×92cm,
반 고흐 미술관, 암스테르담

스로를 제압하고 통제할 능력이 없습니다"[7]라고 시립병원의 목사에게 털어놓았다. 그리고 자발적으로 생레미의 정신병원으로 걸어 들어갔다.[8]

죽도록 사랑하면 죽이도록 사랑하게 된다

테오가 필요했던 빈센트는 쉽게 이해되나, 빈센트에게서 벗어나지 못한 테오의 속내를 헤아리긴 어렵다. 빈센트의 상황과 상태에 따라 테오(와 그의 부인 요한나)는 줄곧 요동쳤으니, 그들 삶에서 빈센트는 보이지 않는 지배자였다. 어쩌면 테오와 요한나의 관계에서 가장 큰 대립은 빈센트로 인해 생겼을 것이다. 그런데도 테오가 빈센트를 벗어나지 못한 이유는 무엇일까? 이 지점에서, 우리는 빈센트가 한 번도 테오의 초상화를 그리지 않았다는 사실을 떠올려야 한

[7] 앞의 책, 46쪽

[8] "이 모든 소란들은 물론 '인상주의'에는 도움이 될 것이다. 하지만 너와 나는 머저리들과 비열한 이들 때문에 고통 받게 되겠지"(앞의 책, 42쪽)라며, 빈센트는 귓불 절단 사건으로 치를 스캔들의 효과를 정확히 예측했다. 빈센트는 정말 미쳤을까? 그것은 빈센트 자신에게도 늘 크나큰 의문이었다. 그는 미치는 게 두려웠고, 스스로 미쳤다고 판단할 때는 그 원인을 외가 쪽 가족력에서 찾았다. 광기와 천재성에 관한 책은 열에 아홉 빈센트의 자화상을 표지로 쓰고 있을 만큼, 그것은 사실로 받아들여진다. 다만 그 증상의 병명을 두고 의사들에 따라 판단이 나뉜다. 빈센트는 "요컨대 나는 커다란 발작을 네 차례 겪었는데 그동안 내가 무슨 말을 하고 무엇을 원하고 어떤 행동을 했는지 전혀 기억에 없단다. (……) 네 차례 모두 별 이유 없이 기절했다는 것밖에 모르고 그럴 때 내가 느낀 것에 대해 그 어떤 기억도 없단다"라고 누이동생에게 쓰는데, 이를 근거로 프랑수아 베르나르 미셸은 그를 '작은 간질' 환자로 판단한다. 당연히 간질의 증상은 보는 이들에겐 비정상으로 보인다.(앞의 책, 89~93쪽)

세상에 공짜가 없다는 사실을
알게 되는 나이에 이르자,
우연히 주어진 행운은 가족뿐이었다.

「생레미의 큰 플라타너스 나무」, 1889
캔버스에 유채, 73.4×91.8cm
클리블랜드 미술관

다. 파리 시절 테오를 모델로 많은 습작을 했고 테오 가족을 그려주 겠다고 말한 기록은 있지만, 테오 초상화라고 이름 붙여진 작품은 한 점도 전하지 않는다.

두 명의 형이 한국의 감옥에 갇히는 바람에 오랜 시간 자폐의 시기를 보냈던 재일 조선인 학자 서경식은 그 이유를, 빈센트에게 테 오는 "자신의 등처럼 절대 보이지 않는" 존재이기 때문이라 분석했 다.[9] 절대 보이지 않으니 그릴 수 없는 등처럼, 테오는 빈센트를 벗어 나고 싶어도 벗어날 수 없었다. 이런 상황을 그레고리 베이트슨은 이 중구속double bind이라 불렀다.

이중구속은 서로 결별할 수 없거나 헤어지기가 어려운 비대칭 적 권력관계 속에서 구조화된 진퇴양난의 곡경[10]이다. 테오는 빈센 트에게 돈을 보내면서 그 위세를 누리지도, 투정을 부리지도, 위로 를 받지도 못했다. 함께 살던 파리에서 "이런 형은 정말 지긋지긋하 다, 나가달라고 말하고 싶지만 그렇게 말하면 거꾸로 나를 책망할까 봐 말을 못 하겠다"라고 여동생에게 투덜댔다.[11] 김영민에 따르면, 이 중구속은 흔히 사랑의 가면을 쓰고 행해지기에 사랑은 애착으로 흐 르고, 구속과 동일화의 욕심까지 부리게 된다.

빈센트를 보는 테오의 관점은 크게 두 가지로 볼 수 있다. 어릴

9 서경식, 『고뇌의 원근법』(돌베개, 2009), 310쪽
10 김영민, 『영화인문학』(글항아리, 2009), 267쪽
11 서경식, 앞의 책, 310쪽

적에 형성된 가르침을 주는 형과 가르침을 받는 동생 관계는 형을 존경하게 했고, 아버지와 불화했고 사회에 적응하지 못하는 형에 대해서는 동정심을 가졌다. 존경과 동정심을 모두 가진 테오는 빈센트를 완전히 받아들이지도, 거부하지도 못했다. 수용하자니 서로 다른 입장과 처지가, 거부하자니 혈육의 끈끈함이 가로막았다. 분명 테오는 형을 돕기로 선택했으나, 그에 대한 뒷감당이 너무 버겁고 무거웠다.

테오를 사랑했기에 빈센트는 죽음으로라도 테오를 자유롭게 해주고 싶었을 테지만, 외려 그것은 사랑하는 동생을 죽이는 길이었다. 죽도록 사랑하면 종종 죽이도록 사랑하게 된다. 합장까지 되었으니, 죽어서도 테오는 형(의 세계)에게서 벗어나지 못했다. 그렇지만 서로에게 강한 영향력을 행사하며 빈센트에 의해 테오는 테오가 되었고, 테오에 의해 빈센트는 빈센트가 될 수 있었다.

하나의 이름으로 맺어진 관계가 편안하다

연인이 상대에게 무심할 수 없듯이, 가족은 서로에게 닥친 (불)행에서 냉정해질 수 없다. 이 관계를 움직일 수 있는 유일한 방법은 틈과 어긋남이다. 아무리 가까워도 서로에게 약간의 틈이 있어야 관계가 숨 쉴 수 있다. "벗을 사귐에 틈이 가장 중요하다. 둘이서 무릎을 맞대고 자리에 나란히 앉았다 해서 서로 밀접하다고 할 수 없고, 어깨를 치며 소매를 붙잡았다 해서 서로 합쳤다 할 수 없으니, 그 사

이에 틈이 있을 뿐"[12]이라는 연암 박지원의 말은 누구에게나 그 뜻이 쉽게 이해된다. 또한 저자의 의도를 오해할 때 새로운 길로 이어지는 독서처럼, 관계도 전형성에서 어긋날 때 새로워진다. 이미 주어진 관계의 특징에 충실하면서 동시에 새로워지긴 힘들다. 관계의 특성에 부합하려다 파국으로 끝난 테오도뤼스 목사(아버지)-빈센트(아들)와 달리, 빈센트-테오의 관계는 전형적인 형(보호자)-동생(피보호자) 관계에서 어긋났으나 틈 없이 합일되면서 비극적으로 끝났다. 그러니, 어긋나되 적당한 틈이 반드시 필요하다.

여기서 고갱과의 관계에 대해 생각해볼 필요가 있다. 빈센트는 파리에서 그를 처음 알게 되었는데, 10여 년간 주식 거래인으로 축적한 부를 버리고 그림을 시작한 고갱의 독특한 이력에 끌렸다. 고갱은 돈의 길을 포기하고 그림으로 왔으니, 그림이 돈보다 우월함을 실체적으로 구현했다. 따라서 빈센트 자신이 돈을 벌지 않고 계속 그림을 그리는 일은, 고갱의 사례에 비춰봐도 옳고 고귀한 선택으로 합리화할 수 있었다. 또한 고갱은 누구의 눈치도 보지 않고 냉정할 정도로 솔직하게 제 의견을 피력했고, 때때로 누구도 갖지 못한 통찰력과 직관까지 갖고 있었다. 도시 생활을 주로 담던 다른 인상파 화가들과 달리 그림 속에 자연의 원시성을 간직한 점도 농부의 세계를 동경한 빈센트에겐 매력적이었다.

[12] 김영민, 『동무론』(한겨레출판, 2008), 220쪽에서 재인용

함께 지낸 기간도 짧고 빈센트의 화풍에 끼친 영향도 적지만,
고갱은 중요하게 거론된다. 아마도 그와 있는 동안, 빈센트가 귓불을
자르는 전대미문의 스캔들을 일으켰기 때문일 것이다.
모든 사건에는 조연이 필요한 법이다. 고갱 의자에 놓인
타오르는 촛불은 이별을 애도하는 빈센트의 마음으로 읽힌다.

「빈센트의 의자」, 1888
캔버스에 유채, 93×73.5cm,
내셔널 갤러리, 런던

빈센트에게 노랑과 파랑은 행복의 조합, 초록과 빨강은
불행의 기록이다. 고갱이 곁에 있을 때 빈센트는 행복했고,
그가 떠나자 슬펐다. 빈센트를 좋아하는 나로서는,
도저히 고갱이 좋아지지 않는다. 반면에 "무슨 일이 일어나든
나를 생각하라"(『고흐의 인간적 얼굴』, 144쪽)라고 말한 룰랭이야말로
빈센트를 전적으로 받아들인 든든한 친구였다.

「고갱의 의자」, 1888
캔버스에 유채, 91×72cm,
내셔널 갤러리, 런던

이런 이유들로, 고갱은 순식간에 빈센트의 우상이 되었다. 빈센트는 그가 하는 지적과 비난을 가르침으로 받아들여 최대한 반영하려 노력했다. 테오에게 고갱의 그림을 사라고 설득했고, 고갱은 아를에서 빈센트와 함께 지내라는 테오의 제안을 미루고 미루다 돈 때문에 받아들였다.[13] 고갱에게 빈센트는 인상파를 지원하는 유력 화상 테오의 형으로, 특출한 재능은 보이지 않는 화가였을 뿐이었다.[14] 이렇듯 둘의 틈은 너무 멀어 친구로 맺어지지 못했고(우상과 추종자), 관계는 고갱 중심으로 기울어 있었다. 즉, 그들의 관계는 각기 다른 목적으로 맺어졌고, 비대칭 권력관계는 무너질 위험이 상존한다. 베르나르(동료 화가)와 룰랭(우체국 직원이자 빈센트의 친구)처럼 하나의 동일한 이름으로 묶인 관계에서 빈센트는 잘 지냈다. 오베르의 가셰 박사도 의사-환자로 대할 땐 괜찮았으나 의사가 동료 화가, 컬렉터로 굴 때는 불편해했다. 틈은 곧 숨을 쉴 수 있는 심리적 거리

13 "만일 고갱이 동참한다면, 우리는 더 앞으로 나아가게 될 거야. 우리는 그야말로 남부의 개척자로 확고한 지위를 다질 테고, 누구도 거기에 이의를 달지 못할 거야."(1888년 6월 12~13일 테오에게 보낸 편지) 빈센트는 테오에게 계속적으로 고갱을 자기 곁으로 오게 만들라고 권유, 주장, 독촉한다. 마치 자신의 성공의 조건이 고갱이란 듯이, 고갱이 성공의 부적이라도 되듯이. 빈센트가 고갱을 마음으로 깊이 의지했음을 알 수 있다.

14 빈센트가 죽고 테오가 전시회를 열려고 하자, 고갱은 정신적인 결함이 있는 사람이 만든 작품에 시간을 낭비하는 것은 현명하지 못한 것이라며 반대했다. 반면 에밀 베르나르는 전시회의 안내문을 써주기로 했고, 빈센트에 대한 안내문과 함께 자신과 빈센트가 주고받은 편지를 『메르퀴르 드 프랑스』지에 기고했다.

인데, 하나의 동일한 이름으로 형성되지 않았을 때 빈센트는 대처하는 방법을 몰랐다.

사랑의 관계에서 우리는 연인에게 친구, 누나, 오빠, 동생, 선생님, 아버지, 어머니, 보호자, 애완동물, 장신구 등 많은 역할을 바란다. 상대가 해줄 수 없는 역할을 요구하며 파국으로 치달은 경험이 누구에게나 한 번쯤 있을 것이다. 자연스럽게 확장되는 관계는 아름다우나, 한쪽에서 억지로 이루려 할 때는 불화를 피할 수 없다. 빈센트와 고갱은 그 지점에서 무너졌고, 잘려진 귓불은 그 관계를 유지하려던 빈센트의 고집과 집착으로 읽힌다.

이처럼 이중구속을 깨기 어려운 이유는 하나의 관계에 두 가지 이상의 역할을 부여하고 상대에게 수행해내길 바라기 때문이다. 친구 사이의 틈은 늘어가는 관계만큼 짓눌리면서 우리는 진퇴양난의 곤경에서 지쳐간다. 그러니 동생, 친구, 갈등의 중재자, 화상, 제자, 후원자 등 여러 이름의 역할을 했던 테오는 얼마나 힘겨웠을까.

같은 뜻을 품은 친구가 있는가?

밤하늘의 별처럼 홀로 떨어져 있던 빈센트는 단 한 명이라도 자신을 진정으로 이해해주기를 바랐다. 종교와 사랑에서는 찾지 못했고, 설령 발견했더라도 너무 짧게 끝났다. 나와 너무 다른 사람은 낯설고, 너무 비슷하면 답답하다. 적당히 비슷하며 필요한 만큼의 다름을 가진 이가 친구이다. 그래서 사람에게도 무늬가 있다면, 친구

는 나와 다른 패턴으로 그려진 비슷한 무늬의 소유자이다. 공동의 뜻으로 맺어진 의형제가 친구의 이상향이라면, 피를 나눈 형제가 친구로 맺어진다면 밀도는 더욱 깊되 부작용도 심할 듯하다.

그래도 이 세상에서 나와 같은 뜻을 품고, 공동의 목적지를 함께 걸어가는 누구를 갖고 싶다. 그 누구는 아마도 서로 말을 하지 않아도 서로의 존재를 있는 그대로 느낄 수 있기에 말로는 표현되지 않는 깊고 진한 감정이 감돌 듯하다. 그렇게 상대 삶의 대부분을 쉽게 넘나드는 사이를 나는, 동지라 부른다. 나이가 많든 적든, 좋은 대학을 나왔든 아니든, 돈이 많든 적든 간에 동지를 만나기는 참으로 어렵다. 뜻을 나눈 동지는 이익보다 가슴에 품은 뜻을 현실에서 펼치기 위해 서로를 조건 없이 돕는다. 이익으로 만나 결과로 흩어지는 지금 세상에서 찾기 힘든 동지(애)란 말은, 항상 나를 설레게 만든다.

요즘 한국에 멘토나 '워너비'는 넘쳐난다. 나보다 잘난, 잘 다듬어진 그들보다 좀 부족하더라도 내 곁에서 같은 뜻을 품고 함께 그것을 이루려는 친구가 필요하지 않을까. 나 역시 그런 친구이고 싶다. 친구는 양이 아니라 질의 문제이다. 많은 친구를 사귀려다 누구와도 깊은 관계를 맺지 못하기 쉽다. 그러니 내 몇몇 친구를 더 아끼고 사랑해야겠다. 지금의 나를 만든 건 그들의 좋은 영향 덕분이었다. 오베르의 빈센트와 테오의 묘지를 보고 파리로 돌아오던 기차 안에서 섭섭한 마음으로 주저앉은 나를 일으켜 세운 건, 내게도 테오처럼 헌신적으로 돕고 싶은 몇몇 사람들이 떠올랐기 때문이다.

테오 반 고흐

당신에게 테오 같은 친구가 있는가?

행복한 사람이다. 천상병 시인의 「귀천」이 송가로 어울린다.

나 하늘로 돌아가리라.

새벽빛 와 닿으면 스러지는
이슬 더불어 손에 손을 잡고,

나 하늘로 돌아가리라.
노을빛 함께 단 둘이서
기슭에서 놀다가 구름 손짓하면은,
나 하늘로 돌아가리라.
아름다운 이 세상 소풍 끝내는 날,
가서, 아름다웠더라고 말하리라……

직 완전히 도래하지 못했다. 보기 편한 그림은 편안함으로 부르주아들에게 인정받으며 팔려나갔고, 끔찍한 그림은 스캔들을 일으키며 유명세를 얻었다. 그 사이 어딘가에 빈센트는 위치했다. 그는 생전에 제 그림의 열매를 맛보지 못하리라 예감했다. 그러나 그는 자신의 가치를 확신하며 죽었다. 이것은 "나는 너희들에게 완성하는 죽음을 보여줄 것이다. 산 자들에게 가시이자 서약이 될 죽음을"이라 갈파한 니체의 '완성하는 죽음'이자, 마르틴 하이데거가 말하는 '죽음을 향한 자유'와 다르지 않아 보인다.[7] 철학자 한병철은 이것을 "삶 자체를 적극적으로 구성해가는 죽음"이라고 본다.[8]

빈센트의 그림은 아름답지만, 그 과정이 아름답지는 않았다. 아름답지 않은 것들을 모아서 아름다운 본질을 만들어냈고, 빈센트는 목적지에 도달했다. 마침내, 우리의 영혼을 위로하는 그림을 완성했다. 그러니 그의 죽음은 세상에서 인정받지 못한 화가의 비극적 결말이 아니다. 목적지에 도착하여 더 이상 나아갈 곳 없으니 걸음을 멈춘 것이다. 그래서 내게 빈센트는 짧지만 충만한 삶을 살았던

[7] 한병철 지음, 김태환 옮김, 『시간의 향기』(문학과지성사, 2013), 21~22쪽에서 재인용.

[8] 빈센트의 죽음은 여전히 많은 의문점을 품는다. 그의 죽음 직후부터 다양하고 구체적인 증언과 사실관계를 근거로 상당수 학자들은 빈센트의 자살설을 부정한다. 그럼에도 대부분의 학자와 사람들은 빈센트가 자살했다고 믿으며 이는 정설로 굳어진 지 오래다. 빈센트가 타살당했다는 주장의 근거는 『화가 반 고흐 이전의 판 호흐』(스티븐 네이페 · 그레고리 화이트 스미스, 최준영 옮김, 민음사, 2016)의 「부록―판 호흐의 치명상에 관한 기록」과 영화 「러빙 빈센트」(도로타 코비엘라 · 휴 웰치맨 감독, 2017)에서 살펴볼 수 있다.

온 바위를 정상에 올려야 하는 일이 무한 반복되겠지만, 그래도 휴식의 달콤함마저 빼앗을 수는 없었다. 마찬가지로, 태양 끝까지 날아오른 이카로스가 추락하면서 후회했다고 누구도 확신하지 못한다. 그 상승의 치열함과 추락의 달콤함도 기억해야 한다. 미련 없이 바다에 떨어져서 그 후의 인생을 열심히 살았을 것이다.

빈센트는 행복했다

멀리 있는 것은 아름답다. 멀리서 반짝이기에 별은 아름답고, 인간의 밖에서 피기에 꽃은 아름답다. 별이 별 모양으로 생기지 않았듯이, 원래의 생김보다 제 눈에 비치는 환영만을 탐닉하는 마음은 인간의 속성이다. 가까이 있는 것일수록 실체의 여러 겹들에 붙잡혀 환영은 떠오르지 못한다. 이때 맑은 눈으로 살피면 환영은 곧 실체를 통해 걸러진 본질에 가깝다. 가까이 있는 대상에 대한 질투와 부러움으로 범벅이 된 대부분의 우리는 그래서 가까이 있는 것을 아름답게 보기 어렵다.

빈센트는 시간을 헛되이 보내지 않았다. 예술가들에게 창작의 질량이 있다면, 그는 그것을 아낌없이 사용했다. 그 질량을 태우는 에너지가 제 몸을 뛰쳐나가 정신이 맑지 못하기도 했지만, 스스로 정신병원을 선택할 만큼 맑았다. 삶을 바쳐 그려낸 그림에 대한 평가는 뒤늦었다. 낯선 것은 틀린 것으로 평가받던 시대의 전통과 문화가 강하게 남아 있었기 때문이다. 새로 움터 오르던 근대사회는 아

"나는 죽음의 공포에 삶의 욕구로 반응했습니다.
삶의 욕구는 낱말의 욕구였습니다.
오직 낱말의 소용돌이만이 내 상태를 표현할 수 있었습니다.
낱말의 소용돌이는 입으로 말할 수 없는 것을 글로 표현해냈습니다."
_헤르타 뮐러의 노벨문학상 수상 연설문에서(『저지대』, 문학동네, 2010, 261쪽)

작가 헤르타 뮐러에게 낱말이 빈센트에겐 무엇이었을까?

란, 관절염으로 고통 받은 말년의 르누아르 등 이들의 불운은 재능과 만나면서 신화가 되었다. 빈센트가 정신착란으로 노란 해바라기를 꽃피웠다면, 어쩌면 광기는 연금술에서 꼭 필요한 현자의 돌과 같지 않을까. 마티스의 말처럼, 그것은 '일종의 순교'이며 '몸은 썩어가도 정신은 오히려 힘을 얻는'다고 할 수 있다.[5]

생의 후반부에 그린 풍경화, 특히 들판을 그린 그림들을 유심히 보면, 우리는 기묘한 인상에 사로잡힌다. 빈센트의 시선은 이미 소실점 너머의 어딘가로 사라져버린 듯하다. 작품 안에 소실점이 두 개(혹은 그 이상)여서 보이되 보여주지 않는, 마치 공존할 수 없는 이질성들이 공존하는 듯하다. 아마도 그 이질성은 자본주의하에서 살면서 매일 겪어야 했던 일과 생활의 불일치였을 것이다. 그래서 가치를 인정받지 못한 무명 화가 빈센트를 두고 "자본주의와 예술의 관계를 가장 집중적으로 보여주는" 경우라고 서경식은 말한다.[6]

오베르 들판에서 권총을 제 가슴에 겨눌 때, 나는 빈센트가 행복했으리라 짐작한다. 알베르 카뮈는 『시시포스의 신화』에서 숙명의 굴레에 갇힌 시시포스가 아닌 행복한 시시포스를 상상했다. 그는 시시포스가 바위를 봉우리 정상에 올려두고 내려오는 아주 짧은 동안의 휴식을 달콤하게 즐겼다고 보았다. 비록 다시 바닥으로 굴러 내려

5 필립 샌드블룸, 박승숙 옮김, 『창조성과 고통』(아트북스, 2003), 7쪽
6 서경식, 『고뇌의 원근법』, 311쪽

당신은 영혼을 바칠 만한 일을 하고 있는가?

빈센트는 영혼을 바칠 직업을 찾고, 그 일에 온 인생을 걸었다. 사는 동안, 영혼을 바칠 일을 찾아서 하는 사람이 과연 몇 명이나 있을까. 최선을 다한 인간은 후회하지 않는다. 후회할 무엇이 남아 있지 않기 때문이다. 마치 연애의 질량을 다 써버린 후의 이별엔 어떤 미련도 남지 않는 것과 같다. 빈센트는 매번 인생의 갈림길에서 최선을 다했고, 그 끝에 다다랐을 때, 미련 없이 다른 길로 떠날 수 있었다. 남들은 이렇게 할까 저렇게 할까 대차대조표를 만들 때, 빈센트는 자신의 결정을 최선으로 만들기 위해 노력했다. 장애물을 제거하고, 걸림돌을 뛰어 넘었다. 빈센트는 자신의 거친 과도함을 세련되게 포장하지 못했다. 야수는 문명화되지 않는다. 당대에 받아들여진 야수는 구경거리가 되기 십상이고, 사회가 외면한 야수는 사회 밖에서 제 영역을 새로이 구축해나갈 뿐이다. 그래서 사회 주류에서 보자면 사회 밖 야수는 살아 있으되 존재감은 없다. 따라서 살아 있어도 죽은 듯, 죽어도 살아 있는 듯한 관계가 사회와 야수 사이에 성립된다.

가치 평가에 있어 여전히 확고한 기준이 없는 후세 사람들은 고통을 겪은 유명인들에게 더 큰 애정을 느끼게 마련이다.

_볼프 슈나이더, 박종대 옮김, 「위대한 패배자」, 355쪽

베토벤의 청각 상실, 나폴레옹의 비참한 최후, 니체의 정신착

그림은 추상적인 삶이지만,
그림 그리는 일은 육체노동이다.
화가는 죽어서 미술관에 묻힌다.
모든 것을 집어 삼키는 그림은 괴물이나
그것은 정신의 에센스를 계워내는
신성한 괴물이다.

하늘엔 샛노란 태양이 강하나, 땅에는 초록과 빨강이 처절하다.
하늘의 행복과 지상의 고통이 격렬히 대치하고,
그 대조는 서로 화해하지 못하고 섞이지 않은 채로
각자의 자리에서 완강하다. 땅에 발 디딘 자의 고통은 하늘을 욕망하나,
노랑은 땅으로 내려오지 못하고 태양은 제 테두리 안에 갇혀 있다.
슬픔은 서서히 다가오는 죽음이다.

「올리브 밭」, 1889
캔버스에 유채, 74×93cm,
미니애폴리스 미술원

서 자유롭기가 어렵다. 돈의 억압에서 문학과 예술이 자유롭다 하더라도, 그 문학가와 예술가도 현실을 살려면 돈이 필요하고, 그때 돈은 그들을 억압한다.

화가가 화가답게 세상을 살아간다는 것은 매우 소중한 일이다. (……) 생각해 보면 예술이란 하루아침의 얄팍한 착상에서 이루어지는 것도 아니며, 재치가 예술일 수는 더욱이 없는 일이다. 참으로 자나 깨나, 앉으나 서나 그것만을 생각하고 그것만을 위해서 한눈팔 수 없는 외로운 길을 심신을 불사르듯 살아가는 그 자세야말로 정말 귀한 예술의 터전일 수 있다고 나는 믿고 있다.

_최순우, 「나는 내 것이 아름답다」(학고재, 2002), 117~18쪽

나도 그렇게 믿고 있다. 예술가는 출근시간이 없으니 퇴근도 없다. 항상 일하는 중이다. 한국어에서 아름다움의 어근인 '아름'은 '알음(앎)'이자, '앓음'이다. 마치 이것은 앓지 않고서 알게 되는 아름다움은 없다는 뜻 같다. 앓고 알아야 아름다움의 길에 다다를 수 있으니 우리가 빈센트의 그림을 보며 아름답다고 느낄 때, 그것은 그냥 온 것이 아니다. 그는 그것을 담아내기 위해 무참하게 앓았다. 몸을 버리지 않으면 얻는 게 없다던 화가 장욱진의 말처럼, 마치 제 몸을 제단에 바치는 듯 아름다움을 알기 위해 앓았다. 고귀한 노동은 비싸야 한다.

이기도 하다. 이때, 작가는 불완전한 문자를 갖고 완전한 자연을 묘사하고 설명하는 글을 쓴다. 화가는 아득하고 망망한 현실과 캔버스 사이에 붓과 팔레트를 들고 서 있다. 단 두 개의 공구를 들고 그 사이를 없애는, 줄이는, 최소한 건너갈 수 있는 징검다리를 만들어야 하는 그의 운명은 공포스럽다. 스스로 찾아들어갔으나, 그 공포는 혼자 짊어지기엔 너무 크다.

예술이 밥 먹여주나? 밥은 못 먹여주더라도, 사람들의 영혼은 먹여준다. 밥은 빵으로 대체되겠으나, 영혼을 먹이는 예술은 무엇으로도 대체되지 않는다. 가격을 매길 수 없는 가치 있는 일을 하는 이들에게, 나는 그 대가로 존경심을 품는다.

고귀한 노동이 비싸다

효율성과 경제성을 최선의 가치로 매기는 자본주의에서 살아가면서 뜬금없는 얘기겠지만, 나는 어떤 직업에 내재한 공포와 두려움이 클수록 그 대가가 커야 한다고 믿는다. 건물 외벽에 로프 하나만 의지해 매달린 청소부, 환자의 생명을 다루는 외과의사, 언제 갱도가 무너질지 모르는 석탄 광부, 사람 없는 사막 건설 현장의 노동자 등이 그러하다. 하지만 현실은 그렇지 못하다. 무기와 숫자를 다루는 분야의 노동이 값비싸다. 하지만 이제라도 인간의 근원적인 불안과 공포를 직접적으로 마주하는 고귀한 노동이 제값을 받아야 한다. 매일 먹어야 사는 인간이기에 돈이 벌리지 않는 일을 하면, 돈에

「오베르에 내리는 비」, 1890
캔버스에 유채, 50.3×100.2cm,
웨일스 국립미술관

살면 가난해도 괜찮을까이다.

전혀 괜찮지 않다. 하고 싶은 일도 안정적인 생활의 근거 위에서 펼쳐질 때 계속 해나갈 수 있기 때문이다. 그렇지 않으면, 테오처럼 누군가 그 짐을 대신 져야 한다. 이때 많은 사람들은 하고 싶은 그림(혹은 음악, 영화 등)을 하는데, 좀 가난하면 어떠냐고 되묻는다. 이 말은 대단히 이중적이다. 하고 싶은 일은 사람마다 다르다. 만약 판검사, 교사, 사업가, 은행원, 의사 등이 하고 싶은 일인 사람에게는 누구도 '가난해도 행복할거야'라고 말하지 않는다. 그러니까 '가난해도 좋을 하고 싶은 일'의 범주를 우리는 이미 정해놓고 있다. 대체로 그일은 남들이 취미로 하는 일들이고, 그들은 당신에게 그 좋은 취미를 직업으로 갖고 있으니 돈을 못 벌더라도 행복하지 않느냐고 반문한다. 취미가 직업이 되면 가난해도 행복하다는 말은, 곧 그들은 하고 싶지 않은 일을 직업 삼아 억지로 하며 살고 있으니 불행하다는 뜻이다.

세상엔 참 많은 직업이 있지만, 어떤 직업을 가졌다는 이유만으로 존경하지는 않는다. 성직자는 금욕과 도덕, 학자는 양심과 탐구, 정치인은 애국심과 정의감 등 존경의 근거가 확실하게 전제된다. 그런 기대치가 어긋날 때, 우리는 분노한다. 그렇다면 예술가는? 예술가는 하루하루 먹고사는 문제만을 고민하는 일반인들에게 삶이 무엇인지를 작품을 통하여 질문한다. 그러니 그들은 시대의 증후를 예민하게 느끼고 자신의 언어로 기록하여 전달하는 메신저(대리자)

사회경제적 차원에서는 불필요한 자원 낭비이기 때문이다. 그랬기 때문에, 원하는 그림을 그려서 시장에서 팔기를 원했던 빈센트로서는 매일의 성과물을 보며 극단적인 희망과 자기 비하의 롤러코스터를 번갈아 탈 수밖에 없었다. 이런 고민은 비단 그때 그만의 것이 아니다. 2010년대를 살아가는 우리에게도 여전히 유효하다.

하고 싶은 일을 하면 가난해도 행복할까?

어떤 일을 잘하는 것과 그 일을 할 수 있는 자리를 얻는 것은 다르다. 빈센트는 그림으로 원하는 바를 이루려고만 했지, 그 일을 계속할 수 있는 자리에 이르는 방법은 몰랐다. 원하는 것을 계속하려면 이상과 현실의 균형이 필요한데, 빈센트는 그에 이르는 방법을 알고는 있었으나 하지는 않았다. 그래서 사회에서 그 자신답게 살면서 미움을 받겠다던 헤밍웨이의 말은 빈센트에게도 정확히 부합한다.

하지만 진짜 원하는 일이라면, 그 일을 얻기 위한 과정도 힘들지만은 않을 것이다. 하고 싶은 일을 하기 위한 지난한 준비 과정을 피하기 어려운 게 세상의 이치이다. 그런데 하고 싶은 일이 예술 분야일 때는 기묘한 반전이 일어난다.

영화 「와이키키 브라더스」(2001)에서 임순례 감독은 불안정한 경제 상황 때문에, 언제 해체될지 모를 변두리 밴드의 기타리스트를 통해 꿈과 현실의 관계에 대해 묻는다. 핵심은, 하고 싶은 일을 하고

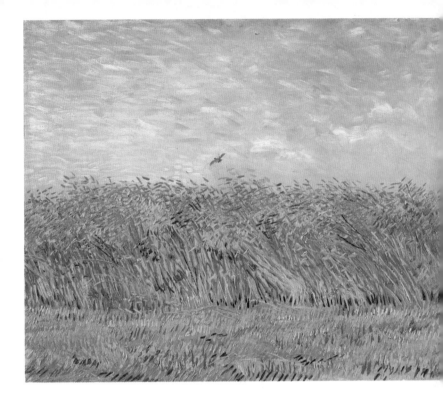

바람이 분다…… 살아야겠다.
_폴 발레리, 『해변의 묘지Le cimetière marin』에서

고, 빈센트는 소외되었다. 거기엔 당시 유럽의 사회 구조의 변화가 크게 작용했다.

19세기 유럽 사회는 정치적으로는 프랑스혁명, 경제적으로는 산업혁명을 거치면서 그 구조가 근본적으로 달라졌다. 왕정이 무너지고 공화정이 도래했고, 농경 사회는 공장 중심의 산업사회로 이동했다. 왕족과 귀족 들의 후원을 받던 예술가의 처지도 급격하게 변했다. 그래서 아카데미와 살롱에 들어가서 귀족과 자본가 들의 취향에 부합하는 개성 없는 그림을 그리는 화가와 자신이 원하는 그림을 개성적으로 표현하는 화가로, 화단은 크게 나뉘었다. 후자에 속했던 빈센트가 활동할 무렵, 이런 상황은 가속화되었다.

> 그림 한 점을 완성해서 돌아온 날이면, 이런 식으로 매일 계속하면 잘될 거라고 혼자 중얼거리곤 한다. 반대로, 아무런 성과 없이 빈손으로 돌아와서는 그래도 먹고 자고 돈을 쓰는 날이면, 내 자신이 못마땅하고 미친놈이나 형편없는 망나니, 혹은 빌어먹을 영감탱이 같다는 생각이 든다. _1888년 6월 테오에게 쓴 편지(『반 고흐, 영혼의 편지』, 185쪽)

그림은 실용적이지 않다. 감상하지 않으면 전적으로 무용하다. 팔리지 않는 그림은 벽지나 포장지로도 쓰지 못한다. 그리는 일에 돈이 들고, 그림이 팔리지 않는 화가라면 사회적으로는 없어도 될 존재였다. 왜냐면, 그림이 화가 개인의 자아실현 도구가 될 수는 있어도,

사회에 나와 보니, 그 말은 거짓이었다. 모든 것이 상품/교환가치로 평가받는 시대에 직장은 돈 버는 곳이었고, 어느 곳도 내 자아실현 따위에 관심 없었다. 그나마 남아 있는 자아를 잃지 않으면 다행이었고, 마모되는 자아에 대한 안타까움은 술자리의 불판 위에서 타들어가던 고기 냄새 속으로 사라져갔다. 직업에서 돈과 자아실현은 양립하기 어려웠고, 돈이라도 가지면 다행이었다. 그 무렵 돈을 벌지 않아도 된다면, 나는 뭐라도 할 수 있을 것 같았다. 지하철을 타고 퇴근하던 어느 봄날, 아무리 생각해도 내겐 하고 싶은 '뭐라도'가 없음을 깨달았다. 전기 코드가 빠진 냉장고처럼, 그때 내 안의 무언가가 녹아내렸던 것 같다. 사표를 제출했다.

> 그림 그리기는 다른 일과 다릅니다. (……) 그렇기 때문에 그 일이 정말 이해되지 않는다고 해도 저는 열심히 노력하고 있습니다. 또 그것은 저에게는 과거와 현재를 연결하는 유일한 끈이 되고 있습니다. _1890년 6월 12일 어머니에게 쓴 편지

빈센트에게 그림은 자아를 세계에 연결시키는 유일한 고리였다. 그러니 사회에서 이해받지 못하더라도 돈을 들일 가치가 있는 일이었다. 세상과 그림의 연결고리가 그에겐 가난한 사람을 위한 그림이었으나, 당시 사회에서는 효율성과 경제성이었다. 빈센트는 그림의 가치를, 사회는 그림의 가격을 보았다. 가치와 가격은 일치하지 않았

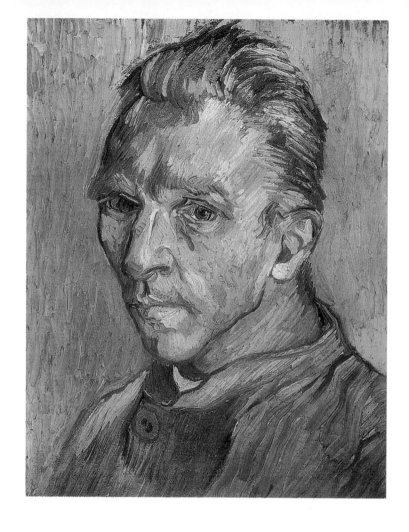

기록으로 남은 마지막 자화상이다.
약 1년 후, 그는 죽었다.

「자화상」, 1889
캔버스에 유채, 40×31cm,
개인 소장

했고, 살아야 그릴 수 있었다. 이제 육체는 생존수단을 넘어 "붓 터치가 마치 기계처럼 나아가"[3]는 도구의 수준에 이르렀다. 생의 마지막에 이르러 "어쨌든 내 그림에 나는 목숨을 걸었다. 그래서 내 이성은 반쯤 망가져버렸다"[4]라고 털어놓기 전에 삶의 균형은 이미 그림 쪽으로 기울어졌었다. 도대체 무엇 때문에 그는 그림에 모든 것을 바쳤을까?

가격과 가치는 다르다

1890년 5월 17일 토요일 이른 아침, 빈센트는 파리에 도착했다. 빈센트를 처음 만난 요하나는 예상과 다른 그의 건장한 체격과 미소 띤 얼굴에 놀랐다. 빈센트는 갓 태어난 조카 빈센트 반 고흐를 처음 보고 눈물이 차올랐다. 2년 만에 돌아온 대도시의 분주함이 피곤하기도 했지만, 파리는 현실을 환기시켰다. 한 점의 그림을 팔고 겨우 가능성을 인정받기 시작한 30대 후반의 화가는 모든 것이 돈으로 재단되는 그림 밖 현실을 견디기가 힘겨웠다. 파리에서 사흘을 보내고, 테오 가족을 그리러 보름 안에 돌아오겠다는 말을 남기고 서둘러 오베르로 떠났다. 끝내 그 약속은 지켜지지 못했다.

고등학교 윤리 시간에 직업은 자아실현의 수단이라고 배웠다.

3 다비드 아지오, 『반 고흐』, 428쪽
4 서경식, 『고뇌의 원근법』, 260쪽

알베르 오리에가 빈센트를 주목하는 기사를 『메르퀴르 드 프랑스』 지에 발표했다.[1]

또한 벨기에서 열리는 〈20인전〉에 초대받았고, 유화 「붉은 포도밭」이 팔렸다. 파리 살롱데쟁데팡당Salon des Indépendants에 출품했고, 모네에게서 최고의 작품이라는 극찬을 받았으며 고갱마저도 "그 전시회에서 가장 눈에 띄는 화가"[2] 라고 언급했다. 단숨에 빈센트는 후기인상파를 대표하는 한 명으로 자리 잡았다. 사회에서 널리 인정받으며 테오를 향한 미안함과 죄책감을 덜었고, "신이여, 언제까지 이래야 하나요!"(1880년 7월 테오에게 보낸 편지)라고 외쳤던 빈센트도 안도했다. 테오의 고생도 이제 보상될 조짐을 보였다. 빈센트는 마치 벼랑 끝에서 인생의 원수와 정면 대결을 벌이는 무사처럼 캔버스만을 응시했다. 캔버스 밖의 세계를 캔버스 안으로 옮기면서 이성은 반쯤 무너졌으나, 아이러니하게 그림을 그리기 위해서 살아 있어야

1 오리에는 빈센트의 그림을 "과도함, 과도한 힘, 과도한 신경증, 표현의 폭력성"으로 특징 지으며 "당대의 부르주아들이 이해하기엔 지나치게 단순하고 미묘하여, 형제들과 예술적인 예술가들에게게만 완전히 이해받을 수 있을 것"(다비드 아지오, 『반 고흐』, 415~16쪽)이라고 판단했다. 이에 대해 그림을 잘 못 그린다는 열등감에 시달리던 빈센트는 그런 찬사를 부적당하다고 느꼈다. "정말 고마운 일입니다. (……) 당신은 언어로써 화려한 그림을 그려주셨습니다. 하지만 저는 그렇게 훌륭한 인물이 못 됩니다. (……) 그런 칭찬은 지나칩니다. 당신의 찬사를 '고갱과 몽티셀리 몫으로' 남겨두십시오. 왜냐하면 내가 현재나 미래에 받을 수 있는 몫은 단언하건대 그다음이기 때문입니다."(『고흐의 인간적 얼굴』, 117쪽)

2 다비드 아지오, 『반 고흐』, 425쪽

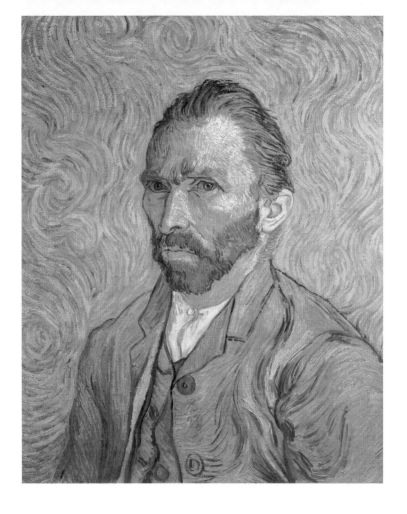

색은 적어졌고, 밀도는 높아졌다.
남프랑스에서 그는 많이 아팠고,
그림은 깊어졌다. 시와 시인의
관계에 대한 괴테의 어법으로 말하자면,
빈센트가 그림을 만드는 것이 아니라
그림이 빈센트를 만들었다.

「자화상」, 1889
캔버스에 유채, 65×54cm,
오르세 미술관, 파리

프랑스에서 빈센트는 미치광이 화가로 취급됐다. 사회의 오해와 냉대를 장기간 받다 보면 스스로도 '나는 문제 있는 사람'이라고 동조하기 마련인데, 빈센트는 그렇지 않았다. 생애 마지막 시절을 보낸 오베르쉬르우아즈에서 완성한 그림들을 보며, 나는 그렇게 느꼈다. 그 안에는 자기 삶에 대한 강한 확신이 도도하게 흐르고 있었기 때문이다. 그 근거는 다음과 같다.

대가를 치러야 가치를 얻는다

시도는, 수많은 시행착오를 거치면서 완성된다. 의도가 현실에 부딪히면서 막연했던 아이디어는 예리해진다. 그림은 캔버스에 선을 그리고 물감을 더해 완성되기에, 화가는 의도를 고스란히 재현해 내기 위해 매순간 중요한 선택을 내려야 한다. 그런 선택의 근거들이 쌓여서 감각이 길러지기에, 감(각)이란 남의 눈에는 보이지 않지만 내 눈에는 훤히 보이는 길과 같다. 이 길은 한 번 봤다고 해서 항상 보이는 것은 아니기에, 매 선택은 새로운 어려움이다. 빈센트는 모든 것을 버리고 그림의 감각을 얻었다. 망가질 대로 망가졌을 무렵에야,

빈센트의 그림은 아름답지만,

그 과정이 아름답지는 않았다.

아름답지 않은 것들을 모아서 아름다운 본질을 만들어냈고,

빈센트는 목적지에 도달했다.

마침내, 우리의 영혼을 위로하는 그림을 완성했다.

그
사
람,
빈
센
트
반
고
흐